香港非物質文化遺產系列

# 香港中式長衫和裙褂製作技藝

劉智鵬　黃君健　盧惠玲　著
嶺南大學　策劃

中華書局

# 目錄

# 序

　　1840 年是中國歷史的一個重大的節點。這一年，中國在鴉片戰爭中敗於英國之手；此後百年，中國人面對接踵而來的厄運；始於割地賠款、喪權辱國，最終幾乎亡國滅族。

　　在中國這段低迷的歲月中，西方國家掌握了表述中國的話語權：中國是落後和野蠻的國家，中國人是低等的民族。這些印象，直觀地通過西方發明的銀鹽照相術展現在黑白照片之上。這些老照片中的中國人大多面容暗啞、衣衫襤褸、目光呆滯；技術上的原因是銀鹽的色調參照是歐洲白人的膚色，亞洲人的黃皮膚很容易在銀鹽遇光的化學作用中轉成較深的色階。不幸的是，這種灰暗的色調正好是當時中國人的真實寫照。

　　西方的眼光和印象動搖了晚清中國人對個人和國家的信任，有識之士莫不以為，中國的貧弱落後乃源於中華文化傳統，於是有破舊立新，甚至全盤西化的倡議。辛亥革命改寫了中國朝代循環的千年歷史，卻遵從了歷代皇朝開國必行的兩道政治程序：改正朔、易服色；結果政體難改，易服易行。

　　清政府在中央地方軍政力量失衡的格局中瓦解，古代中國並未如想像中一夜之間變成現代中國；但見各地軍閥厲兵秣馬，再演一次群雄並起逐鹿中原的傳統劇目。當時的滿洲人大概無法想到，明末清兵入關，漢人頭上的青絲關係民族存亡，今日竟然輪到滿人面對同一命運；小辮子一夜之間走進歷史，中國男士的髮式率先邁進現代。

　　民初是易服色的尷尬時期，清裝從官方平台退場，漢唐宋明服式則止於歷史記憶；剪辮穿西服於是成為民國初年士商階層

的潮流面貌，不趨時髦的辮照剪，穿的仍然是清代通行的長衫馬褂；農工平民服式但求蔽體保溫，難登大雅之堂。女士則以新式旗袍為主調，西服並不流行。此後幾經周折，男士始終無法整理出得體的民族服裝。源於西方軍服經日本剪裁後的「中山裝」一度有成為國服的勢頭，但這種普及於日本青年學生的校服始終難以配合與年齡俱進的體型。今日的中國男士該穿何種國服，這問題仍難圓滿解決。

在走向現代的過程之中，中國的女士顯然比男士幸福得多。旗袍的「旗」點出了這種服式的民族淵源，但無礙於服式與時俱進的發展。如果說上海的裁縫師傅為民國時期的旗袍灌注了新的生命，他們在戰後的香港則進一步將旗袍發揚光大，剪裁出現代型格的長衫。從西片《蘇絲黃的世界》到香港電影《花樣年華》，香港的長衫成為舉世矚目的東方時裝，也是現代中國女士首選的國服。

今日，中國走上了中華民族復興的道路，文化自信被提上了國策的層面，衣飾自然不能苟且。時下內地青年好古者眾，漢服、唐服不絕於巷陌之間，必將掀起國服熱潮，並將為國服的未來發展注入重大的動力。香港的西化傳統深厚，但長衫裙褂始終在西服普及的社會中佔據不可代替的位置，是香港非物質文化遺產中的重要項目，其製作技藝必須妥為記錄，以為國服繼往開來的依據。

**劉智鵬**

# 緒論

常言道「衣食住行」，這四件事大致概括了人類的生活文化；其中又以「衣」為首，足見服飾於人的重要性。中國的服飾文化源遠流長，最早可以追溯至原始社會舊石器時代晚期。[1] 起初或僅是作為保護生命、禦寒蔽體、裝飾自身之用。隨着祭祀的出現、政權的建立，人們不僅注重服飾的實用價值，也更為看重其符號功用。

在中國文化之中，服飾規範的建立乃安邦定國之策。中國歷經多個封建王朝，江山數度易主，但嚴謹有序的服飾制度卻不曾改變。古籍之中不乏人們通過服飾辨識彼此社會階級地位的記載。例如《後漢書·輿服》：「非其人不得服其服」，以及《新書·服疑》：「貴賤有級，服位有等，……天下見其服而知貴賤」。由此可見，中國的服飾不僅有其實用性，而且具有區別各人社會角色的符號功用，以鞏固社會階級的劃分。

長久以來，服飾研究的焦點在於服飾本身的美學，及其形制所表徵的階級、禮儀及風俗的文化意義。近年則逐漸重視服飾製作的範疇，譬如在製作的過程之中，原料、製作技藝的變化如何反映時人的消費模式及與外來文化的交互影響等方面。這個方向開啟了一個嶄新的角度揭示舊日的社會面貌。

本書以香港中式長衫及裙褂兩種服裝為研究對象，它們大約誕生於清末至民國時期的中國大陸，隨後傳入香港。本書利用歷

---

1　沈從文、王㋡：《中國服飾史》，香港：三聯書店（香港）有限公司，2020年，頁2。

史文獻資料搜集及口述歷史訪問作為主要的研究方法，回溯香港中式男女裝長衫與裙褂的歷史源流、美學與形制，並着重探討當中的製作技藝，以及其傳承體系和背後所承載的歷史文化價值。

## 香港中式長衫釋義

《說文解字》謂：「衫：衣也。」唐代經學家顏師古注《急就篇》又道：「長衣曰袍，下至足附。」廣義而言，中式「長衫」即是長袍。中式長袍歷史悠久，歷朝各代皆有不同形制的袍衫。本書的研究對象之一 —— 香港中式長衫，多為狹義上始於民初流行起來的男女裝長衫。[2]

「香港中式長衫」，意指具有香港文化特徵的男、女二式長袍。自 1841 年起，在英治下的香港華人社會，被視為嶺南地域的文化一體，中式長衫成為擁有社會地位的華人男性的身份象徵，如知識分子、商賈、政府官員等。受西方思潮和內地「新文化運動」的影響，香港女性也仿效內地女性穿起本為男裝的長衫。首批穿客包括學生、女教師等知識分子，以及具社會地位男士的女眷。爾後，女裝長衫款式在內地幾經改良，風靡一時。追求時尚的電影演員、歌星及妓院流鶯紛紛仿效當時時尚之都上海的女裝長衫穿搭，以博觀眾或恩客的喜愛。[3]

· · · · · · · · · · · · · · · · · · · · ·

2　香港非物質文化遺產資料庫網站，〈傳統手工藝 —— 香港中式長衫和裙褂製作技藝〉，2023 年 5 月 31 日，https://www.hkichdb.gov.hk/zht/item.html?4f2e92a4-c324-43a4-b472-3ed50c7ed012
3　香港歷史博物館：《百年時尚：香港長衫故事》，香港：香港歷史博物館，2013 年，頁 16。

民國時期，中式長衫尤以女裝長衫的款式最為多變，所用布料的品種、顏色及印花樣式種類繁多，使人目不暇給，製作技藝則尤以上海長衫師傅最為人稱道。1940 年代後期，大批上海長衫師傅隨着江浙滬富戶輾轉南來遷入香港，大大提高了本地長衫的製作水平，並逐漸發展出獨特的技藝傳承體系，形塑了香港的服裝文化。

## 男裝長衫

清末民初流行的男裝長衫，在外省又稱作「長袍」或「大褂」。一般會按照衣服的薄厚區分，單層的稱作長衫，納了兩層或以上的則為長袍。在香港，無論單袷一律稱之長衫。[4] 清朝時期，長衫前後左右都有衩口，後來國人刪去了前後的衩口，以符合久坐不動的生活習慣，同時換成寬一點的袖子。[5] 辛亥革命後，1912 年中華民國國民政府立法《服制》，將長衫列為男子正式禮服之一，更基本框定了往後男子長衫的形制：齊領、窄袖、前襟右掩，下長至踝，左右下端各開一衩，質地多為絲、麻、棉、毛，襟上有六對紐扣，與馬褂、禮帽、長褲配用。時至今日，男裝長衫的形制並無太大轉變。[6]

• • • • • • • • • • • • • • • • • • • • • • • • • • • •

4　李惠玲：《男裝長衫：歷史文化與工藝》，2023 年 5 月 31 日，https://cheongsam-making.com/，頁 7。

5　Garrett, Valery M, *Traditional Chinese Clothing: in Hong Kong and South China 1840-1980 (Images of Asia)*, Hong Kong; New York : Oxford University Press, 1991. pp. 14-15.

6　包銘新：《近代中國男裝實錄》，上海：東華大學出版社，2008 年，頁 13。

## 女裝長衫

　　女裝長衫指 1920 年代初期至中期出現的女式袍服 ——「旗袍」，逐漸成為 20 世紀最受華人歡迎的女性服飾，甚至可謂民國女裝的代表。不少外國學者均指出，該類服飾在華南地區常稱為「長衫」，而在中國大陸其他地區則多叫「旗袍」。[7] 華南地區得風氣之先，與外國人交往貿易頻繁，因而讓粵音「Cheongsam」成為這一指稱傳統女性袍服的英文譯名，更於 1950 年代被收錄於《牛津英語字典》之中，而旗袍的漢語拼音「qipao」則晚了半個多世紀，於 2010 年方被收錄。[8] 相較於男裝長衫百多年幾近一成不變，女裝長衫的形制除了仍然保留立領及左右下端的衩口兩個基本特徵外，不同年代和地區的裁縫師傅、服裝設計師都為長衫注入源源不絕的巧思，令女裝長衫款式千變萬化，在 20 世紀大放異彩。

## 裙褂釋義

### 作為女式服裝形制

　　「裙褂」由「裙」與「褂」的組合而成，兩者各指稱一種中式衣物款式。《說文解字》為裙下了定義：「下裳也。」即一種下裝。裙最早可見於春秋戰國時期，而在隋唐之前，男女皆可穿着

---

7　Garrett, Valery M, *Traditional Chinese Clothing: in Hong Kong and South China 1840-1980 (Images of Asia)*, p. 18; Clark, Hazel, *The Cheongsam*, New York: Oxford University Press, 2000, p. viii.

8　香港歷史博物館：《百年時尚：香港長衫故事》，頁 12。

裙。自唐代起，女性之間盛行裙裝，甚至明確訂定裙裝作為宮廷女性官員的常服。宋明時期更甚，文藝作品中還將「釵裙」作為女流之輩的代名詞。[9]男性在宋明時期仍有穿裙的傳統，但至清朝時期被薙髮易服，改穿滿人的馬褂長袍，裙才慢慢變為女性的專利。[10]

褂，古同「袿」，本義是指一款女式上裝。《說文解字》中描述該類衣款指：「婦人上服曰袿，其下垂者，上廣下狹，如刀圭也。」清朝時期稱之褂，與舊時婦人上衣的袿為截然不同的兩種衣物。其時，男女均可穿褂，大抵分為外褂及馬褂兩種，均為對襟，衣下擺無上廣下窄的設計。外褂較長，可及膝，罩於長袍外穿着，有綴以補者則稱為「補褂」，多為朝服。馬褂則較短，因穿着便於騎馬而得名。《清稗類鈔》有文：「馬褂較外褂為短，僅及臍。國初，惟營兵衣之。……後則無人不服，游行街市，應接賓客，不煩更衣矣。」至民國時期，外褂已不再使用，而馬褂仍常常可見，與男裝長衫搭配穿着。[11]女裝上衣也逐漸不再使用「褂」作稱呼，而改用「衫」或「襖」。[12]

9　王宇清：《歷代婦女袍服考實》，台北：中國祺袍研究會，1975 年，頁 20-21。

10　宋代時官服中的冕服和朝服都以上衣下裙打造，此外一些士大夫、學者如朱熹均會穿裙，惟並不普及至一般群眾，見周錫保：《中國古代服飾史》，北京：中國戲劇出版社，1984 年，頁 262。明代的冕服朝服繼續延續了上衣下裙的形制，此外男子也會在外衣之內束裙，見周錫保：《中國古代服飾史》，頁 382。清後男子大多穿袍，即使衣服為兩截式，也大多着褲而非裙，見周錫保：《中國古代服飾史》，頁 464-467。

11　包銘新：《近代中國男裝實錄》，頁 61-63。

12　包銘新：《近代中國女裝實錄》，上海：東華大學出版社，2004 年，頁 57。

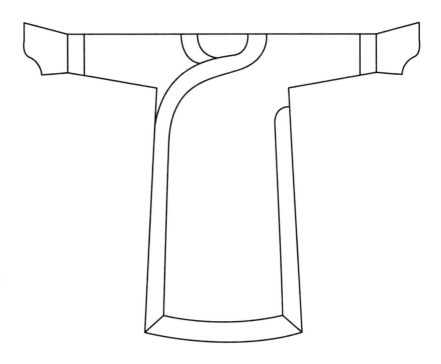

清代男性所穿之袍服，通常會搭配短身馬褂，或長身外褂穿着

## 作為禮服

　　廣義而言，裙與褂各指稱一類中式衣物款式，但兩者合稱，則專指華南地區流傳的一種禮服，女性出席重要場合時便會穿着，以示隆重，尤其在兩種生命週期的儀式 —— 婚禮及葬禮。

　　婚姻作為確定兩性結合的正當性儀式，一直為中國人生命週期中最重要的儀式之一。結婚時所穿的婚服，也並不僅僅是一件服飾，而是整個婚禮儀式中極為重要的一部分。

　　現時普遍認為「裙褂」指稱廣東、香港一帶地區的特色嫁衣。上裝為立領大襟的褂，下裝為直筒裙，兩者均由大紅色緞布製成；布上用金銀線，以釘線針法為主，繡上龍鳳及其他吉祥圖騰如蓮花、牡丹、鴛鴦、蝠鼠、蝴蝶等，因而又稱為「龍鳳褂」。龍鳳褂的起源眾説紛紜，大致可歸納為兩種傳説：

其一，相傳明朝大臣梁儲曾抱過年幼的皇子上殿登基，於是皇帝長大後對梁儲十分尊敬，在他的女兒出嫁時，賜予皇家規格的「龍鳳裙褂」。由於梁儲是廣東順德人，穿「龍鳳褂」這一習俗就在廣東流行起來。[13]

其二，源於清朝嘉慶年間，嘉慶帝南下江南遊玩，途中遇險，幸得民女搭救，事後收她作自己的乾女兒，在她出嫁之時賜她皇家規格的「龍鳳裙褂」。心地善良的民女不忍只有自己一個人風光出嫁，便向嘉慶帝祈求聖恩，允許全廣東的女孩都可以穿着「龍鳳裙褂」出嫁。[14]

考據上述兩種傳說，不難發現當中各有漏洞。雖然廣東順德人梁儲確有其人，但史籍載及他是明朝大官，曾在東宮任太子洗馬，侍奉尚為太子的朱厚照明武宗；武宗駕崩後無嗣，梁儲迎世子朱厚熜登基。兩朝皇帝登基之時均已舞象之年，不可能存在梁儲抱着皇子登基一說。其次，清朝最為著名是康乾兩帝六次南巡江浙一帶，嘉慶帝南遊至粵地之說尚未得正史支持。

另一方面，昔日裙褂與女性的壽衣在形制上相近，但在用色以及圖案方面卻有很大差異。相對於繡有龍鳳的嫁衣，壽衣一般會繡上松、鶴、萬字等紋飾；在顏色方面，雖早期新娘嫁衣也有黑褂，但現今普遍換為大紅色褂，壽衣則一直以來都是黑褂。

13　〈裙褂店歷史〉，冠南華網站，2023 年 5 月 31 日，http://www.koonnamwah.com.hk/main02.php。

14　口述歷史訪談，黃國興先生，2021 年 6 月 30 日。

嫁衣的裙子為大紅色，壽衣的裙子顏色則未有限制，有藍色、綠色等等。早期香港的老人大多會於生前預先購買壽衣，用以「裝老」，到老人離世時，家人就會取出壽衣，一併帶往殯儀館。[15]

# 中式服裝形制的回顧

香港的中式長衫及裙褂，在形制上沿襲了中國傳統服飾的特點 ——「深衣制」及「上衣下裳制」。它們大約誕生於清至民國時期，故又具有清朝傳統衣着形制的特徵。

深衣制是指古代上衣下裳連屬在一起的服裝形制。其後隨着朝代更替、生產技術的演進，以及文化改易等影響下，最初的深衣相繼衍生出各種服裝款式，如袍、長衣、襌衣、中衣等。[16]男女裝長衫的出現與發展，正是依循深衣制的演變而來。

## 男裝長衫形制演變回顧

宋明兩朝基本保留了傳統漢民族服飾的風格，士紳階級男子的代表性服裝為合領大袖的寬身袍衫；及至清朝則出現了較大的改變。[17]清兵入關建立清朝後，迫使男性漢人薙髮留辮，換掉寬鬆衣，穿上滿人瘦削、無領的馬蹄袖箭衣。[18]清代對於袍服的形

---

15　口述歷史訪談，林美倩女士，2021 年 6 月 9 日。

16　潘健華：〈中國深衣制研究〉，《戲劇藝術》1987 年第 4 期，頁 113-115。

17　沈從文、王㐨：《中國服飾史》，頁 154。

18　同上，頁 206。

制尤其重視，根據《欽定大清會典》等典籍，規定不同場合需要相應穿着不同形制的袍服。形制大概為：圓領、右衽、窄袖或馬蹄袖、無收腰、上下通裁、繫扣、下擺無開衩、兩開衩或四開衩，開衩愈多，愈顯地位尊貴。[19] 清中後期曾一度流行起寬鬆、袖子寬大的袍衫。但在甲午、庚子戰爭結束後，國人愈發崇慕西方思想與事物，其合體適身的衣着風格也受到追捧。[20] 清朝時期長衫大多沒有領子，直到晚清方始有立領設計的長衫出現。

民國元年，國民政府頒佈了正式的服飾法令《服制》，對民國男女正式禮服的樣式、顏色及用料列出了具體的規定，當中長衫馬褂亦被納入男子常禮服之中，並在附圖中規定形制：「袍式：袖與褂袖齊，用領，左右下端開；褂式：對襟，用領，袖與手脈齊，左右及後下端開。」這類禮服一律要求搭配黑色西式博勒帽及長靴。[21] 自此，男裝長衫的形制基本框定，一直沿用至今，未經明顯的改動。[22]

19  趙波、候東昱、吳孟娜：《中國袍服史》，北京：中國紡織出版社有限公司，2022 年，頁 194。

20  黃能馥、陳娟娟：《中國服裝史》，北京：中國旅遊出版社，1995 年，頁 372。

21  〈服制〉，載《中華民國法令大全》，上海：上海商務印書館，1920 年，頁 1 及附圖。

22  包銘新：《近代中國男裝實錄》，頁 13。

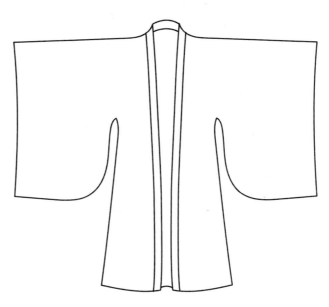

宋朝階級地位高的男子服裝為合領大袖的寬身袍衫

## 女裝長衫形制演變回顧

女裝長衫的起源長久以來都存在爭議。目前主要存有兩種説法，一説女裝長衫源自清朝的滿族女性袍服，另一説則指出與民初女尚男裝的風氣相關。

上文曾提及，女裝長衫在廣東以外多稱為「旗袍」。從字面意思看，「旗」是指被滿清編入旗籍的人，「袍」則指長衣，因此以沈從文為首的一派學者認為，1920 年代起婦女喜愛的女裝長衫正是由滿族女裝演變而來。[23] 清朝年間，漢族女性雖未如男性般被要求改易服飾，但隨着滿漢文化交融，清末時已有許多漢族婦女穿起了滿人的女袍，後又在剪裁和用料上加以改良，進而演變為民國時的女裝長衫。台灣學者王宇清肯定了女裝長衫與清代滿族婦女長袍的關係，更將其置於整個中國袍服演變史中來討論，嘗試整理出一個完整的中國袍服繼承譜系。他追溯女裝長衫的歷史至中國早期傳統服飾 ——「深衣」，指稱漢人承繼了「深衣」的特點，後又在與游牧民族的交互中，影響了游牧民族，包括滿

23　沈從文、王㐨：《中國服飾史》，頁 229，232。

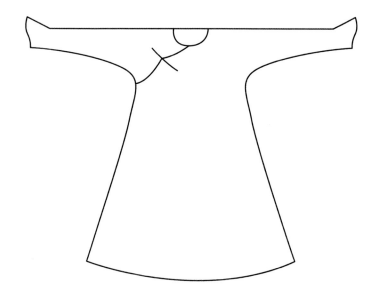

滿清入關後，漢人男性被要求薙髮易服，換上滿人傳統的瘦削、無領的馬蹄袖箭衣

族人的先祖；滿族人男性的袍服又再度影響了滿族女性的袍服，最終促成民初女裝長衫的誕生。[24] 及後另一位學者包銘新，在此基礎上更加細緻地勾畫出民國時期女裝長衫演化的四個階段：民初旗袍、新式旗袍、改良旗袍及時裝旗袍。同時，他再度肯定了民國後的女裝長衫雖脫胎於清代旗女袍，卻與舊時形制迥然不同這一觀點。[25]

雖然女裝長衫源自清代旗袍一說歷久不衰，但近年逐漸興起第二種論點，認為旗袍是由男裝長衫演變而成。學者安東籬（Antonia Finnane）通過引述曾於 1920 年代到訪中國的英裔歷史學家費子智（Charles Patrick Fitzgerald）的所見所聞，指出初時只有男性穿着長衫，之後社會階級較高的女性才慢慢開始效仿穿着，成為了新時尚。[26] 這觀點與當時不少原始史料相吻合。諸如1920 年，上海版《民國日報》刊登〈女子着長衫的好處〉一文，

24　王宇清：《歷代婦女袍服考實》，頁 9-24；蔡睿恂在論文中梳理了王宇清著作中的觀點，指他肯定了旗袍，即女裝長衫與清代滿族婦女長袍的關係，更將它與中國歷史上其他的袍型服裝連結討論。同時蔡也指出了王宇清的觀點對往後旗袍的著作有深遠影響，多是以王之觀點作為基礎進行補充，見蔡睿恂：《袍而不旗？現代中國旗袍研究》，台北：國立政治大學歷史學系碩士論文，2013 年，頁 5。

25　包銘新主編：《世界服飾博覽：中國旗袍》，上海：上海文化出版社，1998 年，頁 5。

26　Finnane, Antonia, *Changing Clothes in China: Fashion, Modernity, Nation*, New York: Columbia University, 2008, pp. 147-148.

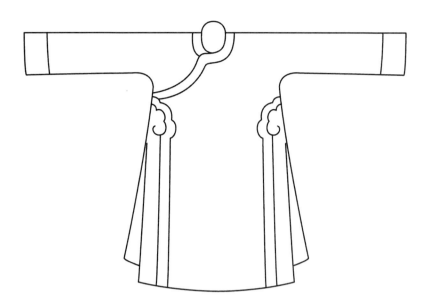

晚清滿族婦女的袍服

指出：「女子剪了髮、着了長衫、便與男子沒有甚麼分別；……
或者女子在社會上的位置、要高得多呢……」隨後引起一番討
論。[27] 這股女尚男裝的風氣並非上海地區獨有。1926 年廣州《民
國日報》刊出一篇以〈長衫女〉為題的文章，載：

吾粵風俗向來只有男界穿長衫，未有女界穿長衫者。入民
國後，女界日求解放，爭參政合校，倡平等自由，在社會上靡不
欲與男界並駕齊驅，男女平權之說，日倡日盛，即服飾一端，亦
駸駸乎，有與男界平等之象。……遞至今日，在廣州市通衢大道
之中，其穿長衫之女界，觸目皆是，長衫女大有與長衫老抗衡之
勢。[28]

此文亦是女裝長衫起源於男裝長衫的有力佐證。

儘管女裝長衫的起源眾說紛紜，卻無礙人們對其鍾愛。自面
世不久，女裝長衫很快就獲得女士們的青睞，受歡迎程度與日俱
增。1929 年，國民政府頒佈《服制條例》，首次將女裝長衫列入
女子禮服中，並規定其形制為：「齊領，前襟右掩，長至膝與踝
之中點，與褲下端齊，袖長過肘，與手脈之中點，質用絲麻棉毛

. . . . . . . . . . . . . . . . . . . . . . . . . . . . . .

27 〈女子着長衫的好處〉，《民國日報》（上海版），1920 年 3 月 30 日。
28 〈長衫女〉，《民國日報》（廣州版），1926 年 2 月 3 日。

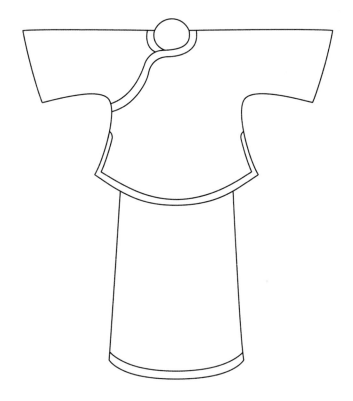

1920 年代「倒大袖」

織品，色藍，鈕扣六。」[29]

　　1930 至 1940 年代，女裝長衫在內地可謂正值黃金時期，成為了都市女性的重要服裝，各個階級的女子全都接受這款衣物作日常服飾。正當女裝長衫一方面愈發受人追捧，另一方面裁縫模仿西洋女裝的剪裁，對長衫不斷作出改良，使得女裝長衫有別於男裝的寬大，更能體現女性姣好的身體曲線。女裝長衫的流行式樣未局限於民國政府訂定的禮服形制，變得日異月更，裙長、衩口高低、袖子樣式均變化多端，盡顯時尚品味。

## 上衣下裳與裙褂

　　「上衣下裳」是中國最早確立的服裝形式。從安陽殷墟婦好墓中出土的玉石人雕像可見，商代的衣着為上衣下裳制 —— 上着交領窄袖式短衣，以寬帶束腰，腹前垂韋韠，下穿裙裝。[30] 至

29　〈服制條例〉，載孔紹堯編輯：《國民政府新法令（一）》，南昌：南昌高升巷江西法政學校，1930 年。

30　沈從文、王㐨：《中國服飾史》，頁 20。

周朝，上衣下裳的基本形制已然確定，不少重要的禮服，包括命服和婚服一律採用該種形制。不過以婚服而言，並非每個朝代都使用上衣下裳形制，例如唐宋時期的婚服屬於連屬通裁式。[31] 直至明朝才改為上衣下裳制，並一直延續至清朝。時至今日我們所見的裙褂也延續了這一種形制。

## 裙褂形制演變回顧

清代的服飾制度中，並無特定律例規管漢族女性，但卻對不同社會階級、不同場合下的女性服飾有所要求。在出席隆重大典，如冊立冊封時，男性皇室成員、官員須穿蟒袍補服，女性則按自己丈夫的官位等級穿蟒袍。[32] 除了出席重要場合之外，官員的妻子也會將蟒袍作為自己的嫁衣，再搭配蟒褲和霞帔穿着。[33]

平民百姓自然不能隨便穿着蟒袍。清初平民女性的嫁衣形制與明朝相仿，後來隨着滿漢融合，清代女性會選擇紅色或石青色的繡花女褂，如清末民初之際，北京漢族新娘流行穿仿照滿族女性的「八團」外褂做出的繡八團紅青褂子。但與滿族女性的長外褂不同，漢族的嫁衣外褂為短款。[34] 搭配短褂，下身則會穿紅喜裙或

31 王革非：《古代婚姻與女性婚服》，北京：中國經濟出版社，2016 年，頁 111-113。

32 周錫保：《中國古代服飾史》，頁 461-463。

33 Garrett, Valery M, *Chinese dress : from the Qing Dynasty to the present day.* Tokyo: Tuttle Publishing, 2019, p. 98, 124.

34 孫彥貞：《清代女性服飾文化研究》，上海：上海古籍出版社，2008 年，頁 84-85。

鳳尾裙。紅喜裙為婚嫁裙子的統稱，式樣包括馬面裙和襴干裙。[35]

　　時至民初，民國政府與婦女代表協商後，正式訂定了女子禮服形制 ——「套裙」，周身可加繡飾。該禮服形制與清末漢族女性的服裝並無太大相異之處，故被認為是清末漢族女服的延續。上衣稱為「套式」，形制要求為：「長與膝齊，對襟，五鈕，領高一寸五分，用暗扣，袖與手脈齊，口廣六寸，後下端開。」下裙稱作「裙式」，制式為：「前後不開，上端左右開，質色繡花與套同。」[36]

　　民初的婚嫁禮服形形色色，尤以頭飾最為多變，有中式鳳冠，也有戴西式兜紗，但嫁衣仍以大紅繡花衣裙為時尚。從當時的畫報可見這類大紅繡花衣裙的形制，上衣為立領、對襟、窄袖，下身為馬面裙，周身飾有繡花，與民國政府所訂定的女子禮服形制相差無幾。[37] 爾後，西方思想的引入，讓女性愈來愈注重衣服的適體性，上衣呈縮短的趨勢。

　　在繡飾方面，清末民初正處於動盪時局，服飾裝飾銳減。但仍有新興的權貴家族會選擇重工打造華麗的婚禮服。如宋靄齡的表妹在 1920 年代大婚時所穿的婚服，飾有奢華的盤金墊繡。[38] 由

35　王革非：《古代婚姻與女性婚服》，頁 180。

36　〈新服制草案圖說〉，《民立報》（上海），1912 年 6 月 23 日；吳昊：《都會雲裳：細說中國婦女服飾與身體革命》，香港：三聯書店（香港）有限公司，2006 年，頁 17-20。

37　周錫保：《中國古代服飾史》，頁 535-536，540。

38　段冰清：《清末民初中原地區民間婚服研究》，北京：北京服裝學院中國少數民族藝術專業碩士論文，2014 年，頁 31。

此可見，其時華美的繡飾已非昔日皇親國戚所獨享，富裕家庭均可置辦。

大體而言，儘管在民國時期，人們鮮有用「裙褂」稱呼嫁衣，但其形制大抵與我們今日所見的「裙褂」幾近相同。

# 中式長衫和裙褂製作在香港

## 扎根香港

雖然香港位處嶺南邊陲之地，但一直與中原地區保持密切往來關係。在南北朝、兩宋、明末等時期，曾有不少人口從中原移入。1841 年香港開埠，居住在香港的人口絕大部分為華人。為有效管治，港英政府實施種族隔離政策，使華洋文化鮮少有交流機會，因此居港華人的文化傳統和生活習俗並未有所改易，在衣着上也是如此。[39]

開埠之初，不論男女老幼，絕大多數人都是穿着俗稱「唐裝」的中式服裝，與中國內地無異。那時居港華人大都為工人、農民和漁民，他們衣着樸素，偏好闊身大袖的衫褲。男裝上衫多半無領，有襟頭開在一邊的大襟衫，或兩襟相對、紐扣垂於胸正中的對襟衫。褲子不是由褲頭到褲管皆甚為寬鬆，就是將褲腳紮起，俗稱為「臘腸腳」。而女裝上衫可叫襖或衫，多為無領或小領，衫的襟頭開在右側，或對襟。下身則穿裙或寬鬆的褲子。這類服

39　吳昊主編：《香港服裝史》，香港：香港服裝史籌備委員會，1992 年，頁 2。

飾是為了方便勞動，只求實用性高，並無時式可言。小部分居港
殷商則好穿着長衫馬褂，而其妻女則熱愛寬闊的旗袍。[40]

　　由日本侵華至國共內戰十多年間，內地局勢動盪不安，不少
生活在上海和南京等大城市的富戶紛紛南遷至香港，當中也有中
裝裁縫。這批富家太太出手闊綽，製作中裝時多選用外國布料；
民國時期內地流行的中國製造「愛國布」，則並非她們的首選。
冷戰期間，西方國家對內地實施禁運，香港不受此限，裁縫仍然
可以獲得外國的絲線和布料，並將這些新材料大量運用在中式長
衫及裙褂上。如製作長衫會時常使用瑞士布、義大利真絲、法國
蕾絲，製作裙褂時則使用法國銀線穗和日本金銀線等。[41]

　　此外，香港的中裝在剪裁方面也逐漸受西方文化和思想的影
響，吸收了西洋服裝立體的剪裁方法，針對女裝長衫和裙褂作出
了改良，使得這類女式服裝更為貼身，能夠勾勒出女性身體凹凸
有致的曲線美。

## 聯繫中國內地與香港

　　香港與中國內地一衣帶水，自古承襲嶺南文化傳統，生活
習慣大抵與普羅廣東居民無異。早於民國初年，穿長衫的風尚漸
漸在香港落地生根，惟當時居港華人大多從事勞動工作，穿着便

40　同上，頁 2-3。

41　口述歷史訪談，黃穗明女士，2021 年 6 月 25 日；口述歷史訪談，劉安慶先
　　生，2022 年 1 月 17 日；口述歷史訪談，殷家萬先生，2022 年 1 月 19 日。

於日常工作的衣服仍屬主流，男女裝長衫僅有少數社會階級較高者、明星伶人及知識分子穿着。由抗日戰爭至新中國成立，隨着大批富戶權貴移居香港，同時引入中國內地大城市的時尚潮流，改變了本地女性傳統守舊的穿衣習慣，紛紛效仿，穿起了長衫。1950 年代起，在香港本地的選美賽事中，女裝長衫被塑造成為「國服」，甚至是香港文化身份的象徵。[42] 自此，長衫在香港女性之間日趨普及。

　　與內地富戶同一時間移居香港的上海裁縫更為香港提供了製作長衫的技術和人才，促進了本地中裝裁縫行業的發展。踏入 1950 至 1960 年代長衫的鼎盛階段，全港共有上海中裝裁縫七百多人，廣東師傅三百多人，合共超過一千人。[43] 隨着訂製長衫的途徑日益增加，價格也相對回落。再加上第二次世界大戰後，不僅「男主外、女主內」的傳統觀念得到改變，社會上的工種亦有所增加，大量女性加入職場工作，他們在拓闊了社交圈子的同時，也擁有了較高而獨立的消費能力，這時長衫就順勢成為了她們的日常外出及上班服裝。[44] 至此，長衫不再為富家太太小姐、電影明星伶人等少數人所專享，而是在大眾間普及起來。

　　中華人民共和國建立之初，曾推行一連串的社會主義改革，包括崇尚簡樸的物質生活，而衣着華貴者即為社會所不容。自 1950 年代起，擁有男女裝長衫或裙褂的人，不得不把該等奢華衣

42　Clark, Hazel, *The Cheongsam*, New York: Oxford University Press, 2000, p. 24.

43　吳昊主編：《香港服裝史》，頁 22。

44　香港歷史博物館：《百年時尚：香港長衫故事》，頁 18。

物收藏起來；[45] 甚至將長衫送到裁縫店，改成人民裝等主流社會接納的服飾。[46] 及至 1966 年，「破四舊」運動開始，長衫和裙褂都被視為封建主義、資本主義和修正主義，簡稱「封、資、修」服飾，一律被撕剪和焚毀。中式長衫及裙褂因而在內地幾近絕跡。[47]

1980 年代，隨着國家改革開放政策的開展，社會對服飾的態度漸變寬容，但因傳統中式服裝在內地出現近 30 年的斷層，鮮少有人能精通傳統中式服裝技術。有不少中裝裁縫早年移居到香港，讓技藝得以繼續傳承，並在近年反哺內地。一時間，不少內地人專程前往香港訂製傳統的中式長衫和裙褂，並盛讚香港師傅仍以傳統方式剪裁縫製，手工精湛，延續了傳統衣着文化。[48]

另一方面，改革開放後，香港與內地在製造業上有緊密分工。這一點也體現在中式長衫和裙褂的生產上。以裙褂製作為例，裙褂的樣式設計、縫合和租售業務多由香港擔任，而裙褂上的刺繡需要耗費大量人力，則多在薪酬較廉宜的內地完成。兩地各負責不同的生產工序，各揚其長。[49]

45　〈上海人穿長衫的少了〉，《大公報》，1950 年 10 月 26 日。

46　〈大陸新興行業　舊衣拆補翻新　人民窮困無力製新衣　將清代馬褂拆改衣服〉，《香港工商日報》，1957 年 3 月 5 日。

47　袁仄、胡月：《百年衣裳 20 世紀中國服裝流變》，香港：香港中和出版有限公司，2011 年，頁 254-261。

48　口述歷史訪談，劉安慶先生，2022 年 1 月 17 日。

49　口述歷史訪談，黃穗明女士，2021 年 6 月 25 日；口述歷史訪談，黃國興先生，2021 年 6 月 30 日。

## 香港社會儀式的角色

儀式指具有宗教或傳統文化象徵意義的活動，人們透過舉行和參與某些儀式來確認個人成長的各個階段，並通過製造和認同儀式中的象徵意義，來建立與他人，以及種種超自然的事物 —— 神、鬼、祖先的聯繫，進而可以建立社區網絡，增強社會凝聚力。同時，也有助建構對社會、族群、地區乃至於國家的身份認同感及歸屬感。[50]

舉行儀式時，每一件用具和器物，尤其是服飾，都蘊含象徵意義，是儀式中不可分割，不可忽略的一部分。香港華人社會在舉行某些儀式活動時，亦規定參與者必須穿上中式長衫或裙褂。

香港華人社會中最重大的節慶日子，非農曆新年莫屬。昔日在農曆新年期間，男子會穿上長衫，有些會配上馬褂、瓜皮帽等配件，走訪親友拜年。亦有繡莊店負責人指出，舊時不少富貴人家會為媳婦訂製裙褂，除了在出嫁當日穿着，也會在新年穿上裙褂，參加團年飯等家族的重要筵席。[51]

除了節慶活動，各類祭祀儀式也要求參加者穿着長衫。香港不同的華人社區和族群都有不同的祭祀活動。例如新界各大小宗族的春秋二祭，宗族成員會聚集於祠堂內祭祀列祖列宗，稱為

· · · · · · · · · · · · · · · · · · · · · · · · · ·

50  Stephenson, Barry. *Ritual : A Very Short Introduction*. Oxford University Press, 2014. ProQuest Ebook Central, https://ebookcentral.proquest.com/lib/lnhk/detail.action?docID=1876204.

51  口述歷史訪談，黃穗明女士，2021 年 6 月 25 日。

緒論

25

「祠祭」；又或前往山頭，拜祭先祖墳墓，是為「墓祭」，以示慎終追遠，彰顯孝道。這類儀式多要求全部參與儀式的子孫，或年滿 60 歲的子孫穿上灰色或藍色的長衫。

此外，各社區亦會舉行大型宗教活動，例如「太平清醮」，又稱「打醮」，目的是施化幽魂，感謝神明庇佑，並以宗教儀式潔淨社區。在建醮期間，男性參與者會穿上中式長衫。在殖民管治時期，理民府的官員參與建醮開壇儀式時，亦會入鄉隨俗，穿上長衫馬褂。[52]

儒家文化是華人社會文化根源，其創始人孔子更受萬人景仰。香港有數個孔教團體，歷來有祭孔傳統。舉行祭孔儀式時，多用古禮三跪九叩首來祭聖，禮生及眾參加者多穿長衫，搭配黑馬褂，有一些還會戴上卜帽。[53]

上述僅舉數例旨在說明長衫在華人祭祀活動中的重要性。在祭祀之外，另一項人生儀禮 —— 婚禮，長衫及裙褂亦扮演着極為重要的角色。

香港的傳統婚禮文化甚為多元，香港本地的四大民系，圍頭人、客家人、水上人及福佬人，均有其族群特色的婚禮習俗。水上人的新娘早期有自己的傳統嫁衣，及後亦漸轉選擇裙褂作為嫁

52 〈沙田大圍村明日起建醮三日四夜 理民府官穿回長衫馬褂開壇〉，《華僑日報》，1957 年 12 月 2 日。
53 〈尼山獻瑞俎豆馨香 嘉山今祀孔大典〉，《華僑日報》，1960 年 10 月 17 日。

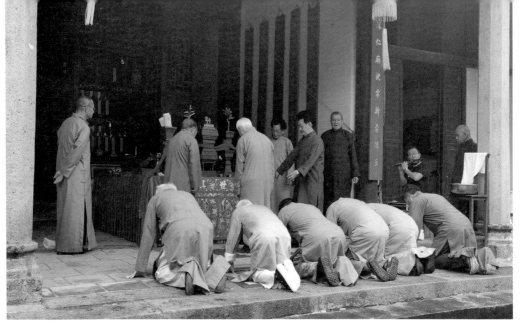

每年，錦田鄧氏宗族成員或聚於祠堂，或前往山頭拜祭先祖，以表孝道。參與祭祖儀式者均身穿長衫（由錦田鄉事委員會提供）

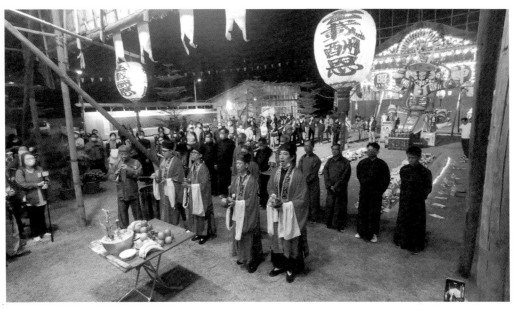

參與泰康圍太平清醮的宗族成員穿上中式長衫（由錦田鄉事委員會提供）

衣。[54] 除了早期居民族群之外，香港其他華裔人口也大多舉行中式傳統婚禮儀式，期間新娘亦會同樣穿着龍鳳裙褂作為嫁衣。換言之，對於香港華裔群體而言，龍鳳裙褂是他們正統的嫁衣。

　　大體而言，香港華人舉行的傳統中式婚禮以古法「三書六禮」為依據，惟因應時代的發展，產生不同程度的簡化。究竟在婚禮儀式中，新娘何時需要穿着龍鳳裙褂？有研究指出，香港的傳統中式婚禮儀式可分為：婚前之禮、婚時之禮和婚後之禮三種，新娘一般只會在婚時之禮的儀式中穿着裙褂。[55] 婚時之禮包括迎親、拜堂、婚宴、交杯酒等不同的儀式。[56] 其中，迎親，或俗語稱「接新娘」、「出門」，指新郎帶同迎娶儀仗和花轎前去迎娶新娘，直到新娘上花轎，離開女家前往男家。時至今日，儘管不少程序都被簡化，如花轎早已換成了房車，但該儀式的重要性仍不減當年。因此，在整個迎親的過程中，新娘需要穿上正統的龍鳳

54　香港的水上人主要包括蜑家（廣府語系）及鶴佬人（潮汕語系）。經考察各生活習俗，包括衣飾、婚禮等方面，香港仔的水上人與珠江三角洲的水上族群關係非常密切。參見：馮國強著：《珠三角水上族群的語言傳承和文化變遷》，台灣：萬卷樓圖書股份有限公司，2015 年，頁 12。藉由早期珠海市南屏沙田區的水上人新娘出嫁時的服飾，一窺珠江三角洲一帶包括香港水上人之服飾。沙田區水上人會穿她們的特色嫁衣 —— 大襟衫，加一條裙擺繡着五彩垂的黑裙，參見：劉志文主編：《廣東民俗大觀 上》，頁 390。後期繡莊指出水上人亦會來租賃裙褂，見：口述歷史訪談，黃穗明女士，2021 年 6 月 25 日。鶴佬人方面，1980 年代前鶴佬人會製作一件雲肩用作婚服，其後則一律改為穿着粵式裙褂。詳見：水上人嫁 香港鶴佬漁民傳統婚嫁。〈鶴佬漁民新娘雲肩〉，水上人嫁香港鶴佬漁民傳統婚嫁 Facebook 專頁，2023 年 5 月 31 日，https://www.facebook.com/permalink.php?story_fbid=175063968513440&id=100080295124295。

55　Lau Cheuk Wai, *The Changes in Chinese Wedding Rituals in Modern Times in Hong Kong*. Master's Thesis, the University of Hong Kong, p. 28.

56　Ibid., p. 38-49.

裙褂。拜堂儀式包括「拜天地」大禮，以及跪拜祖先和新郎的父母。期間新娘需要穿上龍鳳裙褂，向家翁、家姑奉上香茶，通常為蓮子茶，俗語稱「斟茶」、「敬新抱茶」。[57] 最後，婚宴儀式即指結婚時招待賓客的宴席，香港早期主要為男女家各自設宴款待親友，其後漸變成共同宴請雙方親戚朋友，同時也因應居住環境的改變，設宴場所也從家中變為酒樓或酒店。但大致而言，於這一儀式之中，新娘也會穿上龍鳳裙褂迎客。

雖然新娘在婚禮之中會穿着中式裙褂作為嫁衣，但自戰後起，新郎多穿西裝。只有部分新界宗族規定，宗族成員結婚時必須穿着長衫作禮服。及至近十數年來，租售裙褂的繡莊和婚紗公司一併開拓長衫馬褂出租業務，愈來愈多新郎選擇在新娘穿着裙褂時穿上長衫馬褂，舉行相應的傳統中式婚禮儀式。[58]

## 中式長衫和裙褂製作技藝的異同

中式男女裝長衫和裙褂，雖同屬於中裝類別，但製作方式不大相同。以下先略舉一二，稍作示列（詳見本書第二章「製作技藝」）：

剪裁方面，傳統的男裝長衫及裙褂均使用「大裁」裁剪法，早期女裝長衫則使用「小裁」，又稱為「偷襟」，直到近代裁製

· · · · · · · · · · · · · · · · · · · · · · · · · · · · · · · · · · · · · · · · · · · · · · ·

57　香港博物館：《本地華人傳統婚禮》，香港：香港市政局，1986 年，頁 46；口述歷史訪談，林美倩女士，2021 年 6 月 9 日。

58　口述歷史訪談，黃國興先生，2021 年 6 月 30 日；口述歷史訪談，黃一平先生，2021 年 9 月 1 日。

改良版長衫時，吸取了西服的剪裁，創造了「中西合璧」的裁剪方法。[59]

縫合方法上，男女裝長衫部分工序中會使用人手一針一線縫製，亦有部分工序中會使用縫紉機，但視乎長衫面料的不同，有時候亦要換成人手縫製，以免縫紉機在面料上留下針口等痕跡；[60] 裙褂的縫合則幾乎是仰賴縫紉機。[61]

相比裙褂極為重視刺繡，甚至是用刺繡來判別一套裙褂的價格高低，男女裝長衫則並不着重刺繡。女裝長衫或有刺繡，但並非必需，全憑客人喜好。男裝長衫上鮮見刺繡，多為素色，或以暗紋為主。

三類服裝在製作工序中，都有不少差別，其中最大的差別在於，男女裝長衫的縫製大多由一名裁縫師傅完成，裙褂則被拆分成數個工序，由不同人完成。這一點大大影響了香港如何傳承中式長衫和裙褂的製作技藝 —— 男女裝長衫主要仰賴師徒制度，透過拜師，成為裁縫師傅的學徒來學習製作長衫及其他中式服裝。裙褂則主要仰賴繡莊這一門戶，既承擔銷售、租賃裙褂，也負責部分製作工序，或外判製作工序給其他裁縫。可是現時師徒制沒落，繡莊也逐漸消失，香港的中式長衫及裙褂製作技藝在傳

59　游淑芬：《承先啟後：有關 1940～1970 年代香港中式服裝的故事》，香港：香港中裝藝文傳承，2018 年，頁 90。

60　口述歷史訪談，秦長林先生，2022 年 8 月 17 日。

61　口述歷史訪談，黃女士，2022 年 5 月 11 日。

承上正面對着嚴峻的挑戰。

　　追溯香港的中式男女裝長衫及裙褂這三款服裝的源頭和沿革，可見它們既延續中國傳統服飾的形制，又在香港這處華洋交匯之地吸納各家所長，茁壯發展，成為了凝結香港文化的瑰寶。時至今日，它們仍在香港社會上各個方面扮演着極為重要的角色：在各類社會儀式上，它們是不可或缺的一環；在經濟上，它們的製作仰賴內地與香港的緊密合作；在歷史上，它們為我們呈現了香港文化的獨特性和多元化。

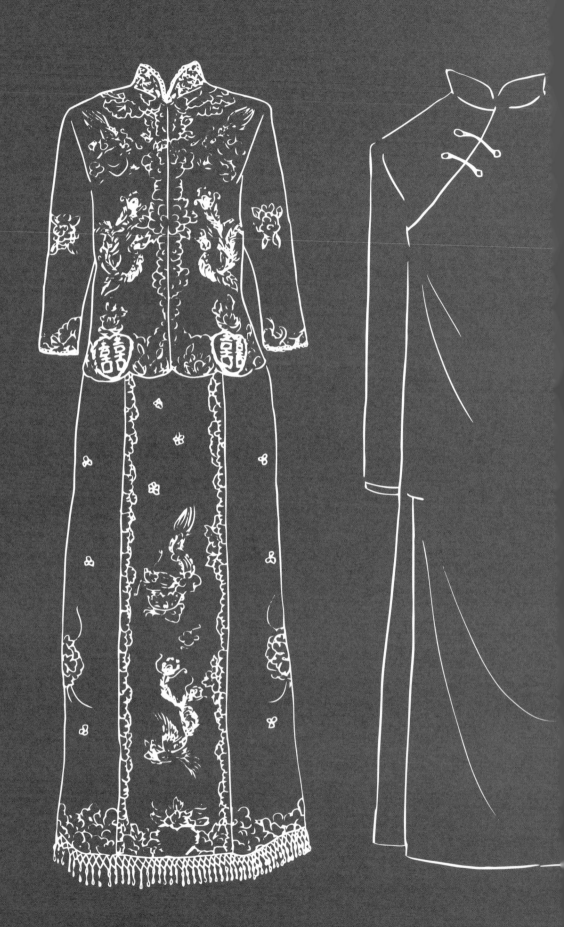

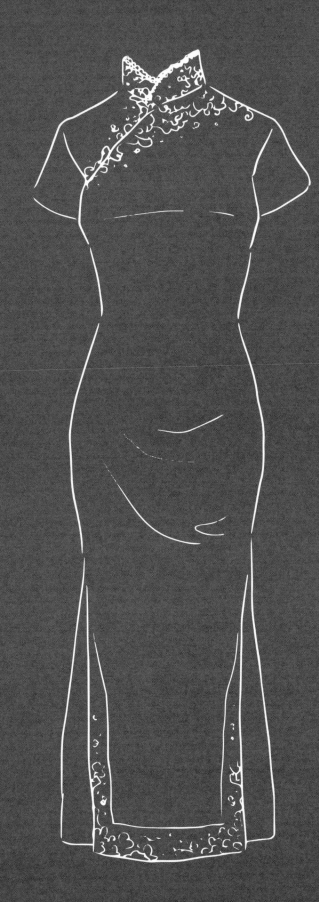

第一章

中式長衫和裙褂在香港的流傳

過去一個世紀，香港的服飾文化受到不同時期的社會、經濟、文化狀況影響而產生不同程度的變化。本章會把中式男、女裝長衫及裙褂置於香港歷史社會發展的進程來考量，探討該等服飾從傳入、興起、衰落到重塑等一連串周期背後的社會、經濟及文化脈絡。

# 1.1　中式長衫的演變沿革

## 男裝長衫

### 肇始

1841 年香港開埠之初，居民絕大多數為華人，其傳統風俗習慣與內地居民無異，服飾打扮也同出一轍。過去香港男性普遍穿黑膠綢的唐裝短衫褲，俗稱「短打」，只有在較為嚴肅的場合，才會穿上長衫，搭配馬褂。譬如在 1899 年英國租借新界後，眾新界鄉紳聚集在大埔墟聆聽香港總督卜力（Henry Arthur Blake）解釋管治新界的原則時，參與者大多作長衫打扮。卜力於屏山拜會鄧氏宗族時，紳耆亦穿上一襲長衫。

除了華人穿長衫外，香港亦有西人穿長衫。早期的傳教士及部分英國官員，如香港第一任撫華道（後稱華民政務司）郭士立（Karl Friedrich August Gützlaff），便常常一身長衫打扮與華人打交道。當時的西人不僅視穿長衫為親近華人之舉，同時也肯定了長衫作為禮服正裝的地位，相當於全套結領帶的西裝。[1]

1　魯金：《港人生活望後鏡》，香港：三聯書店（香港）有限公司，1992 年，頁 83-84。

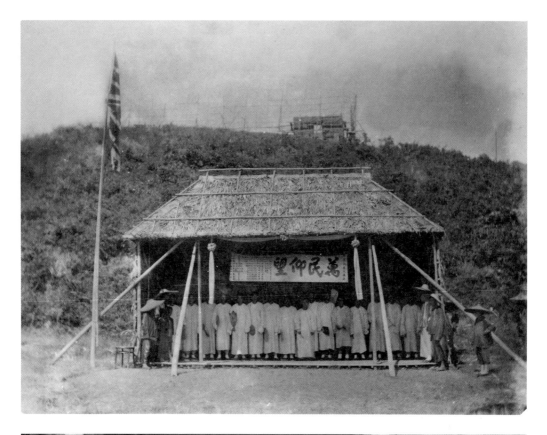

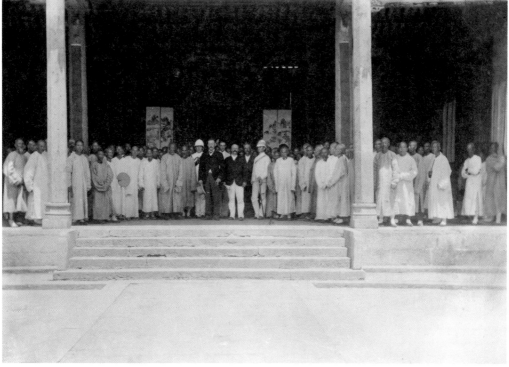

1899 年 8 月 4 日，港督卜力與新界紳耆會面，紳耆一律身穿長衫出席（英國國家檔案館藏品）

1905 年，傳教士在山頂合影，當中的男性傳教士均穿上了長衫（Basel Mission Archives，參考編號：A-30.01.039）

### 普及與本地化

1911 年辛亥革命後步入民國時期，國民政府只要求男性剪去辮子，保留穿長衫的習慣，更頒佈了《服制》法令，將長衫馬褂列為男子常禮服。此舉進一步鞏固了長衫配馬褂是禮服，在出席重要場合時必備的觀念。普遍香港男性亦延續這類思想，日常縱然穿着一套衫褲，到了隆重場合便會換上長衫。[2]

與此同時，長衫也成為了某些特定職業的「工作制服」，包括商人、禮生及新聞從業者等。商賈諸如銀舖的掌櫃和行街先生（今日稱為營業代表），長年都作長衫打扮。又如南北行中到洋行接洽生意的出市代表，以及洋行的華人買辦等亦多穿着長衫。由於長衫一直被視為禮服，禮生 —— 即在婚喪禮儀中擔任司儀

2　吳昊：《回到舊香港》，香港：博益出版集團有限公司，1991 年，頁 2。

香港非物質文化遺產系列：香港中式長衫和裙褂製作技藝

1920 年代，男性常穿長衫出席婚禮等隆重場合（香港文化博物館藏品）

工作的人，在主持禮儀時必須穿長衫。另外，香港早期的報紙編輯、記者及廣告員也會在工作期間穿着長衫。[3]

　　對於知識分子或其他具社會地位的華人男性而言，長衫則是他們的常服。從昔日香港多間學府，如皇仁書院等，不乏師生一同穿着長衫的合影，儀態溫文爾雅，舉止端莊有禮。而香港大學的師生照片中雖多見穿着西裝，但仍有部分師生穿着長衫，如曾任教於中文系的許地山。多位著名國學大師，如錢穆、牟宗三等所留下的相片中亦常見他們身穿長衫。此外，不少社會賢達亦會以長衫打扮示人，如何東、何甘棠、馮平山、周壽臣、鄧肇堅等，都不時穿長衫出席大小活動。

3　魯金：《港人生活望後鏡》，頁 84。

第一章　中式長衫和裙褂在香港的流傳

37

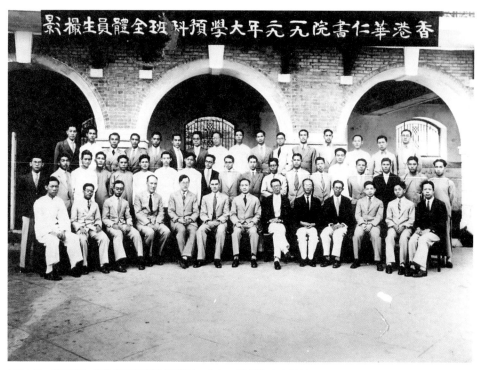

1929 年，港島華仁書院預科班師生團體照，約有一半師生身穿長衫
（香港歷史博物館藏品，香港特別行政區政府准予複製）

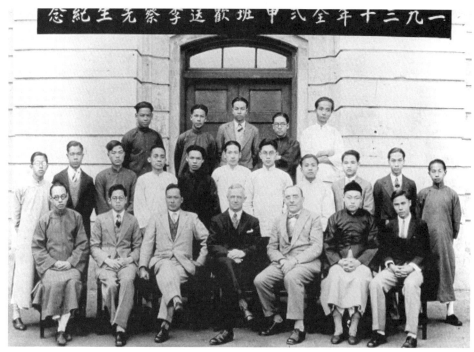

1930 年，香港皇仁書院的教職員和學生有不少都穿着長衫
（香港歷史博物館藏品，香港特別行政區政府准予複製）

1930 年代香港大學的師生合影，圖中前排中間穿長衫
者為許地山先生。雖大多人均已換穿西裝，但仍有少數
華人男性穿長衫；反觀女性則多以穿長衫為主
（黃祖棠香港大學藏品）

1950 年代初，錢穆先生出訪台灣時，身穿長衫留影
（由香港中文大學新亞書院提供）

何東爵士身穿長衫，攝於 1910 年（由政府檔案處歷史檔案館提供）

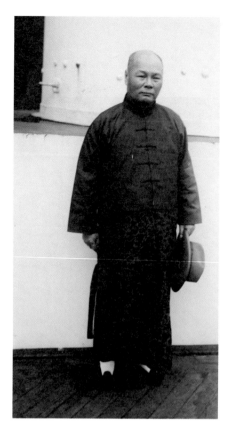

何甘棠身穿長衫（由 Alamy 提供）

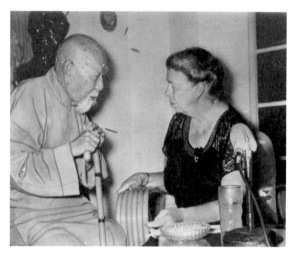

1953 年，周壽臣爵士身穿長衫會見到訪香港的前美國總統夫人愛蓮娜‧羅斯福（Eleanor Roosevelt）（由 Alamy 提供）

1981 年，鄧肇堅爵士身穿長衫出席屯門鄧肇堅運動場的開幕典禮（香港特別行政區政府准予複製）

儘管男裝長衫在香港未曾廣及至社會各階層的男性，但仍擁有一批為數不少的穿客。這批穿客精挑細選不同布料以適應本地氣候，然後請裁縫製成長衫。由於香港位於亞熱帶地區，夏日尤其炎熱，如使用一般棉布製作長衫，難免會令穿者汗流浹背，「夏布長衫」應運而生。夏布產於湖南省，質地輕薄如紙，清爽透風。同時，該布料具彈性，不易起皺，甚至還具有真絲的光澤，無須熨燙，可以省卻不少功夫，因此夏布長衫在港廣受歡迎。[4]

### 低潮期

　　踏入 1950 年代，男裝長衫漸漸被西裝代替，但早於 1930 年代末，其式微已有跡可尋；透過比對觀察東華三院總理就職典禮的照片，多少能反映實際情況。東華三院的董事局是由甚具社會地位、聲望及經濟實力的華人組成，為隆重其事，每屆成員大多穿上長衫馬褂的禮服出席總理就職典禮。1933 年起，在就職禮上穿着長衫馬褂的人數開始逐漸下跌。1948 年，全體總理均選擇以西裝出席。自此，以長衫馬褂衣裝出席東華三院總理就職典禮的董事局成員愈發寥寥可數。[5]

　　戰後全球服裝時尚漸由西方主導，香港男士衣裝迅速洋化，男裝長衫在短時間內被西裝取代。有說香港西裝的興起與新中國成立，大量上海富戶南遷到來有關。其一，隨他們遷移的有一大

4　吳昊：《老香港 · 歲月留情》，香港：次文化有限公司，2001 年，頁 48-49。

5　〈東華三院文物館歷史圖片〉，東華三院文物館檔案網站，2023 年 5 月 31日，http://www.twmarchives.hk/historic_photos_list.php?page=1&order=0

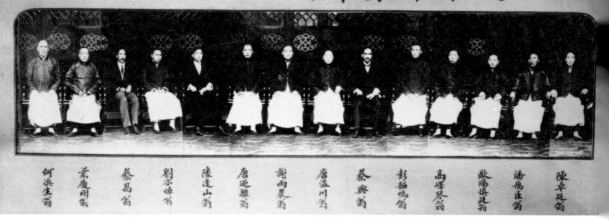

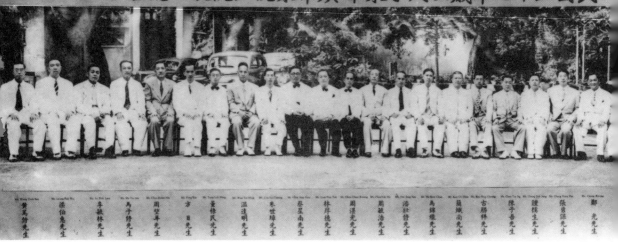

1918 年的東華醫院總理合照中，14 位董事局成員大多身穿長衫馬褂，僅有 3 位身着西裝。30 年後，董事局成員已全體穿上了西裝（東華三院文物館藏）

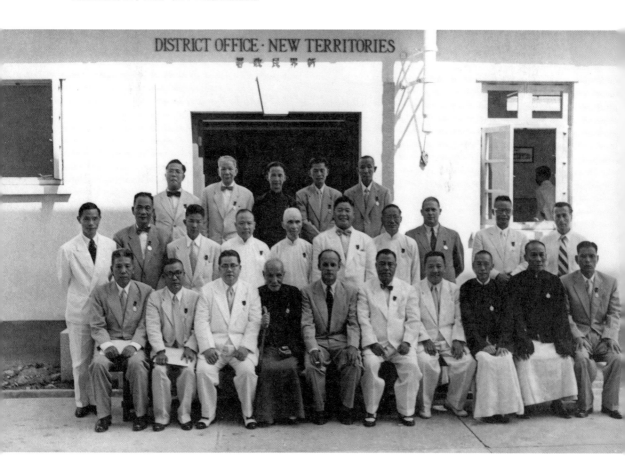

戰後，新界鄉紳於新界民政署前留影（由廖駿駒先生提供，其先父廖潤琛拍攝）

批上海裁縫，為香港帶來了精細的西裝製作技術。[6] 其二，他們引領了穿西裝的風氣，漸漸在香港建立了穿西裝方為時髦的思想，以致無論家境如何，市民大眾都換上了西裝。另外，商人和新聞從業者等也以西裝作為工作服裝。唐裝，不僅是作為禮服、工作制服的長衫馬褂，也包括日常穿着的黑膠綢衫褲，在此消彼長下漸趨沒落。[7]

1970 至 1980 年代，西裝成衣日益普遍，反之長衫則乏人問津。甚至在中式傳統婚禮上，長衫也黯然退場。儘管在中式傳統婚禮儀式中，新娘大多身穿傳統裙褂，新郎卻鮮有以長衫相配，穿着西裝者反倒佔大多數。更甚者，不少繡莊店、婚紗晚裝租賃店的負責人均指出，許多新郎都對男裝長衫馬褂多持鄙夷態度，認為它不合時宜，欠缺帥氣。[8]

儘管如此，在部分中國傳統儀式中，諸如新界宗族春秋祭祖儀式、太平清醮、祭孔儀式等，尚能看到穿上長衫馬褂的男性身影。另外，在華人代表設宴歡迎英國皇室訪港時，如 1959 年訪港的菲臘親王（Prince Philip）及 1966 年訪港的瑪嘉烈公主（Princess Margret），籌備委員會亦預早在報章中刊登公告，明文規定男性賓客赴宴時，如不穿正式西裝禮服，則要穿上一套長衫

6　　吳昊：《香港服裝史》，香港：香港服裝史籌備委員會，1992 年，頁 28。

7　　吳昊：《回到舊香港》，頁 2-3。

8　　口述歷史訪談，黃國興先生，2021 年 6 月 30 日；口述歷史訪談，黃一平先生，2022 年 9 月 1 日。

香港非物質文化遺產系列：香港中式長衫和裙褂製作技藝

**發揚我國揖讓美德**

# 下月慶祝街坊節

**各穿長衫馬褂更富傳統本色**

**華人歡宴菲臘親王**

# 服裝無硬性規定

**最好是男穿長衫小褂女穿裙裙**

**榮式選定乳豬席並有中樂助慶**

長袍小褂純色　西裝均可赴會

女界服裝掛裙　旗袍西裝均可

不必耗費金錢　特別定製禮服

參加者勿缺席　程序表將寄出

《工商日報》，1959 年 2 月 23 日（由何鴻毅家族提供）

《華僑日報》，1963 年 9 月 11 日（由何鴻毅家族提供）

**華人歡宴英公主秩序**

# 男界穿長袍或西服

# 女界穿旗袍或晚服

**用右手擎杯爲女王健康祝飲**

**在塲不能够吸煙**

**首長均穿長衫馬褂**

# 祝慶節坊街區八廿

**期定會坊區**

《工商晚報》，1964 年 10 月 18 日（由何鴻毅家族提供）

《工商晚報》，1966 年 3 月 2 日（由何鴻毅家族提供）

縱然男裝長衫幾近在日常之中絕跡，但在各類歡迎外賓的晚宴或地區的大型活動中，仍可看見男士們身着長衫出席

馬褂。[9] 一些地區的大型活動，如街坊節，港九二十八區街坊首長亦以長衫馬褂出席，以彰顯中華禮儀之美德。[10] 由此看來，即使穿着長衫馬褂的男性比例大幅下降已成不可逆轉的趨勢，長衫馬褂不僅不再是香港男性的工作服，甚至連禮服的功用亦為西服所取代，不過其具有凸顯華人身份的作用，致使它偶爾仍然會出現在人們的視野中，以作為凝聚華人社群的符號。

### 重塑期

近年，男裝長衫再次走進人們的視線中。大半個世紀以來，香港男性在婚禮中均以西裝亮相，但這一情況自 2010 年起開始逐漸改變。多間租賃裙褂的繡莊和婚紗公司推出了新設計的長衫馬褂，選用新潮的配色，輔以精湛華美的刺繡，一改過去長衫馬褂素樸和老土的印象，漸獲年輕人的喜愛。[11] 雖現時年輕人的婚禮偏向中西合璧，但愈來愈多新郎僅在西式儀式上穿着西裝，而在舉行傳統中式婚禮儀式時則選擇穿上長衫馬褂。

9　〈華人歡宴菲臘親王 服裝無硬性規定 最好是男穿長衫小褂 女穿褂裙 菜式選定乳豬席並有中樂助慶〉，《香港工商日報》，1959 年 2 月 23 日；〈華人歡宴英公主秩序 男界穿長袍或西服 女界穿旗袍或晚服 用右手擎杯為女王健康祝飲，在場不能夠吸煙……〉，《工商晚報》，1966 年 3 月 2 日。

10　〈發揚我國揖讓美德 下月慶祝街坊節 各穿長衫馬褂更富傳統本色〉，《華僑日報》，1963 年 9 月 11 日。

11　口述歷史訪談，黃國興先生，2021 年 6 月 30 日；口述歷史訪談，黃一平先生，2022 年 9 月 1 日。

# 女裝長衫

### 肇始

女裝長衫的出現較男裝長衫晚，始於 1920 年代中後期在內地興起。受到西方思潮和「新文化運動」的影響，其時中國女性意識覺醒，部分自稱「新女性」的，皆以穿上本為男裝的長衫為尚。這一時裝潮流迅速蔓延全國各大城市，鄰近香港的廣州亦有此現象，隨後也傳入香港。[12]

二十世紀初，香港社會仍偏向守舊，婦女普遍以衫褲為日常服飾。當時穿長衫的主要有四種女性：第一種是女性知識分子，例如各中學的女教師和學生，她們的長衫樸素，主要選用陰丹士林或大城藍的府綢，也稱竹紗，儉樸耐洗；第二種是名流太太和富家小姐，她們所穿的長衫用料高級，但款式較保守，寬鬆不貼身，不凸顯身體曲線；第三種是電影演員、歌星，其長衫用料高級且款式較摩登，效仿當時的時尚之都 —— 上海的電影演員的長衫款式；最後一種是妓院鶯燕，為了討取客人歡心，她們的長衫亦大多精緻美艷，追求最時興的款式，不甘落後於人。[13]

1930 年代中期，不少廣告畫和雜誌封面均出現以長衫作打扮的女性，作宣傳之用。每個時代的廣告宣傳畫均具備該時代的

---

12　〈長衫女〉，《民國日報》（廣州版），1926 年 2 月 3 日。

13　吳昊在著作指出，20 年代至 30 年代穿旗袍的女性主要分為三種人：名流太太、富家小姐，電影女明星、紅歌星，以及女教師與學生，參見吳昊：《香港服裝史》，頁 22；在香港歷史博物館的展覽圖錄中則在此基礎上又補充一類：妓院鶯燕。參見香港歷史博物館：《百年時尚：香港長衫故事》，香港：香港歷史博物館，2013 年，頁 15-16。

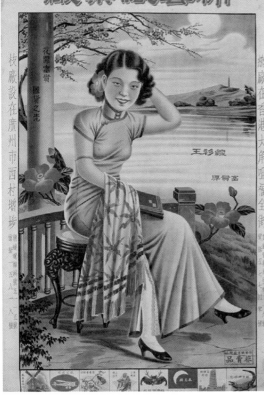

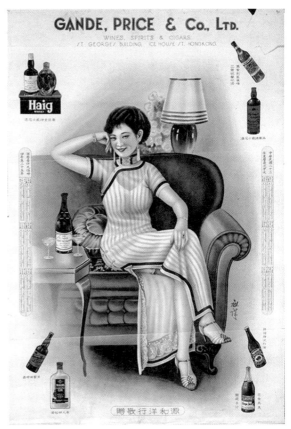

1930 年代，不少公司都推出以身穿長衫，體態婀娜多姿的女性為主角的廣告畫、月份牌，以用作商品宣傳（香港歷史博物館藏品，香港特別行政區政府准予複製）

1940 年代中的香港島西區街頭，不乏身穿長衫的女子經過（哈佛大學哈佛燕京圖書館藏品）

特色，可反映出當時香港人生活的狀況。例如於 1934 年出版的《華商總會月刊》上刊有一則德國打字機的廣告，該廣告中的女打字員身着女裝長衫，一定程度上反映出當時香港商業機構中的女性視穿長衫上班為時尚服飾的情況。[14] 爾後不久，香港掀起職場女性選擇長衫作為工作服裝的風潮，在此時已初見端倪。

### 普及與本地化

相比起男裝長衫從未做到真正普及，女裝長衫自 1940 年代中起，逐漸崛起，並在 1950 至 1960 年代大放異彩。

從二戰結束到新中國建立初年，國內政治局勢持續不穩，許多江浙富戶選擇南遷至香港避難，其中富家太太和小姐都已習慣穿長衫，是長衫的「忠實擁躉」。隨着街上愈來愈多人穿着長衫，大大改變了原來香港社會保守的風氣。

戰後香港女性的地位得到顯著提升，除了受教育的機會日漸增加，也有更多女性加入職場工作。該等女性急需端莊大方，可用作外出上班的衣款；惟當時成衣業尚未發達，訂造洋服價格

14　魯金：〈五十年前本港女打字員穿旗袍上班〉，《明報》，1984 年 9 月 24 日。

高昂。與此同時，中裝裁縫參考了西式服裝的剪裁方法，開始使用中西合璧的剪裁方式，使得改良後的長衫更為立體，能夠展現出女性曼妙的身段。及至 1960 年代中後期，歐美國家吹起性解放之風，突破穿長裙的保守觀念，流行起「迷你裙」。為了追趕潮流，中裝裁縫將迷你裙及女裝長衫結合於一身，發明「迷你長衫」，裙長不及膝蓋，成為當時最為時髦的衣款。[15] 此時期的女裝長衫招得大批女性的青睞，風靡一時。

除了社會風氣的改變外，女裝長衫之所以能夠流行必然仰賴充裕的長衫師傅。江浙富戶南遷香港時，不僅為香港帶來穿長衫的風氣，也帶來了一批跟隨這些主顧移居的中裝裁縫。這批來自上海的中裝裁縫在香港開設裁縫店，廣泛收徒，不僅有來自江浙滬一帶的同鄉，也接納一些來自廣東的學徒，為本地提供了一批又一批手工精湛的長衫師傅。[16] 至長衫發展最為鼎盛的 1960 年代，香港的長衫師傅多達一千人以上。[17]

1950 年代的長衫師傅的經營模式主要分為兩種，一種是「拎包袱裁縫」，他們會親自上門挨家挨戶招徠生意，自接自造，相當於自僱人士。[18] 這些裁縫店遍佈香港各區，但論最集中之處當

15　〈二百年中國女服展覽 長衫越來越短〉，《工商晚報》，1967 年 10 月 31 日。

16　口述歷史訪談，殷家萬先生，2022 年 1 月 19 日；口述歷史訪談，秦長林先生，2022 年 5 月 24 日。

17　口述歷史訪談，劉安慶先生，2022 年 1 月 17 日；香港歷史博物館：《百年時尚：香港長衫故事》，頁 99。

18　香港歷史博物館：《百年時尚：香港長衫故事》，頁 95-96。

首推香港島的堅道、德己立街及擺花街一帶。[19] 另一類則開辦或
受僱於工場，這些工場多與綢緞公司或國貨公司掛鈎。[20] 綢緞公
司的集中地則是九龍，沿柯士甸道至佐敦道林立數以十計的店
舖。客戶到綢緞公司購買衣料，部分綢緞公司店內已僱有師傅，
或外判給工場製作。[21] 由此可見，隨着長衫師傅數目增加，訂製
長衫的門路也愈來愈多，訂製一件長衫不再是甚麼難事，為香港
女裝長衫的興盛打下了堅實的基礎。

自 1950 年代起，長衫紅極一時，不但從照片、廣告畫、雜
誌封面中隨處可見女性穿着長衫的身影，更登上大銀幕，出現在
不少港產粵語長片之中，如《英雄難過美人關》（1950）、《血染
相思谷》（1957）、《難兄難弟》（1960）、《秋風殘葉》（1960）、
《難得有情郎》（1962）、《春到人間》（1963）、《鴛夢重溫》（1964）
等等。這些電影一方面記錄了當時香港社會的衣着風貌，讓日後
人們得以一睹當年香港女星，如江雪、秦小梨、南紅等身着長衫
的風姿卓彩，另一方面電影也成為了當時推廣服飾文化的重要途
徑之一，使得長衫熱潮愈燒愈烈，甚至有蔓延至外國的趨勢。

香港女性穿長衫的形象不但在本地的電影中頻頻出現，而
且登上了荷里活的電影裏。兩套荷里活電影《生死戀》（1955）
（*Love Is a Many-Splendored Thing*）及《蘇絲黃的世界》（1961）（*The
World of Suzie Wong*）先後取景自香港，兩片中女主角分別是瑪麗

19　口述歷史訪談，殷家萬先生，2022 年 1 月 19 日。

20　香港歷史博物館：《百年時尚：香港長衫故事》，頁 96。

21　口述歷史訪談，劉安慶先生，2022 年 1 月 17 日。

香港非物質文化遺產系列：香港中式長衫和裙褂製作技藝

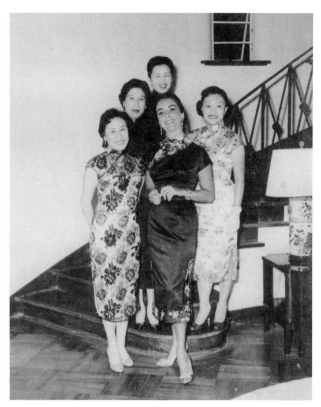

1957 年，美國荷里活著名影星伊利沙伯・泰萊（Elizabeth Taylor，前中）到訪香港，與一眾女性身穿長衫留影（香港歷史博物館藏品，香港特別行政區政府准予複製）

醫院女醫生韓素音和妓女蘇絲黃，都以一襲長衫示人，將香港的長衫文化呈現在西方社會眼前。當中，《生死戀》更勇奪奧斯卡金像獎「最佳服飾設計」。儘管這兩套電影中的長衫未必能完全反映當時香港長衫的流行款式，但因電影異常賣座，在西方社會引起巨大迴響，不少外國女士出席宴會時，一時間皆以長衫為時尚。[22] 長衫也因此幾乎成為了香港，乃至於全球華人女性的標誌。

在此期間，不少西方國家的藝人、藝術家、皇室成員拜訪香港時，均對女裝長衫讚不絕口，更不乏慕名訂製長衫之人。例如黑人女歌手依打潔特（Eartha Kitt）甫抵步香港，就在市內尋找裁縫師為自己縫製數套長衫。[23] 荷蘭藝術家紀沙（Joseph Keyser）受邀在半島酒店演講時，也讚揚中國女性所穿的長衫，十分性感嫵

22　〈外國婦女愛穿中國旗袍〉，《工商晚報》，1958 年 11 月 6 日。
23　〈黑人女名歌者 傑特來港造長衫〉，《工商晚報》，1957 年 2 月 17 日。

媚。[24] 希臘公主蘇菲（Princess Sophia of Greece and Denmark）訪港度蜜月期間，也深受長衫吸引，決定在離港前訂製幾套。[25] 墨西哥女星羅莎莉奧（Rosario Grandos）來港觀光期間，也購置了不少長衫。[26] 由此可見，香港的女裝長衫在最為鼎盛的時期，並不僅僅是在本地普及程度極高，同時也是跨越地域界限，驚艷了西方世界，俘獲了大批非華人女性。

### 低潮期

香港女裝長衫的熱潮於 1960 年代中開始有消減的苗頭。1965 年有報道於下班時間，分別在中區和天星小輪碼頭統計來往職業女性的穿着，發現穿西裝的女性與穿長衫的女性比例大約是六比四。也有許多職業女性指自己的西裝數目較長衫多，一週或只穿一兩次長衫。[27]1960 年代末至 1970 年代初，穿長衫的女性人數更出現突然大幅下降的情況。導致女裝長衫衰落的原因，普遍認為有三。

其一，1967 年香港發生了歷時逾半年的「六七暴動」，雖然暴動期間長衫生意不跌反升，甚至可說是難得興旺，但最終只屬「迴光返照」。大量富戶女性在短時間內趕製了大批長衫，然後紛

24 〈荷藝術家指出：藝術家首重靈魂 中國女子的長衫頗具性感〉，《華僑日報》，1960 年 8 月 19 日。

25 〈西王子夫人喜愛長衫 大購東西 王子説香港可愛〉，《工商晚報》，1962 年 7 月 14 日。

26 〈荷墨籍艷星離港返美 她説喜歡中式長衫〉，《香港工商日報》，1962 年 7 月 31 日。

27 〈東方色彩特徵日減？本港職業婦女穿長衫者日少〉，《工商晚報》，1965 年 11 月 7 日。

紛移民外國。這批長衫老主顧離開香港後，裁縫店的生意便一落千丈。[28] 這樣一來，大量裁縫面臨選擇轉行的命運，從業人數自高峰期的千餘人銳減至 1980 年代的四百餘人，而製作長衫的服裝店也從鼎盛期的二百多間，減少至僅餘五分之一。[29]

其二，1960 年代末，西式成衣製造業開始蓬勃發展，成衣價格廉宜，深受歡迎。加上西方流行文化席捲全球，在電影演員的影響下，西式時裝衣裙和牛仔褲成為年輕人追捧的時尚衣款。[30]

其三，女裝長衫的剪裁講究尺寸貼身，因此無法通過大量生產，降低成本和售價，仍仰賴每件量身訂製。[31] 訂製一件長衫的費用自然比直接購買成衣昂貴。此外，訂製長衫的手工費也逐年提升。1950 年代手工費僅需 10 元的單層長衫，到了 1970 年代中期躍升四倍，變為 40 元。及至 1980 年代初，一件無袖的長衫已經價值 1,200 元至 2,200 元不等，可見長衫逐漸成為奢華服裝，不再是普通人家能負擔得起的日常服裝。[32]

### 重塑期

儘管女裝長衫的黃金時期一去不復返，但身價不跌反升，成為奢侈品。不少女性大多選擇以昂貴衣料縫製長衫，用以出席宴

---

28　口述歷史訪談，殷家萬先生，2022 年 1 月 19 日。

29　香港歷史博物館：《百年時尚：香港長衫故事》，頁 99。

30　口述歷史訪談，封有才先生，2022 年 1 月 14 日。

31　〈因旗袍縫工太貴　女性多改穿西服　裁縫匠擔心有一天女人不着長衫〉，《工商晚報》，1968 年 12 月 9 日。

32　Clark, Hazel, *The Cheongsam*, New York: Oxford University Press, 2000, p. 42.

會等隆重場合時穿着，因而對長衫的做工和衣料都更加講究。近年長衫再度走上時尚舞台，愈來愈多設計師嘗試突破傳統長衫，將新時代的元素注入其中，展現時尚活力。[33]

不得不提的是，2000 年香港電影《花樣年華》上映，掀起了一波懷舊熱潮。女主角張曼玉穿着二十多件 1960 年代經典款式的長衫，讓年輕一代以至國內外人士深刻體驗到香港長衫的魅力，為之着迷。自此，不少人開始積極了解長衫，參與上海裁縫師傅們教授的長衫製作課程，在學習中更進一步領略長衫之美，以及傳承這份技藝的重要性。[34]

## 1.2　裙褂的演變沿革

### 肇始

香港穿裙褂的習俗最早始於何時，坊間流傳有兩種說法。一說是 1958 年，因冷戰的影響，香港及海外的國人無法回鄉，亦無法通郵，心生思鄉之情。這時香港服裝經銷商產生了製作龍鳳裙褂作為新娘嫁衣的念頭，用以外銷，聊以慰藉香港及海外華人，[35] 故開啟了香港穿裙褂的風潮。

另一種說法則指穿裙褂作嫁衣的習俗於 1930 年代或以前就

33　林春菊：《別出心裁：香港華服製造的故事》，香港：萬里書店，2016 年，頁 88。

34　口述歷史訪談，封有才先生，2022 年 1 月 14 日；口述歷史訪談，殷家萬先生，2022 年 1 月 19 日。

35　劉芳：〈嫁衣·傳承〉，《文史苑》，2016 年第 10 期，頁 122。

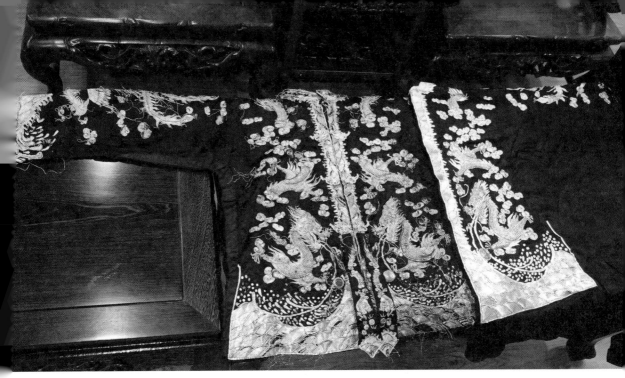

圖左為於二戰前購置的黑裙，圖右為其當代復刻品

已出現。縱觀民間對龍鳳裙褂的起源傳說，普遍流傳有兩類説法：一是明朝時期，粵籍重臣梁儲之女獲皇上恩准着龍鳳裙褂，後普及自全粵東；二是清朝時期，廣東一民女搭救嘉慶帝，得其恩准着龍鳳裙褂，後又准全廣東的女子一併穿着。由此可見，民間主流相信廣東地區穿裙褂的習俗可追溯至明清時期。而早期香港的華人人口主要源自廣東，作為廣東傳統嫁衣的裙褂自然隨人口流動傳入香港。

除了民間傳説之外，現存文物和文獻亦為「穿裙褂的習俗早於 1930 年代或已出現」這一説法提供了有力的佐證。香港鴻運繡莊珍藏一套由客人捐贈的古老裙褂，為黑褂紅裙，綴以金銀線刺繡。該套裙褂由客人的母親於二戰前購置，作為她自己的嫁衣，後再由該名客人繼承。[36] 此外，早在 1932 年，《南華早報》刊登了一則相信是新娘穿着裙褂舉行婚禮的報道：「穿着紅色綢緞，飾以金銀刺繡的古中式服裝的新娘由父親交付給新郎。」[37] 由此可見，香港穿裙褂作嫁衣的習俗最晚已在 1930 年代出現；而

36　口述歷史訪談，黃國興先生，2021 年 6 月 30 日。

37　原文："The bride, who was given away by her father, was attired in red satin of the old Chinese style embroidered with gold and silver." "CHINESE WEDDING. Second Daughter of Dr. C. C. Wu Married. PRETTY CEREMONY", *South China Morning Post*, 4 Apr 1932.

1958 年因冷戰的緣故令香港成為裙褂的外銷基地，亦加速了裙褂在香港的流播。

　　裙褂並非新娘專享，不少女性長輩亦會穿着。例如從 1918 年羅文錦與何錦姿的婚禮照片中可見，新娘身穿一襲白色婚紗，但後方諸位女性長輩則穿着刺繡對襟女褂。[38] 此外，香港報刊中最早有關裙褂的描述，當中的穿着者也非新娘，而是新娘的母親。1926 年《南華早報》報道了一場華人婚禮，提及「新娘母親的服裝，上身是中式黑色綢緞加以刺繡，而下身則是紅色裙子，這是中國的禮服。」[39]1930 年代的婚禮新聞中也有類似描述，指新娘母親多穿中國傳統正式禮服 —— 黑色的刺繡上裝配以紅色裙子，反觀新娘的嫁衣大多以白色的拖尾婚紗為主。[40] 當然，能獲得《南華早報》報道的婚禮，新人雙方都非泛泛之輩，大多家境優裕，有一定的社會地位。再加上飾有刺繡，尤其是金銀線繡的裙褂價值不菲，絕非一般家庭能夠承擔。故早年間香港雖有人着裙褂參與婚禮儀式，但可能是一少撮人採用，甚或只集中於達官貴人階級。

### 普及與本地化
　　要談及裙褂如何在香港流傳與普及，不可不提繡莊一行。

38　鄭宏泰、黃紹倫：《何家女子 —— 三代婦女傳奇》，香港：三聯書店（香港）有限公司，2010 年，大扉頁。

39　原文："The bride's mother's dress was of Chinese black satin embroidered in silk with red skirt, which is the Chinese ceremonial dress", "WEDDING TAN WONG", *South China Morning Post*, 21 Apr 1926.

40　"CHINESE WEDDING. Bessie Chu Marries Mr. Pao Yue-lum. POPULAR COUPLE", *South China Morning Post*, 1 Aug 1935；"Prestt Ceremony Held At St. Margaret Mary's. CHINESE COUPLE WED.", *South China Morning Post*, 16 Apr 1938.

繡莊，顧名思義，即售賣刺繡品的商家。於香港早期的工商業名錄之中，這類店舖多因其售賣刺繡品，被歸類於顧繡抽紗業中。「抽紗」指潮汕地區的刺繡工藝；「顧繡」原指上海地區的刺繡，但在民間實則為各類刺繡的統稱。[41] 在多本戰前的工商名錄中，這類商家多自稱為「刺繡公司」，或僅使用自家商號；[42] 至戰後，則多見商號後加以「繡莊」或「繡家」的後綴。[43]

繡莊並非專營裙褂等刺繡服飾，其銷售的刺繡製品可分為三大類：婚嫁用品、神功用品及床上用品。婚嫁用品自然就以裙褂為主。神功用品，即一些中國民間信仰中所涉及的刺繡品，例如會景巡遊常用的「錦繡頭牌」、「金絲羅傘」、三角會旗，以及廟宇中常見的橫祍、檯圍、長幡、神像的神衣等。[44] 床上用品即一般床具，除了部分有刺繡的被褥、枕具，繡莊還會售賣蓆子、棉胎等。[45] 因此在工商業名錄上，曾將繡莊歸類為「花邊抽紗顧繡床具棉胎商店」；[46] 一些老字號繡莊，如馮滿記、南興隆等，甚至在報章刊物上登廣告推廣自家的藤蓆與枕具等。[47]

41　〈潮州顧繡絢麗如錦〉，《大公報》，1960 年 6 月 12 日。

42　香港九龍商業分類行名錄出版社：《香港九龍商業分類行名錄》，香港：香港九龍商業分類行名錄出版社，1939 年，頁 165；協群公司：《香港華僑工商業年鑑》，香港：協群公司，1940 年，頁 92。

43　經濟資料社：《香港工商手冊》，香港：經濟資料社，1946 年，頁 142；華僑日報社編：《香港年鑑 1949》，香港：華僑日報有限公司，1949 年，頁 93-94。

44　魯金：〈廣東恢復會景巡遊神宮繡品暢銷〉，「今日專欄」，《華僑日報》，1983 年 3 月 7 日；口述歷史訪談，黃國興先生，2021 年 6 月 30 日。

45　口述歷史訪談，林美倩女士，2021 年 6 月 9 日。

46　經濟資料社：《香港工商手冊》，香港：經濟資料社，1946 年，頁 142。

47　香港九龍商業分類行名錄出版社：《香港九龍商業分類行名錄》，頁 165；〈馮滿記繡莊 著名嗎辰蓆〉，《工商晚報》，1966 年 5 月 19 日。

香港的繡莊並不僅僅是一個租售裙褂的窗口，一般還要擔任採買裙褂原材料的職責。1980 年代以前，內地物資較為匱乏，與他國的貿易也不頻繁；反觀香港外貿發達，繡莊因利成便，會採購日本的金銀線等運返內地供師傅作刺繡之用。[48] 在內地完成刺繡後的褂片為半成品，繡莊需要安排人手縫合褂片才能成為完整的裙褂。一些繡莊會選擇外包縫合工作予繡莊以外的裁縫師傅，也有一些會自己聘請裁縫駐店專責縫合裙褂；另有繡莊甚至會自行設計裙褂，務求提供品質最佳的裙褂。[49]

早期香港的顧繡業曾頗為興盛，但自 1938 年廣州失陷，在戰爭的影響下，民眾婚嫁從簡，減少購買繡品，使生意大不如前。加上不久後第二次世界大戰爆發，外銷行情亦大受打擊。1940 年，全港合計約有 22 家店舖經營顧繡品，每年交易額約三四十萬。[50]

二戰結束後百業復興，大量工人來港謀生，抽紗顧繡業較戰前蓬勃。[51] 可惜好景不常，踏入 1950 年代，這一行業因為美國對中國大陸實施禁運而經歷了短暫的陣痛。美國原本是香港裙褂等刺繡品的主要外銷國之一，在禁運期間因無法分辨刺繡品到

48  口述歷史訪談，黃穗明女士，2021 年 6 月 25 日。

49  口述歷史訪談，黃穗明女士，2021 年 6 月 25 日；口述歷史訪談，黃國興先生，2021 年 6 月 30 日。

50  協群公司：《香港華僑工商業年鑑》，香港：協群公司，1940 年，頁 28。

51  〈本港抽紗刺繡比戰前發達〉，《工商晚報》，1948 年 6 月 25 日；〈本港顧繡抽紗工業發展極為迅速製品極受海外歡迎〉，《華僑日報》，1954 年 11 月 14 日。

底產自內地抑或是香港,因而一律提高入口稅,導致香港裙褂的
外銷生意頓時萎縮。為免裙褂存放過久而折舊,繡莊只能仰賴本
地生意,降價求售。[52] 儘管如此,對一般市民而言,裙褂的價格
仍屬昂貴,一套約需二三百元,因此許多繡莊紛紛改用租賃方式
營運,租賃費為數日五六十元;[53] 直到 1950 年代中期,繡莊生意
逐步穩定。當時出售的裙褂以中價貨 —— 繡銀線黑緞面的褂裙
居多,價格為二三百元,其次為繡花褂裙,每套價值四五十元,
價格高至七八百元一套的裙褂則近乎無人問津。[54] 租賃裙褂的出
現,讓普羅大眾都有能力負擔,無疑為裙褂開拓了一個龐大的市
場,大大促進了裙褂的普及化。

• • • • • • • • • • • • • • • • • • • • • • • • • • • • • • • • • • • • • • • • • • •

52　〈美禁顧繡品進口港商業務慘受打擊月做生意由三萬元減至千多元〉,《大公
　　報》,1952 年 9 月 7 日。

53　〈冬季來臨嫁娶漸多刺繡業務略有轉機禁運影响刺繡品輸美極少〉,《華僑日
　　報》,1953 年 11 月 28 日。

54　〈嫁娶入旺月顧繡生意好 中等價大褂顧客最歡迎〉,《大公報》,1955 年 12
　　月 2 日。

以下一宗夫妻民事案件，正好反映出裙褂是婚嫁禮服的最佳寫照。1958 年，一女子指控一男子數年不贍養，男子則在法庭指兩人從未結婚。控方請中國法律專家律師出庭作證稱：女子出嫁時曾穿着裙褂、鳳冠、乘坐花轎，到男家時，謁拜祖先，並向家姑斟茶行禮，三朝燒豬回門，及女家邀宴新郎。根據中國舊式婚姻法，上述行動，足以構成結婚儀式的證據，故應認定兩人結婚的事實。[55] 由此可見，穿裙褂結婚這一習俗被列入中國舊式婚姻法之中，亦反映該習俗應在香港社會裏具備了一定的普及性和認受性。

裙褂的黃金時代為 1960 至 1980 年代。在戰後嬰兒潮出生的大量人口在 1960 年代相繼踏入適婚年齡，當時新娘結婚十居其九均穿着裙褂，導致裙褂供不應求，有斷市現象。[56] 繡莊行業的生意由這一結婚潮帶動，節節上升。香港現存的繡莊，大多是在這一時段開業。部分繡莊的創辦者曾於繡莊店內務工學習，攢下一筆錢後，趁着生意興旺，自立門戶，開辦新的繡莊。[57] 此外，也有部分繡莊原本設於廣東一帶，受到文化大革命時期政策的影響，個體戶需要轉變為公私合營，納為國營企業。基於對政治氣候與利潤減少的考量，於是毅然帶備技術與資金遷往香港。[58]

---

55　〈中國法律專家林炳良律師　在一宗米飯官司作證　提供中國婚姻法證據　穿裙褂坐花轎謁祖便是合法結婚〉，《香港工商日報》，1958 年 4 月 21 日。

56　〈裙褂有斷市現象〉，《華僑日報》，1967 年 4 月 14 日。

57　口述歷史訪談，黃穗明女士，2021 年 6 月 25 日；口述歷史訪談，黃國興先生，2021 年 6 月 30 日。

58　口述歷史訪談，林泳儀女士，2021 年 4 月 8 日。

最鼎盛時期，繡莊的集中地尤以香港島威靈頓街、皇后大道，以及九龍上海街一帶為主，同時也散落於觀塘、荃灣、元朗等其他地區，為港九新界的新娘提供裙褂租賃服務。[59] 下表列舉部分於 1960 年代營運中的繡莊：

## 1960 年代繡莊名稱及地址 [60]

| 繡莊 | 地址 |
| --- | --- |
| 馮滿記 | 九龍上海街 219 號 |
| 趙大東顧繡莊 | 九龍上海街 229 號 |
| 寶興繡莊 | 九龍上海街 558 號 |
| 永發顧繡莊 | 九龍油麻地廟街 164 號 |
| 寶通公司 | 九龍彌敦道 38 號 |
| 大利 | 皇后大道中 207 號 |
| 喜喜 | 皇后大道中 209 號 |
| 寶光繡莊 | 皇后大道中 231 號 |
| 大吉 | 皇后大道中 235 號 |
| 安樂號 | 皇后大道中 261-263 號 |
| 新永安 | 皇后大道中 375 號 |
| 全記棉胎號 | 皇后大道西 206 號 |
| 啓華顧繡棉花 | 皇后大道東 137 號 |
| 紹興公司 | 中環域多利街 3 號 4 樓 |
| 鴻泰繡家 | 中環擺花街 8 號 |
| 美華 | 威靈頓街 105 號 |

59 口述歷史訪談，林小燕女士，2021 年 3 月 31 日；口述歷史訪談，林美倩女士，2021 年 6 月 9 日；口述歷史訪談，黃穗明女士，2021 年 6 月 25 日。

60 華僑日報社編：《香港年鑑》，香港：華僑日報有限公司，1960-1969 年。

（續上表）

| 繡莊 | 地址 |
|---|---|
| 嶺南繡家 | 威靈頓街 107 號 |
| 南興 | 威靈頓街 109 號 |
| 百福繡莊 | 威靈頓街 113 號 |
| 寶源盛 | 威靈頓街 125 號 |
| 公益祥 | 威靈頓街 166 號 |
| 燿和行 | 威靈頓街 61 號 |
| 昌興隆 | 歌賦街 4 號 |
| 冠南華棉胎 | 灣仔駱克道 274 號 |
| 新華棉胎繡莊 | 灣仔駱克道 321 號 |

　　租買裙褂的客人絡繹不絕，每逢宜嫁娶的吉日，一日可租出五六套裙褂，踏入冬季婚嫁旺月更可租出逾百套之多。[61]

　　裙褂在香港盛行之初，黑褂紅裙一直是主流配色，並至少延續至 1960 年代，這從現存的照片、文獻、文物，以至資深繡莊負責人的回憶均可印證。全紅的裙褂始見於 1960 年代初，[62] 惟黑褂紅裙仍屬當時最傳統的裙褂款式。至 1970 年代前後，全身佈滿刺繡的新興款式逐漸取代了黑褂紅裙的裙褂，儘管其價格高昂，卻頗受歡迎。[63]

　　除了婚嫁儀式外，各類公開選美場合不時也可看見裙褂的蹤

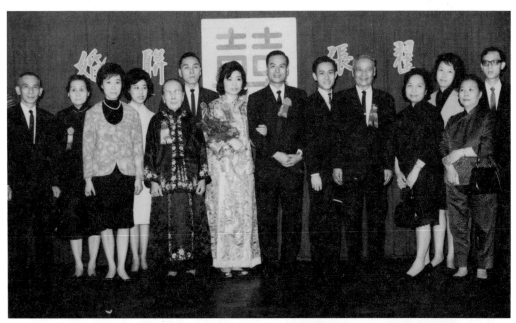

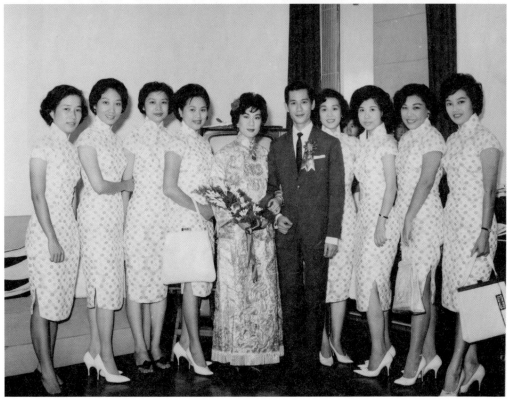

1940 年代末至 1960 年代的婚照中，均看見身穿裙褂的新娘子（香港文化博物館藏品）

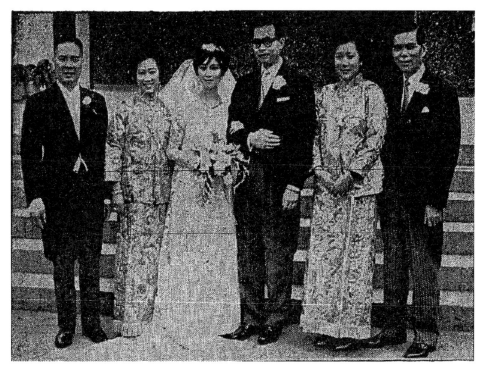

（由《南華早報》提供）

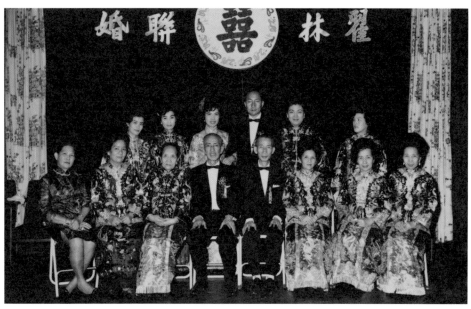

（香港文化博物館藏品）

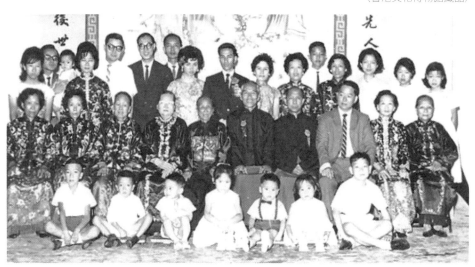

（由鄧若芝提供）

1960 年代，裙褂不是新娘的專屬。無論新界宗族，抑或是城中家庭的婚嫁儀式上，也不乏有女性長輩身穿佈滿繡飾的裙褂，與一對新人及親友一同合照留念

影。例如第 23 屆工展會小姐的得獎者萬明佩，身穿冠南華製作的裙掛，代表該店鋪參加比賽；[64] 1973 年香港節小姐冠軍得主雷夢娜則身穿金線龍鳳禮服競選。[65] 另一方面，裙褂也頻頻出現於當時的影視作品中。1960 年代的粵語長片中，常有女演員着裙褂出鏡，例如《鴛夢重溫》（1964）、《搶閘新娘》（1964）、《百子千孫》（1965），以及《初歸新抱》（1968），足見裙褂已融入都市生活之中。

邁進 1970 年代，世界時尚界掀起了一股「東方時尚」和「中國熱」，不僅令香港的裙褂熱潮加速蔓延，[66] 也使得裙褂逐漸走向世界，甚至有外國時裝設計師將裙褂的元素融入自己的作品之中。[67] 及至 1980 年代，裙褂作為香港的本地特色，獲推廣至世界各國。例如 1982 年由香港旅遊協會協辦，並頒發「香港證明書」的馬來西亞集體婚禮活動，當地的新娘均身穿香港出品的裙褂。[68] 此時裙褂已然成為了「香港婚儀服飾」的代表，不但逆向推廣至廣東省，乃至於上海、北京、桂林等城市，更流行於世界各大城市，如紐約、舊金山、多倫多、溫哥華等。[69]

64 〈工展會小姐・冠南華〉，《工商晚報》，1966 年 1 月 9 日。

65 〈冠南華雙喜臨門 禮服小姐獲冠軍 油麻地分行開幕〉，《工商晚報》，1973 年 12 月 8 日。

66 同上。

67 "Oriental fashions hit Western headlines". *South China Morning Post*. 7 Aug 1971.

68 〈購物天堂結婚聖地譽滿全球 大馬新娘集體行港式禮 冠南華褂裙選作龍鳳裝 京藝珠寶婚飾更顯高貴〉，《大公報》，1982 年 10 月 12 日。

69 〈新婚夫婦競選隆重 冠南華褂裙獲掛帥 香港結婚儀式風行中外 褂裙禮服在國內外盛開〉，《大公報》，1988 年 5 月 17 日。

### 低潮期

1990 年代中期，裙褂的黃金時代黯然結束。當時西式婚紗熱潮席捲香港，準新娘們戀慕能勾勒身體線條的白色婚紗，不願再穿寬袍大袖的裙褂。此外，傳統裙褂確實有幾種缺點一直為人所詬病：裙褂滿佈刺繡，較笨重，使人寸步難移；衣衫較厚，不透氣，讓人悶熱難耐。[70] 兩者比較之下，裙褂自然不受青睞。

順應西式婚紗熱潮興起的婚紗攝影店，如雨後春筍般出現。雖然有些婚紗攝影店會提供套餐服務，在租婚紗時附贈出租一套裙褂，但新娘們往往只會於喜宴上短暫穿着裙褂，以應付長輩的要求，因而對裙褂的品質沒有太多要求。於是婚紗攝影店大多會向本地繡莊採購已被淘汰的舊裙褂，以滿足新娘需求。[71] 反觀繡莊，雖提供租售的裙褂普遍品質較高，也較新，但相應價格也較高昂，加上沒有婚紗可供挑選，生意大不如前。此外，政府於 1989 年開展旺角亞皆老街／上海街項目，即早年所稱「旺角六街」重建項目，[72] 收地範圍正是繡莊的集中地，使得不少傳統繡莊不是面對另覓新址搬遷的困難，就是在迫不得已下結束營業。[73] 這樣一來，市面的裙褂品質每況愈下，墮入惡性循環之中。繡莊與裙褂的發展雙雙陷入低谷。

70　〈吳君如試過著褂裙 話以後都唔好攪佢〉，《華僑日報》，1988 年 11 月 8 日。

71　口述歷史訪談，黃一平先生，2021 年 9 月 1 日。

72　〈朗豪坊啟動旺角更新效應〉，市區重建局網站，2023 年 5 月 31 日，https://www.ura.org.hk/tc/media/press-release/20050125

73　口述歷史訪談，黃穗明女士，2021 年 6 月 25 日。

### 重塑期

乍看裙褂及繡莊均風光不再，但仍有一些堅持經營的繡莊開始另謀出路：有些店家決定結束租售裙褂的業務，改為經營床具和其他生活百貨；[74] 有些則引入西式婚紗一併租售，試圖與婚紗攝影店抗衡。[75] 同時，繡莊紛紛審視舊式裙褂的設計，針對市場所需作出改良，諸如收窄袖寬、收腰等，以凸顯女性凹凸有致的身材。[76]

2009 年，香港女星楊千嬅穿着有「褂皇」之稱的金銀線繡龍鳳裙褂出嫁，將裙褂重新帶回大眾的視野。在明星效應下，市民不再滿足於婚紗攝影店中提供的寥寥幾款裙褂，不少準新娘走訪傳統繡莊，尋找同款「褂皇」裙褂。隨着大眾對裙褂的認知愈發加深，對其品質的要求亦愈高。婚紗攝影店有見於此，開始積極向繡莊尋求合作，學習傳統裙褂的知識，期望不只提供西式婚紗、晚禮服，還能夠為顧客提供高品質的裙褂，以滿足大眾日益增加的需求。[77]

以此為契機，部分繡莊開始注重建及管理自家裙褂品牌，一方面提高店舖的知名度，另一方面也向大眾推廣裙褂文化。[78]裙褂經過改良後，在不減中式典雅莊重之美的同時，不再遮掩身

---

74　口述歷史訪談，林美倩女士，2021 年 6 月 9 日。

75　口述歷史訪談，黃國興先生，2021 年 6 月 30 日。

76　同上。

77　口述歷史訪談，黃一平先生，2021 年 9 月 1 日。

78　口述歷史訪談，黃國興先生，2021 年 6 月 30 日。

材,為更多人所接受和喜愛。近年,不少新娘除了穿着一襲白色婚紗外,還會租用中式裙褂,風光出嫁。

## 1.3 小結:人口遷移流動及品味變化對香港中式長衫和裙褂發展的影響

### 人口遷移流動

自清末民初以來,香港幾度人口的大幅增長皆由內地移民遷港所致,這些移民絕大多數都是華人,其中不乏來自粵、滬一帶的商賈。

早期香港的移民即使來到香港後,仍與家鄉保持一定聯繫,他們的服飾仍與內地居民相同,保留了男性在正式場合上穿長衫、女性婚服穿裙褂的習俗,漸漸形塑了早期香港的服飾文化,使得內地及香港的服飾打扮維持一致。這奠定了往後中式長衫及裙褂在香港發展的基礎。戰後,江浙滬一帶的富商南下香港,帶來了一批男女裝長衫的穿客,他們的衣着品味影響了香港長衫的款式。此外,他們也帶來了製作傳統中式華美服裝的人才和技藝,包括製作長衫的上海裁縫,使得這些中式服裝能在香港快速傳播,進而在 1960 至 1970 年代時衍生出具香港地方特色的款式及製作工藝。

## 持續造成影響的西方審美觀

　　香港乃至於整個中國的近現代服裝發展，都極受西方時尚文化影響。男裝長衫的沒落，與西服的興起息息相關。而女裝長衫的剪裁，更是受到西服的影響，由小裁改至中西合璧的剪裁方法，以凸顯女性的三圍。此外，隨着歐美性解放之風到臨，不僅使得女裝長衫注重勾勒曲線，到後期迷你裙的流行，讓女裝長衫的長度愈來愈短。及後女裝長衫的沒落，也離不開受到西服成衣的流行衝擊，逐漸取代了需要訂製的女裝長衫，成為了人們日常主流服飾。

　　在裙褂方面，人們嚮往西式潔白的婚紗，因而讓裙褂陷入低潮期，而繡莊重新審視裙褂的設計，一改中式的闊袍大袖，換成西式的收腰，注重勾勒女性身體曲線。由此可見，香港對衣着的品味一直受到西方時尚左右，而這一西化的品味，對上述三種中式傳統服飾的發展都造成了不同程度的影響。

第二章

製作技藝

## 2.1 長衫製作技藝

一件品質上乘的訂製長衫講究「衫身合一」，因此中裝裁縫師傅必定由量身開始，到處理布料、裁剪、車縫、熨拔、製作立領、製作緄條、縫合等大量步驟，都親力親為，絕不假手於人，直到最終製成一件適體的長衫。男裝長衫端正儒雅，女裝長衫曲線玲瓏，盡顯傳統工藝的精妙之處。

## 物料和工具

### 製作物料

#### 布料

製造長衫的布料通常由客人提供給裁縫師傅。過去製作男裝長衫的布料主要為棉布、絨料及麻布，前兩者用於冬季保暖，後者則用於夏季。部分棉布出產自中國，又被稱為「土布」。[1] 過去最上乘的麻布出產自中國湖南省，該地的麻類植物纖維幼細，織出來的布輕薄如紙，透風涼快。[2] 男裝長衫的布料大多以素色為主，即使有印花圖案，也偏向含蓄低調，以幼條紋、人字紋及千鳥紋為主。[3]

女裝長衫的布料質地、顏色均較男裝長衫豐富，變化多樣，難以一一盡錄。簡而述之，過去製作女裝長衫主要使用真絲。真

1　口述歷史訪談，劉安慶先生，2022 年 1 月 17 日。

2　吳昊：《老香港．歲月留情》，香港：次文化有限公司，2001 年，頁 48-49。

3　李惠玲：《男裝長衫：歷史文化與工藝》，2022 年 4 月 19 日，https://cheongsam-making.com/，頁 88-89。

布料

絲，即用蠶絲所製成的布料。後期逐漸應用加入人造絲的絲絨。兩者手感絲滑，柔軟。另外也流行蕾絲、雪紡等布料，營造鏤空、透明的質感，創造出不同的款式。

　　1970 年代前，長衫穿客多去綢緞公司採買外國進口布料，例如意大利出產的真絲、法國出產的蕾絲，以及瑞士出產的布料等，再交由裁縫店師傅訂造旗袍。但在 1970 年代後，綢緞公司相繼結業，售賣國產布的國貨公司接手了大部分的長衫生意，改變了長衫訂造的形式。長衫穿客會到訪國貨公司，購買國產布料，並即場量身，國貨公司再將訂單外判給長衫師傅，因此國產布的使用比例大幅增加。[4] 踏入新時代的女裝長衫布料選擇更為廣泛，當中包括嶄新的布料，如彈性布；也有設計師將環保意識融入長衫的設計與製作中，因而採用回收的牛仔布等。[5]

　　裁縫師傅亦會使用與衣料主色調相配合的布料來製作布紐扣。

### 尼龍芯

也稱尼龍樸，質地偏硬，傳統的長衫師傅常用以製作領子

- - - - - - - - - - - - - - - - - - - - - - - - - - - - - - - - - -

4　口述歷史訪談，殷家萬先生，2022 年 1 月 19 日。
5　口述歷史訪談，翁婷婷女士，2022 年 7 月 27 日；口述歷史訪談，林春菊女士，2022 年 7 月 27 日。

各種顏色的線，搭配不同顏色的布料

的雛形，以保證領子挺立。但隨着時代更替，人們穿衣喜好發生變化，加上香港天氣炎熱，故新一代的長衫設計師逐漸摒棄了硬挺、緊貼頸部的尼龍朴，轉為較柔軟的布朴。[6]

### 線

裁縫師傅會自行選配與布料色澤相近的縫線，用於縫合衣服。現在所用的縫線多為棉或合成纖維，但在過去，亦有師傅使用真絲製成的線來縫製真絲布料服裝。[7]

### 拉鏈

1950 年代前後，拉鏈方始應用於女裝長衫的製作上。初期多使用鐵製拉鏈，由於做工不大精良，因此拉鏈上兩道齒較易損毀，很不耐用。現多使用膠拉鏈。[8]

---

6  同上。

7  游淑芬：《承先啟後：有關 1940～1970 年代香港中式服裝的故事》，香港：香港中裝藝文傳承，2018 年，頁 71。

8  口述歷史訪談，殷家萬先生，2022 年 1 月 19 日。

拉鍊

金屬撳紐

### 撳紐

撳紐，或稱暗紐，長衫師傅行內多稱「啪紐」，早期為金屬製作，如德國進口的 555 牌撳紐，後逐漸轉為塑膠製。二戰之後，撳紐開始應用於女裝長衫上，成為布紐之外的另一選擇。如今大部分長衫上都縫有撳紐來接合長衫的大襟和底襟，取代了布紐。

### 製作工具

### 裁尺

二十世紀以來，香港的廣東裁縫使用廣東裁尺；南來的上海裁縫初期用上海裁尺，後來亦逐漸改用廣東裁尺，今日普遍稱為「唐尺」。唐尺用十進制，十唐寸為一唐尺。

廣東裁尺長 37.25 公分，即一寸為 3.73 公分。

上海裁尺長 34.53 公分，即一寸為 3.45 公分。

裁尺的材質有竹、木、鐵及銅製，現在已罕見於市，因此裁縫師傅的尺子多已與之相伴多年，如裁縫師傅不慎遺失，或是想要汰舊換新，只得由自己親手製作。

軟尺及裁尺，均以唐寸為刻度單位

三角形粉餅

粉線袋

### 軟尺

軟尺較硬身的裁尺更能準確及靈活量度客人身體不同部位的尺寸，例如量度袖圍。傳統長衫師傅的軟尺兩面的尺度不同，一面為英寸，另一面為唐寸。

### 三角形粉餅

中裝裁縫師傅並不會直接使用三角形粉餅打樣，多會將其搗碎，加入粉線袋之中。他們會購置多種顏色的粉餅，如藍色、黃色、紅色等。在打樣時，會選擇與衣料顏色相異的粉末，以看清需裁剪的部分。

### 粉線袋

粉線袋是一個小皮囊或布袋，兩端開口處以粗線紮緊，內藏有色畫粉，用數根棉線捻成一條較粗的棉線貫穿其中。使用時，把沾滿色粉的棉線從袋中抽出，便可以在布料上彈出粉線痕，然後依粉線來裁剪各幅衣片。[9] 傳統中裝師傅多使用粉線袋打樣。

9　香港歷史博物館：《百年時尚：香港長衫故事》，香港：香港歷史博物館，2013 年，頁 164。

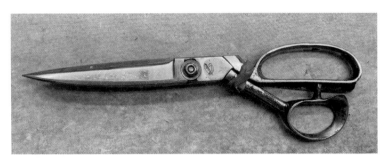

裁縫剪刀，產自日本

### 剪刀

　　長衫師傅的剪刀，大部分是日本製造，雖然價錢較昂貴，但物有所值。這類裁縫剪刀與一般剪刀不同，其刀背一面呈直線，裁布時能貼着枱面，不需將布拿起；刀刃較長，方便裁剪厚薄不一的布料，但平常主要用到的是剪刀尖的部分。長衫師傅大多有私人剪刀，他們非常重視自己的剪刀，昔日會特意請磨刀師傅定期來磨剪刀，使之保持鋒利。日子有功，剪刀也會被磨短。[10]

### 裁床

　　長衫師傅普遍稱之為「工作枱」。裁床多為木製，在上層的木板上鋪上一層軟硬適中的墊子，再於墊子上覆蓋一層白色棉布。如果墊布太硬，在熨燙時布料會出現「鏡面」，改變布料的顏色；如果墊布太軟，在裁剪時布料容易移位，很是不便。[11]

10　口述歷史訪談，文英傑先生，2022 年 8 月 10 日。

11　口述歷史訪談，殷家萬先生，2022 年 1 月 19 日。

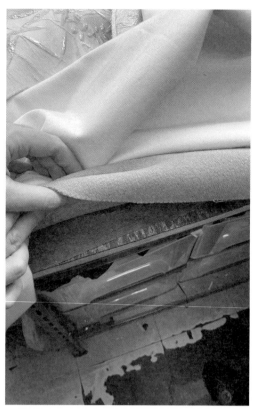

裁床的結構由兩層鐵架組成，上面架有木板，木板上鋪有兩層布料，最外層的布以圓釘固定在木板四周

舊日裁床分兩層，結束一日工作後，裁縫師傅大多直接睡在工場的裁床上，學徒只能睡在裁床下方。

### 熨斗

1950 年代或之前，裁縫師傅都是靠金屬製炭熨斗熨燙衣料。常有不慎掉出炭塊，燒壞衣料的事情發生。[12]1950 年代後，電熨斗開始普及，底板由不銹鋼製作，但最初並無溫度調節功能，需要裁縫用人手測試底板溫度，後期發展出能平均分佈熱力的無氣孔恆溫熨斗，老師傅們一直沿用至今。[13]

### 噴壺

長衫師傅在熨燙布料前需要使用噴壺向布面噴水，打濕布料，從而令布料膨脹伸展，更容易變形。然後再用熨斗熨燙，有利於面料定型。此外，長衫師傅一般會於剪裁開始前，噴水熨燙整幅布料，避免布料在後續的縫製工序中再縮水，導致長衫成品的尺寸有誤。

12　口述歷史訪談，殷家萬先生，2022 年 1 月 19 日。
13　游淑芬：《承先啟後：有關 1940～1970 年代香港中式服裝的故事》，頁 73。

熨斗

金屬製的炭熨斗，需將燒得火熱的木炭放入熨斗中，用以熨燙衣料。惟需小心避免讓細小的炭塊自縫隙中掉出，燒壞布料

小蠟塊，用以給縫線打蠟，防止打結

噴壺　小型熨架

### 蠟塊

縫線在縫製過程之中容易打結。所以裁縫師傅通常會將縫線置於蠟塊之上，以拉扯的方式，使線沾上蠟，再作熨燙，這樣一來縫線就會變得順滑而不易打結。[14]

### 小型熨架

雖然裁床具有熨板功能，但長衫的不同部位，如肩膀與袖子縫合處等，需要利用小型熨架才可以熨至貼服。

### 漿糊

裁縫師傅大多會自己製作漿糊，俗稱「打漿糊」。製作漿糊的材料主要是麵粉和白礬，期間需要多次少量地加入熱水攪拌

---

14　口述歷史訪談，殷家萬先生，2022 年 5 月 6 日。

熟銅製作的漿糊刀,韌性高,　　裁縫師傅常年不離手的頂針　　頂針　　　　　縫針
可以隨意彎曲而不易折斷

無塊狀麵疙瘩。白礬,又稱明礬,它的主要功用是令漿糊保持
黏稠。

### 漿糊刀

漿糊刀,又稱刮漿刀,使漿糊平均塗在布料上。裁縫師傅使
用的漿糊刀多產自上海,以熟銅製作,韌性極佳,現時市面上已
罕見。[15] 此外,亦有用木、竹製作之漿糊刀。[16]

### 縫針

縫針有粗幼長短之分,裁縫師傅在手縫長衫時多用最幼細
的九號針。此外他們也會使用較粗長一些的八號針作固定衣料之
用。[17]

### 頂針

頂針,也稱針頂、針頂套。[18] 裁縫師傅縫紉時,大多把金屬
製的頂針套於持針之慣用手的中指第二節,一來可保護手指免被
針腳刺破,二來在縫合較厚的布料時也可以用來借力。[19]

- - - - - - - - - - - - - - - - - - - - - - - - - - - - - - - - - - - - - -

15　口述歷史訪談,殷家萬先生,2022 年 1 月 19 日。
16　口述歷史訪談,文英傑先生,2022 年 8 月 10 日。
17　口述歷史訪談,殷家萬先生,2022 年 1 月 19 日。
18　香港歷史博物館:《百年時尚:香港長衫故事》,頁 159。
19　口述歷史訪談,封有才先生,2022 年 1 月 14 日;口述歷史訪談,殷家萬先
　　生,2022 年 1 月 19 日;口述歷史訪談,文英傑先生,2022 年 8 月 9 日。

紐耳鉗　日本三菱牌腳踩縫紉機

上海產無敵牌腳踩縫紉機　美國勝家牌腳踩縫紉機

**縫紉機**

　　現時的長衫師傅仍喜歡使用舊式腳踩縫紉機，因其速度較電動縫紉機慢，容易控制，能造出精細的褶位。

**鉗子**

　　也稱為紐耳鉗，主要用於製作紐扣。此外，在製作緄邊的工序時，亦需使用紐耳鉗來調整緄條的形狀。

# 男裝長衫的製作工序

男裝長衫的製作工序大致分為十個步驟，大多憑長衫裁縫師傅一己之力完成，鮮有分工的狀況。

### 一、量身

量身是訂製長衫的第一步，男裝長衫通常需要量度領圍、肩寬、身長、上圍、腰圍及臂圍。

### 二、準備布料

製作長衫的布料一般由顧客提供，在收到布料後，裁縫師傅必須先檢查布料是否有任何缺損破爛之處，在開始處理後，布料有任何的損傷均由師傅賠付。衣料需預先噴水熨燙，以作縮水處理。

### 三、打樣

傳統中裝裁縫師傅甚少會另做紙樣，大多以粉線袋直接在布料上打樣，這一步驟又稱之為「走粉線」或「打粉線」。

### 四、對花

男裝長衫以素色居多，但如果是印有圖案的布料，則需要長衫師傅「對花」，使接縫處，如前後正中處、駁袖處、大小襟處等的圖案連貫。惟對花的前提是客人提供的布料充足。此外有時為免麻煩，一些細碎紛亂的小圖案不會對花。

### 五、剪裁

按打樣的線條剪出布料。男裝長衫的剪裁方式被稱為「五身」剪裁或「五幅裁」，行內多稱「大裁」。五幅裁並非指男裝長衫

的主體有五幅衣片，實則是為描述其前後正中均有垂直接縫的結構，因而劃分成為左後幅、右後幅、左前幅、右前內襟及右前外襟五個部分。但實際上，左後幅與左前幅是無縫相連的，右後幅與右前內襟也是無縫相連的，再外加右前外襟，因此男裝長衫的主體其實只有三幅衣片。前後幅一般等寬等長，然而為了穿者在着長衫後右內襟下擺不外露，通常內襟會較外襟短些許。[20]

### 六、熨燙和刮漿

使用熨斗將衣料規整至服貼，並在適當的部位塗上漿糊，令衣料變硬，輔以熨燙，有助於定型剪裁、定位和縫合。

### 七、裝帶條

「帶條」，也有稱「襯條」、「牽條」，一般貼於衣料裏面的邊緣，以作襯托支撐之用。男裝長衫的襟位以及兩脇處均需裝上帶條加固，否則會因經常穿脫拉扯而變形。

### 八、縫合

男裝長衫可分為有襯裡的「袷衫」及無襯裡的「單衫」。縫合袷衫時，師傅會先將襯裡和面料縫合，然後再將男裝長衫的三幅衣料縫合在一起。

在縫合單衫時，因為無襯裡遮蓋縫份，還必須要作收納縫份的作業。縫份，即布料縫合線外側多餘的部分。師傅會先通過熨

---

20　李惠玲：《男裝長衫：歷史文化與工藝》，2023 年 5 月 31 日，https://cheongsam-making.com/，頁 62-63。

第二章　製作技藝

83

平縫份定型，再以斜針縫法將其與衫主體縫合，最後在周身鑲嵌貼邊，將縫份收納進貼邊裡。此外，貼邊也能使長衫邊緣不易破損，更加耐用，還可以起到穩固長衫結構的作用。[21]

### 九、造領

立領長衫自清中葉後出現，在民國時期已然成為主流，現時的傳統男裝長衫大多指立領款式。造領分為兩部分，一是緄領圈，二是加立領。領子要負起整件長衫的重量，因此領圈邊沿會加上緄條。領圈緄條以滾圓、幼細和結實為佳，裁縫師傅又稱這類緄邊方法為「線香緄」。[22] 因形似豆角，也被裁縫師傅們稱為「豆角」。完成緄領圈後再加立領，方便拆換立領時不影響領圈的完整性。[23]

立領當中通常納有尼龍朴作支撐，早期也曾用麻朴、馬毛朴等材料，但現時已罕見。師傅再用漿糊黏合布料，製成挺立的領子，再縫到長衫上。

### 十、裝紐

男裝長衫的紐扣又稱為「一字扣」或「一字紐」，多為裁縫師傅自製的。一件長衫總共有六對紐扣，分別是喉頭一對、襟頭一對、右脇四對。一字紐的紐腳必須要直，針腳相隔距離要一

21　李惠玲：《男裝長衫：歷史文化與工藝》，2022 年 5 月 31 日，https://cheongsam-making.com/，頁 78。

22　口述歷史訪談，殷家萬先生，2022 年 5 月 6 日。

23　李惠玲：《男裝長衫：歷史文化與工藝》，2022 年 5 月 31 日，https://cheongsam-making.com/，頁 65。

致，方為品質上乘。[24]

## 女裝長衫的製作工序

女裝長衫的製作工序部分大體與男裝長衫相若，但為了凸顯女性身體曲線，女裝長衫大多較為貼身，因此在多個工序上都有其獨特之處，大致可分為以下十四個步驟：

### 一、量身

為製作貼身的長衫，要量度穿者的部位就愈多，而每位長衫師傅用以量身的尺寸單中所列載的項目亦稍有不同。以下列舉其中一份尺寸單中所列之部位：身長、後身長、前奶胸、後奶胸、前小腰一尺、後小腰一尺、前中腰、後中腰、前下腰、後下腰、下擺、開衩、肩寬、掛肩、袖長、袖口、領闊、領前高、領後高、胸扎（褶）。[25]

奶胸，即上圍，行內裁縫師傅亦會將之稱作「腰」，而「小腰」則指腰圍，「中腰」指小腹下部，「下腰」指臀圍。[26]

在量身的過程之中，裁縫師傅也會注意觀察客人的衣着，推測客人對衣物鬆緊的喜好。面對喜着寬鬆衣服的女性，會在量身時為她預留寬鬆一些的位置，避免最終成品的長衫過於貼身。

24　口述歷史訪談，劉安慶先生，2022 年 1 月 17 日。
25　口述歷史訪談，殷家萬先生，2022 年 1 月 19 日。
26　口述歷史訪談，楊福先生，2022 年 7 月 18 日。

本地裁縫師傅使用的尺寸單。每位裁縫師傅均會按各自的剪裁習慣和師承傳統來設置尺寸單,因此每間裁縫店的單據都不盡相同

除此之外,師傅還會將客人身形缺陷,例如駝背等記錄在尺寸單上,以便在製作期間作出調適。

### 二、準備布料

檢查顧客所提供的布料,並處理噴水、熨燙等縮水準備工夫。

### 三、打樣

與製作男裝長衫類似,傳統中裝裁縫師傅會以粉線袋直接在布料上打樣。一些裁縫師傅亦會效仿西式時裝製作,使用畫粉塊在布料上打樣。[27] 而更年輕一輩的裁縫,或設計師甚至會因應不同的新式布料,使用顏色筆等做標記。[28]

### 四、對花

用於縫製女裝長衫的布料大多印有各色繽紛圖案,使人目不暇給。長衫師傅會作「對花」處理,使接縫處的圖案連貫一致。最基本的,大小襟處一定要對花,而嚴謹的師傅則會於每個接縫

27　口述歷史訪談,劉安慶先生,2022 年 1 月 17 日。
28　口述歷史訪談,林春菊女士,2022 年 7 月 27 日。

封有才師傅數十年來都是利用粉線袋在衣料上打樣

使用粉線袋在布料上留下的痕跡

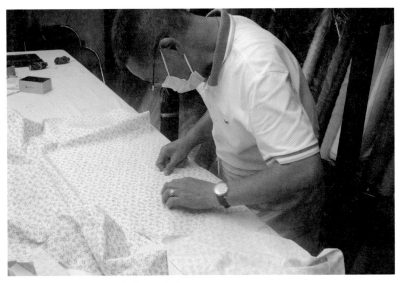

在裁剪內襟之前，秦長林師傅先要對花

處都對花。但對花的前提是客人提供的布料足夠。另外，如是一些不規則的圖案，細小紛亂的花紋，如小碎花等，則不一定會對花。

### 五、剪裁
按粉線剪下布料。

早期女裝長衫採用「小裁」的方式，全套衣服以整幅布匹一氣呵成，另再裁布製作小襟接駁上衣服主體。另外也可按顧客需求，接駁袖子，長短沒有太大限制。但由於以小裁製作出的長衫前後幅尺寸相同，也不夠貼身以凸顯女性凹凸有致的身材，1950年代後，裁縫師傅漸漸吸納了西裝的剪裁技術，創造出中西合璧的剪裁方式，取代了原來小裁的方式。[29]

中西合璧剪裁的主要特色在於將布片分為前後幅，前幅較後幅大，尤其是胸圍及腰圍處，以便加入各種褶位來塑造身體曲線。因此採用中西合璧剪裁，則一共有前幅、後幅、左右袖、內襟，共五幅衣料。

### 六、打褶
剪裁完成後，裁縫師傅會使用縫紉機打褶，又或稱為「車褶」。在中西合璧的剪裁方式下，師傅加入了胸褶、腰褶及腋彎褶來塑造女性身段。為追求貼身，前幅可有多達四對褶，後幅亦會有一對。[30]

29　游淑芬：《承先啟後：有關 1940〜1970 年代香港中式服裝的故事》，頁 94-95。
30　口述歷史訪談，封有才先生，2022 年 1 月 14 日。

香港非物質文化遺產系列：香港中式長衫和裙褂製作技藝

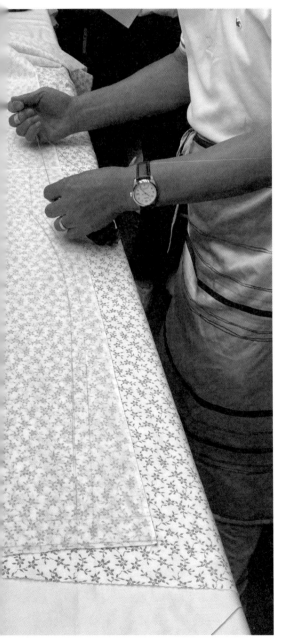

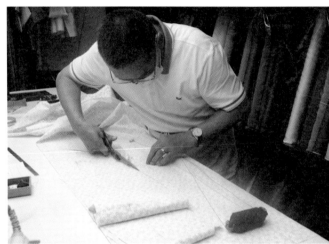

秦長林師傅裁剪長衫的前幅

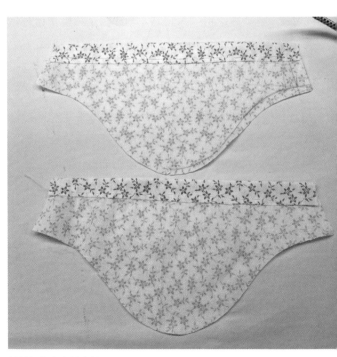

秦長林師傅使用粉線袋為長衫的後
幅打樣，準備裁剪

裁剪好的左右袖衣片

### 七、熨燙和刮漿

使用熨斗規整衣料，並在適當的部位塗上漿糊，輔以熨燙。有助於定型剪裁、定位和縫合。

### 八、裝帶條

「帶條」，也有稱「襯條」、「牽條」，故行內師傅也會稱這一步驟為「落牽條」。將絲質的布裁剪成 1 至 2 厘米寬的布條，在衣料內側的邊緣均勻抹上漿糊，再將絲質布條置於其上，一手以熨斗熨燙，另一手拉扯布條，使之緊繃、服帖地黏合在衣片上。

長衫的前後幅均要裝帶條，部分師傅會在脅下至衩口處裝上帶條，亦有師傅會由腰部至衩口裝上帶條。[31] 裝帶條主要是作承托支撐之用，除此之外，亦讓長衫能更好地緊貼女性坐圍，還讓長衫的衩口不致分開，而合攏併在一起。

### 九、加襟頭貼、袖口貼

將絲質的布裁剪成 2 至 3.5 厘米寬的布條，貼於前幅外襟的內側邊緣，稱之「襟頭貼」，此舉有助加固襟口，避免因經常穿脫而受損。此外亦有師傅會加袖口貼，同樣是起加固作用，使長衫更加耐穿。

31　〈長衫教育中心——製作及工藝〉，香港高等教育科技學院網站，2022 年 6 月 16 日，https://www.thei.edu.hk/tc/faculties-and-department/design-and-environment/facilities/cheongsam-database/cheongsam-database-techniques/cheongsam-database-tie；口述歷史訪談，殷家萬先生，2022 年 5 月 6 日。

殷家萬師傅以漿糊刀在適當部位塗上漿糊

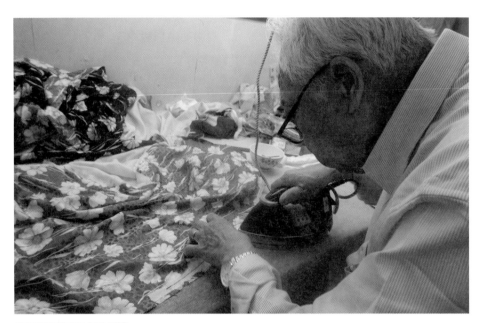

殷家萬師傅再以熨斗熨燙

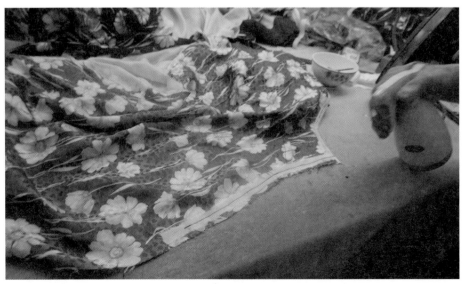

前幅外襟處貼有薄荷綠色的布條製成的襟口貼及帶條

### 十、裝裡

早期女裝長衫尚有單衫，內裏會再穿一件底裙以防走光。過去的裁縫師傅大多只需縫合衣片，然後將挑邊的工作交予裁縫店內的學徒。後來大部分女裝長衫多有襯裡。裁縫師傅會以漿糊黏合襯裡和衣片，用熨斗熨燙固定，再以縫紉機縫合。

值得注意的是，裙腳底部的襯裡和外部衣片不會完全縫合，因襯裡和外表衣料未必完全貼合，如將襯裡和外部衣片完全縫合，則可能使長衫外表拱起來，形成不美觀的褶皺。通常外部衣片會有綑邊保護加固邊緣，而裙腳的襯裡則需要作挑邊處理。[32]

### 十一、造領

以布塗滿漿糊後包裹尼龍朴製成立領，加於長衫上。

### 十二、綑邊

綑邊種類甚多，有單綑、雙綑、三綑、闊綑以及線香綑等。[33] 絲質布裁成布條，塗抹漿糊後包裹住衣服的邊緣，然後以熨斗燙平。而一些轉角位置，如開衩口等，則需輔以鉗子調整，直至綑條形狀呈尖角狀而非圓弧。[34] 接着人手縫合綑條。

### 十三、縫合

又稱「埋夾」，即將前幅和後幅縫合在一起。

---

32　口述歷史訪談，殷家萬先生，2022 年 5 月 6 日。

33　口述歷史訪談，秦長林先生，2022 年 5 月 24 日。

34　口述歷史訪談，殷家萬先生，2022 年 5 月 6 日。

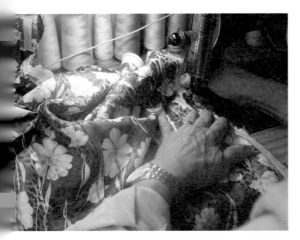

殷家萬師傅以縫紉機縫合衣片和襯裡

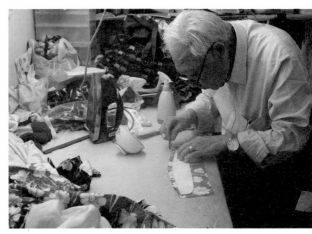

殷家萬師傅用裡布包裹尼龍朴,再用表面衣片的布料包裹,製成立領

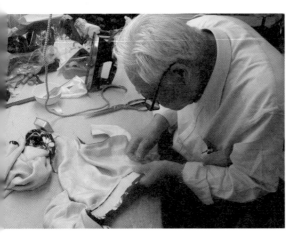

殷家萬師傅為長衫上領

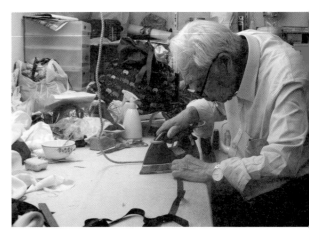

殷家萬師傅將絲質布裁成布條

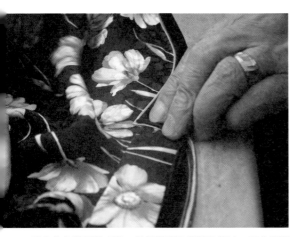

轉角的位置最難處理,必須調整至呈現尖角狀,而非圓弧

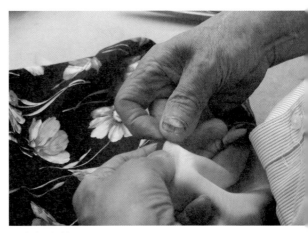

人手手工緄邊

### 十四、裝拉鏈及紐扣

香港的女裝長衫自 1950 年代開始使用拉鏈，在此之前則使用布紐扣或各式花紐。布紐扣，亦稱「一字紐」，多為裁縫師傅自製，也有部分會交付其他女工製作。在使用布紐扣的年代，女裝長衫的底襟需要駁長。由腋下至開衩處一共需要七對紐扣，另再加上襟和領口各一對，一件長衫足有九對紐扣。[35] 在拉鏈開始流行後，裁縫師傅多在長衫右側襟位下方加上拉鏈。底襟不再需要延長，只需大襟堪蓋住。[36]

此外，香港自 1950 年代起，亦將揿紐應用到女裝長衫的製作上。裁縫師傅會在衣襟處縫上七、八對揿紐，以取代繫上、解開都較為繁瑣的一字紐。[37] 現時一字紐以至各式花紐已然成為一種裝飾，而非必需的部件。不過裁縫師傅不會為客人製作花紐，而需要客人另外找專門的花紐師傅訂做花紐，再交由裁縫師傅裝上。[38]

香港非物質文化遺產系列：香港中式長衫和裙褂製作技藝

- - - - - - - - - - - - - - - - - - - - - - - - - - - - - - - - - - - - - - - -

35　口述歷史訪談，殷家萬先生，2022 年 5 月 6 日。

36　同上。

37　同上。

38　口述歷史訪談，封有才先生，2022 年 1 月 14 日。

一字紐

女裝長衫的襟位縫合有揿紐以及拉鏈，全由人手縫製

各式花紐

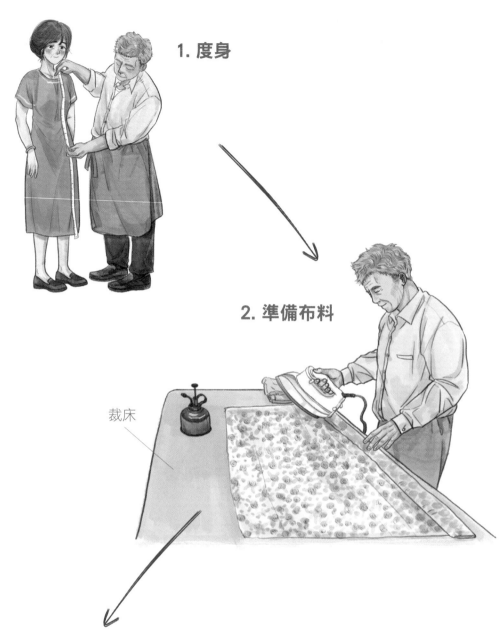

1. 度身

2. 準備布料

裁床

3. 打樣

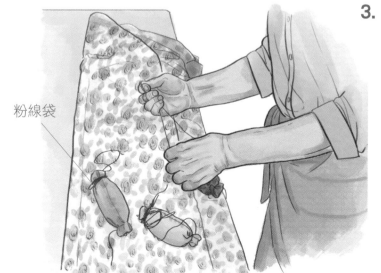

粉線袋

香港非物質文化遺產系列：香港中式長衫和裙褂製作技藝

**4. 對花**

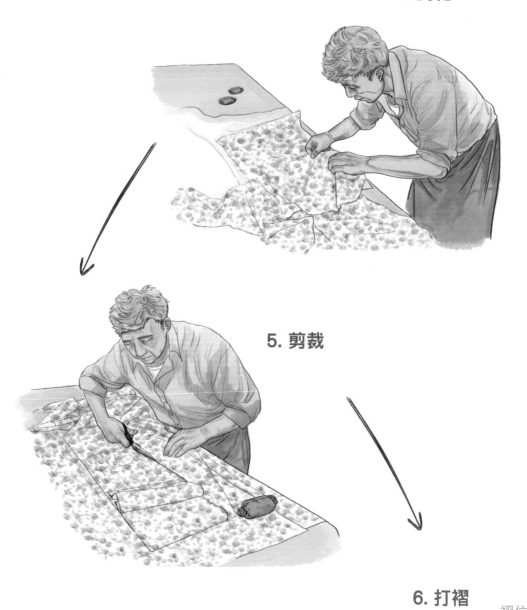

**5. 剪裁**

**6. 打褶**

褶位

**7. 熨燙、刮漿**

漿糊刀

**8. 裝帶條、襟口貼和袖口貼**

帶條

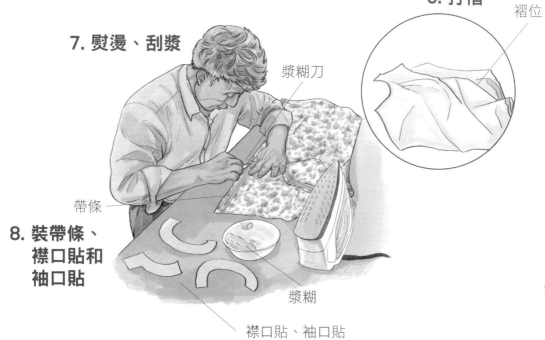

漿糊

襟口貼、袖口貼

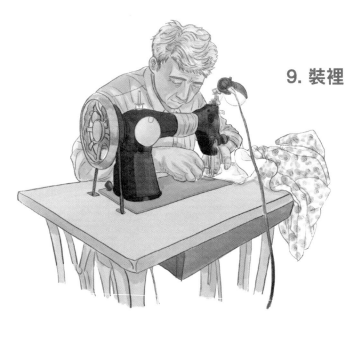

9. 裝裡

10. 造領

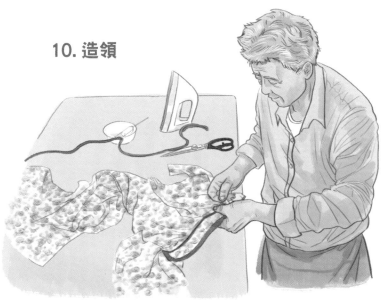

11. 綑邊

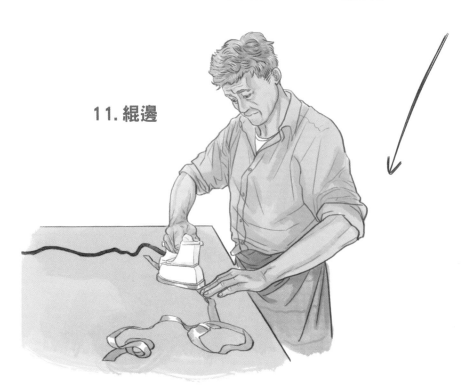

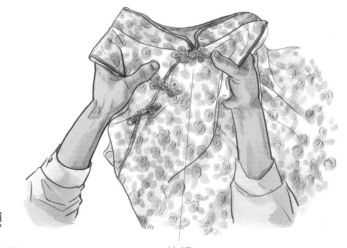

## 12. 縫合前後幅及
   裝上花紐和拉鍊

花紐

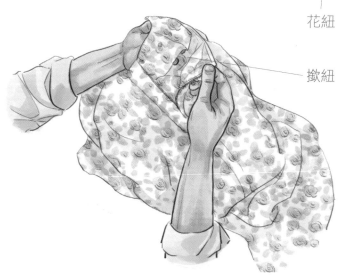

揿紐

成品：女裝長衫

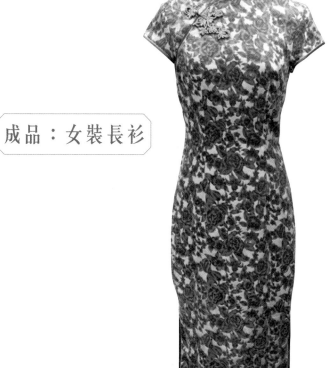

用作刺繡底布的紅色緞布

尼龍布

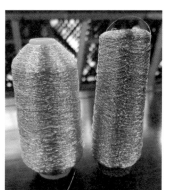

裙褂的內層會縫上尼龍布作襯裡

裙褂刺繡用的金銀線

# 2.2　裙褂製作技藝

裙褂分為上身褂及下身裙，鮮有人訂製，大多以租賃為主，故無需做至貼身，在裁剪和縫製上與長衫迥然不同。裙褂最耗費心血之處，非刺繡莫屬，刺繡的多寡決定了裙褂的價值，故裙褂選用的材料、剪裁，以至縫合的步驟，須因應刺繡而作出調適。

## 物料和工具

### 製作物料

#### 緞布

裙褂的繡地，即用作刺繡的底布，大多選用真絲副緞。製作新娘褂的，一般為大紅色緞布，奶奶褂則會選用棗紅色或者黑色，長輩褂則必定是黑色。這一類真絲副緞比較硬實，有沉重感，製成的裙褂穿上後顯得筆挺。另一方面，裙褂刺繡往往多達數萬針，繡地所用的材料因而絕不可馬虎，必須採用質量上乘、

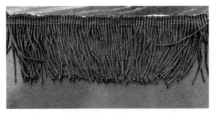
黑褂腳穗

珠仔腳穗

水晶腳穗

昔日用於裝飾裙腳的法國進口銀製線穗

足夠結實的布料，否則會無法經受繡針的起落而破損。[39]

### 尼龍布

裙褂的內層會選用密度高的尼龍布，具有韌性高、耐穿、便於修改的特性。在租賃裙褂時，由於每位新娘的身材均有所不同，故時常需要修改裁剪。絲質與棉質的布料都不耐剪裁，故多選用尼龍布。[40]

### 刺繡用線

裙褂的刺繡會使用兩大類線，即金銀線與繡花線。金銀線作為鋪線，在繡地上鋪滿圖案；繡花線則起到將鋪滿圖案的金銀線固定的作用。由於金銀線顏色單一，只能通過改變繡花線顏色，來凸顯紋飾圖案的顏色變化。因此，繡花線在選擇上沒有太多局限，反而以顏色多變為佳。另外，金銀線一般會選擇進口金銀線，並以日本出產最受歡迎。[41]

### 穗子用線

除了刺繡所用到的線之外，在製作裙褂裙腳的線穗時亦會用到線。裙褂大多會使用紅線穗，即是用紅色穗子線製成。早期也曾使用過法國進口的銀線穗，直接用銀線製成，現已十分罕見。[42]

39  口述歷史訪談，關女士，2021 年 6 月 1 日。
40  口述歷史訪談，顧月芳女士，2021 年 3 月 18 日。
41  口述歷史訪談，黃穗明女士，2021 年 6 月 25 日。
42  口述歷史訪談，關女士，2021 年 6 月 1 日。

第二章　製作技藝

裁布用的剪刀

刺繡裙褂用的珠仔

熨斗

### 珠仔

「珠仔」其實是繡莊行內對細小而耀眼的部件的統稱,包括膠珠片、膠珠、假水晶、假鑽石等。僅於繡製線石褂和珠片褂時使用。[43]

### 棉花

裙褂上常有半立體式,宛如浮雕般的龍鳳紋飾,做這類金銀線墊繡,需要在繡地上堆疊一層墊料後再繡。棉花是最常見的墊料,昔日在物資稀缺的年代,因為沒有棉花,也曾用過木枝包上緞布充當墊料。[44]

### 製作工具

### 裁尺

傳統中式服裝裁縫所用的裁尺,俗稱「唐尺」,一面為英寸,另一面為唐寸。質地為木或竹,現時已難以購置,大多由裁縫師傅自行手製;也有部分繡莊已改用英寸或公制量度單位的膠尺。

### 繡針

繡針分為大針及細針兩種。大針主要在上繡架時使用。細

43  口述歷史訪談,黃國興先生,2021 年 6 月 30 日。
44  同上。

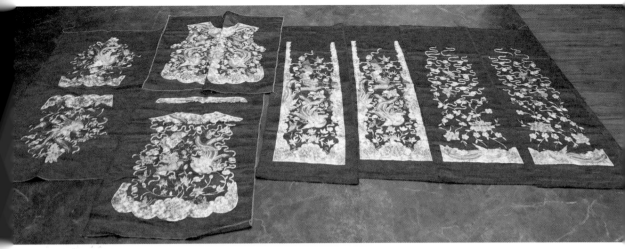

九幅已經繡好的褂片

針方為刺繡專用針，較家用縫衣針纖細，長約 2 厘米，規格有
10 號、11 號、12 號等，數字愈大的針愈細，最常用的是 11 號
繡針。[45]

### 繡架

繡架又稱為「功夫架」、「花架」或「繃架」，用以固定繡地。
繡架由四條木桿組成，長的兩根稱為繃軸，短的兩根則叫插閂，
也叫橫頭。繃軸兩端有用以插入插閂的閂眼。插閂上有小孔如豆
大，以備插入繃釘，固定繡架內側。

### 剪刀

裁布用的剪刀，大部分是日本製造，雖然價錢較昂貴，但物
有所值。

### 縫紉機

多用於縫合褂片及裡子的環節。

### 熨斗

用於燙平褂片，以便裁剪和縫合。

## 製作工序

### 香港與內地共同的製作工序

設計裙褂，繡莊行內又稱畫樣。香港與內地均有人從事設計
裙褂，甚至是協同作業。1950 年代龍鳳裙褂興起，當時的裙褂

45　蔡玉真、肖明：《廣繡》，廣州：暨南大學出版社，2020 年，頁 16。

第二章　製作技藝

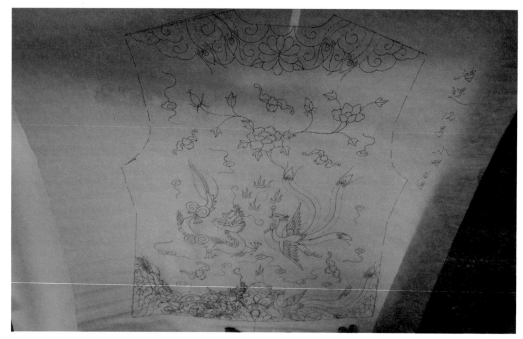

裙褂後幅之設計稿圖，可見紅筆修改之痕跡

樣稿都是由香港服裝經銷商、廣東外貿公司及國營潮繡廠三方制定，已見兩地共同參與設計這一環節。[46]

在香港方面，一些繡莊會自行設計裙褂，如京華褂裙、鴻運繡莊等。他們畫好設計稿後，送回內地作刺繡工序。時至今日，裙褂設計不再依賴徒手在稿紙上繪畫，而是引入電子繪圖軟件，以增加效率與靈活度。[47]

在中國內地方面，參照廣州中華戲服廠舊日的裙褂圖紙，可知內地的刺繡廠不僅負責刺繡工作，也會參與裙褂的設計。鴻運繡莊現存千餘張中華戲服廠設計的裙褂圖紙，最舊的可追溯至1970年代。由於裙褂分三個碼數，同一款設計，每個碼數都要各製作一套稿件，不能混用，故裙褂圖紙數量驚人。[48]

要製作一套裙褂，過去需要繪製十幅各部件的樣稿，分別是：上衣前身兩幅、上衣後身兩幅、手袖兩幅、裙前後各一幅、裙左右兩側各一幅。而現在多為九幅，上衣後身兩幅合併為一幅，其餘部分則維持不變。[49]

46　劉芳：〈嫁衣・傳承〉，《文史苑》2016 年第 10 期，頁 122。

47　口述歷史訪談，黃穗明女士，2021 年 6 月 25 日；口述歷史訪談，黃國興先生，2021 年 6 月 30 日。

48　口述歷史訪談，黃國興先生，2021 年 6 月 30 日。

49　口述歷史訪談，黃國興先生，2021 年 6 月 30 日；口述歷史訪談，李女士，2022 年 5 月 11 日。

香港非物質文化遺產系列：香港中式長衫和裙褂製作技藝

裙褂的後幅及裙部設計稿圖與完成刺繡之褂片，兩者幾近完全一樣

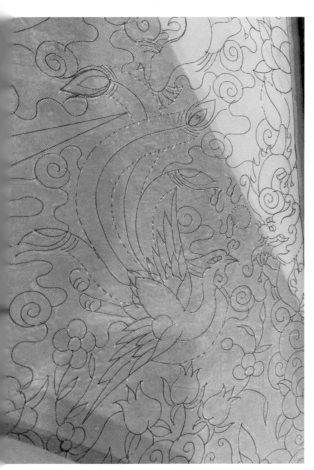

在畫好的設計稿上戳出孔洞，以便將圖案印於
繡地上

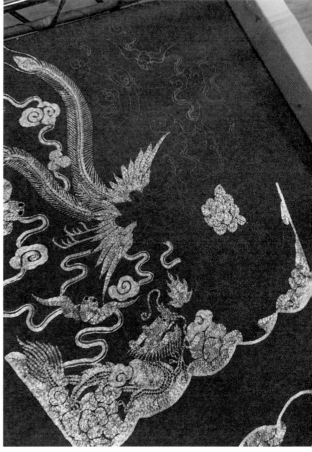

繡地上印上了白色的痕跡，刺繡師傅便可按此刺繡

由於手袖與裙左右兩側的圖案紋飾，均要求「雙朝」，即是要兩者相向對稱，因此設計師在設計裙褂稿件時絕不能偷工減料，只畫一幅手袖及一幅裙側便草草了事；而且設計師多是在毫無其他工具輔助的情況下繪製雙朝的兩幅稿件，全憑自己多年的經驗積累。除了注意紋飾要雙朝外，設計裙褂通常還需遵守「左龍右鳳」的傳統，必須將龍置於左邊，鳳則在右邊。

稿件繪製完成後，如有任何修改，會換用紅筆標示。確認無誤後，再送至內地，開展下一道工序：刺繡。

### 中國內地的製作工序

裙褂的刺繡工序大多在中國內地刺繡工場完成，這些刺繡工場多集中於南方，包括江蘇、廣東潮汕等地。[50] 刺繡前尚有一系列的準備工序：上稿和上繡架。

上稿是刺繡行業術語，意思是將設計好的稿子轉移到繡地上。刺繡師傅通常會在畫好設計稿的圖紙上製作針稿。以往只能用針一個個地戳出孔洞，其後發明了針圖機，能夠更快速地完成針稿這一步驟。接着，在有孔洞的稿紙上掃上一層由石膏粉和煤油混合而成的白色粉末，粉末穿過孔洞，在繡地上留下痕跡，方便刺繡師傅按照圖稿開展刺繡工作。[51]

50　口述歷史訪談，黃一平先生，2021 年 9 月 1 日；口述歷史訪談，黃國興先生，2021 年 6 月 30 日；口述歷史訪談，黃女士，2022 年 5 月 11 日。
51　口述歷史訪談，黃國興先生，2021 年 6 月 30 日。

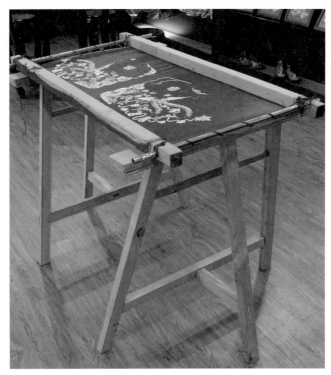

已固定好繡地的繡架

　　接着是上繡架。因為裙褂褂片的刺繡面積較大，不能使用常見的刺繡用手繃。上繡架一共有六個步驟：

　　一、縫柳布：將繡地上下兩端用柳布縫合好。

　　二、入柳：將柳布安嵌入功夫架繃軸之中。

　　三、卷架：露出需要刺繡的繡地。

　　四、插橫頭：將兩根橫頭插入架身左右，並用繃釘固緊架身與橫頭位置，使繡地縱向呈現緊繃狀態。

　　五、縫邊竹：用棉線縫合邊竹及繡地的左右兩側，需注意起落針的間距相隔要大概一致，讓受力均衡。

　　六、綁邊帶：邊帶一端綁住橫頭，一端繞過邊竹，將繡地左右鋪展開來，橫向繃緊。

　　完成上繡架之後，用手輕敲繡地中央，會發出猶如擊鼓般清脆的聲響，方為合格。[52]

- - - - - - - - - - - - - - - - - - - - - - - - - - - - - - - - - - - -

52　蔡玉真、肖明：《廣繡》，廣州：暨南大學出版社，2020 年，頁 27-30。

第二章　製作技藝

107

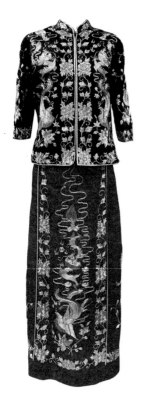
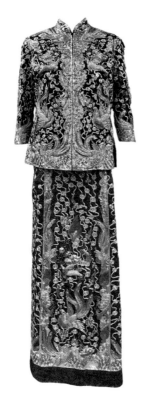
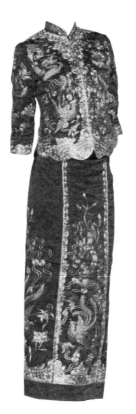
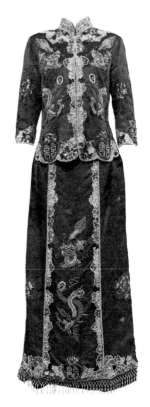

1950 年代黑褂紅裙　　1950 年代黑褂紅裙　　1960 年代疏金紅褂　　1970 年代珠片褂

　　做好準備工夫後，即可以着手繡製裙褂。在刺繡時，一手在上，一手在下，以打結的方式開始刺繡，起針為從繡地的下面往上運針，落針則為由上至下運針。[53] 刺繡裙褂者雖無特別忌諱，但要點在於沒有手汗，因為汗液會令金銀線變黑。[54]

　　製作裙褂主要運用的刺繡方法為「釘金銀線繡」。這種繡法在中國南方不同地區的刺繡中均有使用，因此刺繡裙褂的工廠遍佈南方各地。如在浙江寧波地區的釘金銀線彩繡技藝遠近聞名，更被列入國家級非物質文化遺產之中。此外，蘇繡及粵繡中亦有使用該種技法。蘇繡，即蘇州地區刺繡的統稱，粵繡則為廣繡及潮繡的統稱。但值得留意的是，裙褂上既有平面的刺繡，亦有一種凸起如浮雕般藝術效果的刺繡。[55] 後者為粵繡中常用的「墊繡」，又稱為「卜心繡」，尤其以潮繡最為出色。

53　同上，頁 31，34-35。
54　口述歷史訪談，顧月芳女士，2021 年 3 月 18 日。
55　朱培初：《中國的刺繡》，北京：人民出版社，1987 年，頁 44。

| 1980 年代線石裙 | 1990 年代五福裙 | 2000 年代水晶裙后 | 2010 年代密地裙皇 |

（此系列圖照由鴻運繡莊提供）

　　繡製裙褂上非凸起的紋飾部分時，常用釘金銀線繡的針法 ——「平金」，即用金線和絲線兩種，按設計稿紋樣外緣逐步向內鋪釘而成。金線為鋪線，絲線為釘線。在繡地上用金線鋪出圖案，再用絲線由下至上，跨過金線後落針，將其釘緊。[56]

　　裙褂上凸起的紋飾大多為龍鳳紋飾，它們凹凸有致，被稱為「卜龍卜鳳」。在刺繡這一部分時會用到粵繡特有的釘金銀線繡法 ——「墊繡」。首先，刺繡師傅會將需要薄墊或墊底的地方以粗紗平鋪一層，然後用紙釘、棉花等為墊料，如裙褂上的龍身、鳳身墊底，呈半立體狀態，最後於墊底上釘上金銀線。[57]

　　刺繡是裙褂製作中最耗時費力的步驟，是故一套裙褂的價格高低，取決於刺繡的疏密。最為昂貴的滿繡裙褂，稱之為「裙皇」，舊時則叫作「密地」。裙皇之下，按刺繡由密至疏排序，

56　蔡玉真、肖明：《廣繡》，頁 57-59；林錫旦：《中國傳統刺繡》，北京：人民美術出版社，2005 年，頁 99-100。

57　楊堅平：《潮繡抽紗》，廣州：廣東人民出版社，2009 年，頁 58-59。

還有幾類：裙后、大五福、中五福、小五福。昔日沒有如此細緻的分類，只會籠統地將所有刺繡較少的裙統稱「疏絲」或「疏金紅」。[58]

完成刺繡後的裙片會送往香港接續下一步的製作工序。

### 香港的製作工序

當香港的繡莊收到已完成刺繡的裙片後，尚要縫上裡子，再縫合各個部分，才能成為一套完整的裙褂。鮮有繡莊僱用縫製裙褂的裁縫師傅駐場工作，他們大多數會選擇外判給相熟的裁縫師傅。儘管在 1960 至 1970 年代繡莊最興盛的時期，香港專門縫製裙褂的裁縫也不過五六名。這些裁縫師傅通常以剪裁縫合裙褂為主業，會同時接受來自數家繡莊的訂單。當有客人前來購買，或者租「頭褂」時，繡莊就會「開褂」。「頭褂」即是新製成的褂第一次出租，「開褂」即是將庫存的裙片取出準備縫合。繡莊會為客人量身，選擇適合的裙片，連同客人的尺碼一併送至裁縫師傅的家中或者工作室，待他們完成縫合後再前去取回。[59] 縫合一套裙褂大概需時一到三天不等。

縫合裙片前，尚有一系列準備工作 —— 裁縫師傅要先熨燙由內地運回香港的裙片，確保其平整。然後再將數塊裙片仔細對花，根據對花結果，用畫粉和尺子在裙片上標記裁剪部分。裁剪裙片時通常會預留 6 分至 1 英寸作為撚口，並會一併裁好高密度的尼龍布作裡子。[60]

58　口述歷史訪談，黃國興先生，2021 年 6 月 30 日。

59　口述歷史訪談，關女士，2021 年 6 月 1 日。

60　口述歷史訪談，李女士，2022 年 5 月 11 日。

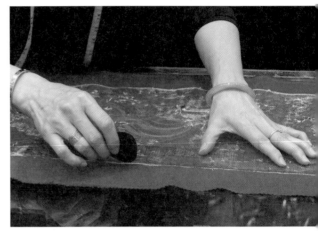

裁剪之前要先熨燙裿片，使之平整

用畫粉和尺子在裿片上標記裁剪部分

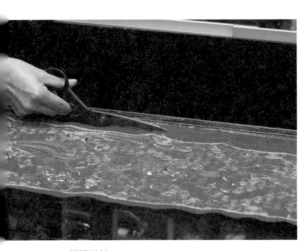

裁剪裿片

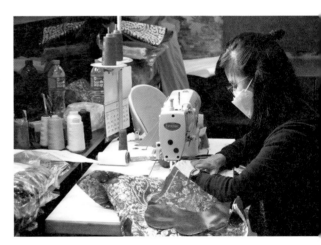

縫合袖子

使用縫紉機縫製下裙

接着開始縫合工序，這一工序通常會使用縫紉機。上半身褂的部分，首先縫合前後襟，再縫合袖子，行內稱「上袖」；接着縫合衣領，稱「上領」，其次是縫合裡子。最後，再換成針線，縫合拉鏈。裁縫師傅對於領子和袖子尺寸的把握必須非常精確，不然紋飾可能會偏斜，或者顧客會穿得十分彆扭。[61]

相對褂而言，下半身裙的縫合則較為簡單。先將四幅繡片縫合在一起，前幅與右側幅上方則無須完全縫合，留待縫上拉鏈。然後再以絲緞布製作裙頭，同時縫合裙頭、裡子和繡片，接着再縫合裙腳，並在裙角上加上各式線穗。[62]

有部分裙褂會裝飾以子孫帶或花紐。這些花紐通常由繡莊自行製作，以刺繡裙褂所用的金銀線盤繞，做出不同款式。客人如屬意用花紐做裝飾，繡莊會為其人手縫上，一般為五對。[63]

經過重重工序，一套充滿眾多製作技師心血的裙褂才正式誕生。

香港裙褂的製作並非單由本地完成，而是通過兩地的跨地域

61　口述歷史訪談，顧月芳女士，2021 年 3 月 18 日；口述歷史訪談，黃穗明女士，2021 年 6 月 25 日。
62　口述歷史訪談，黃女士，2022 年 5 月 11 日。
63　口述歷史訪談，李女士，2022 年 5 月 11 日。

子孫帶

用金銀線製成的花紐

合作。現時，裙褂刺繡工序全部交由內地製作，其他步驟或在香港完成，或經由兩地合作負責。

早期香港雖有部分從事裙褂刺繡的女工，大多是家庭主婦以此作為副業，而從業人數不多；在 1960 年代中，全港具老資格的刺繡技工也不過百餘人。[64] 然而一套裙褂的繡製時間極長，以一套全繡的「褂皇」為例，需要至少十個月到一年半不等。香港顧繡工人手顯然不足以滿足暴漲的裙褂需求，因此不少繡莊會選擇將刺繡工序交由內地的繡工或是刺繡工場，例如中華戲服廠與國營潮繡廠。[65] 其後，隨着香港經濟快速增長，人力成本和租金持續飆升，香港的繡莊出於成本考量，刺繡工序北移至內地的做法有增無減。

時至今日，香港勞工薪資仍較內地高，故其他原來在香港完成的製作工序，如縫合衣片等，也有移往內地的趨勢。另一邊廂，廣東一帶的經濟發展愈趨蓬勃，人力成本也不斷提高，以致集中於廣東的刺繡工場相繼遷移至鄰近地區，如廣西等，以期節省成本。[66]

64　〈婚嫁旺月顧繡生意旺　顧繡共有旺季要加班〉，《華僑日報》，1966 年 10 月 14 日。

65　口述歷史訪談，黃國興先生，2021 年 6 月 30 日。

66　同上。

# 裙褂製作流程

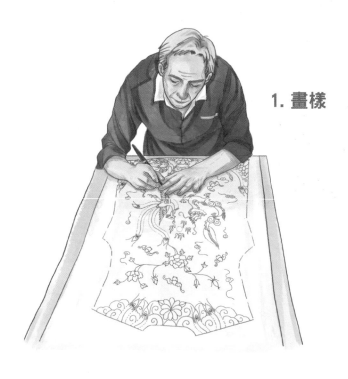

**1. 畫樣**

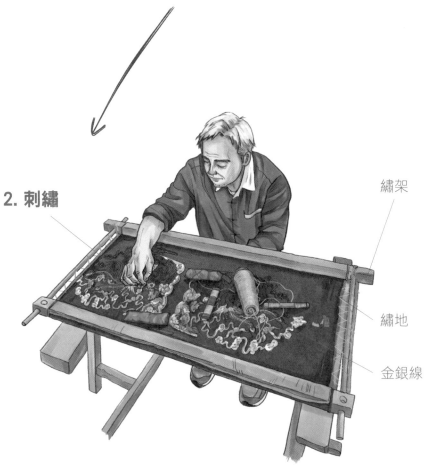

**2. 刺繡**

繡架

繡地

金銀線

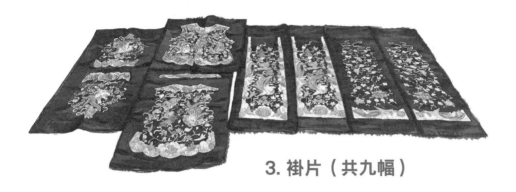

## 3. 裃片（共九幅）

## 4. 熨燙及標記剪裁部份

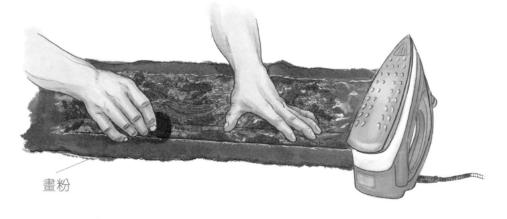

畫粉

## 5. 剪裁

## 6. 縫合前後幅

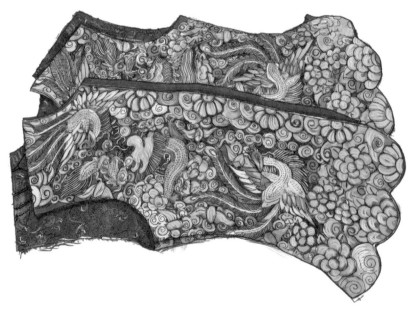

## 7. 縫合袖子及下裙

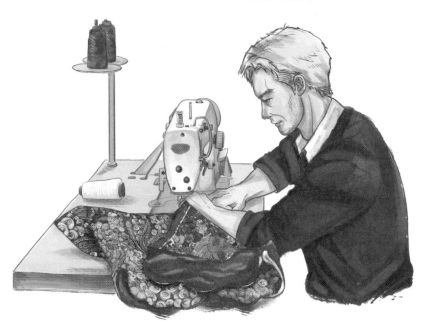

成品：裙褂

## 2.3　製作技藝的異同

　　經過對三類傳統中式服裝的製作物料、工具及工序的介紹後，可發現雖同屬中式服裝，但在製作技藝上，三者卻有諸多分別 —— 或是為適應男女身材的不同，或是吸納西式剪裁而改變了傳統的製作方式。以下將闡釋這三類傳統中式服裝在量身、剪裁、打褶、刺繡及縫合五個步驟上的異同。

### 量身

　　量身是製作衣服的第一步，口頭上多稱「度身」。

　　訂製男女裝長衫需要量度的尺寸已經天差地別：男裝長衫通常只需要量身長、肩寬、領圍、上圍、臂圍及腰圍，由於男裝長衫整體寬鬆不貼身，呈「A字形」，下擺較上方寬，故亦有師傅不量腰圍。反觀女裝長衫，除了男裝長衫本身需要的幾個尺寸之外，還要量度諸多尺寸，分別為：身長、後身長、前奶胸、後奶胸、前小腰一尺、後小腰一尺、前中腰、後中腰、前下腰、後下腰、下擺、開衩、肩寬、掛肩、袖長、袖口、領闊、領前高、領後高、胸扎。如此精準的量身要求，主要是因為女裝長衫追求貼身，為凸出女性身體曲線之故。從男女裝長衫所需量度的尺寸差異中，已昭示了它們在後期的製作步驟上有更大差異。

　　裙褂幾乎不存在如男女裝長衫那般完全量身訂製的做法。由於刺繡需時，所以繡莊會通過預設碼數來設計刺繡稿件，再將稿件交由內地刺繡師傅主理，完成刺繡的衣片再運回香港。大多繡莊會存下不同尺寸的刺繡衣片，待客人選擇自己喜愛的花紋圖

部分師傅製作男裝長衫時多不量腰圍，但女裝長衫為追求凸出女性身體曲線，故需要量度多個尺寸

案，且相對適合自己身材的衣片，再由繡莊交給中裝裁縫師傅，或繡莊駐場師傅縫合。[67] 後期租賃裙褂盛行，量身訂製變得更為罕見。不過無論是購置抑或是租賃裙褂時，仍需要量身以選取較適合自己的碼數 —— 上身的褂主要按女性胸圍來挑選，而下身的裙則是按臀圍。[68] 其他尺寸如肩寬、衣長不合適，繡莊可安排酌量改衣。

由此可見，由於訂製方式的不同，男女裝長衫與裙褂在量身環節中，會有諸多的差異。但哪怕都是量身訂製的男女裝長衫，在所需的身材尺寸上，也有較大差異，這是由於兩者採用了截然不同的剪裁工藝。

67　口述歷史訪談，黃國興先生，2021 年 6 月 30 日；口述歷史訪談，楊福先生，2022 年 7 月 18 日。

68　口述歷史訪談，黃女士，2022 年 5 月 11 日；口述歷史訪談，李女士，2022 年 5 月 11 日。

## 剪裁

　　傳統的中裝剪裁工藝，屬於平面直裁式，主要分為兩類：「大裁」與「小裁」。後隨着西方時尚的思想與西式立體裁剪技術流入，中裝裁縫們將之吸納，再與傳統技藝相結合，發展出一種嶄新的剪裁工藝「中西合璧式剪裁」。男女裝長衫及裙褂在不同的年代中，使用了不同的剪裁工藝。

　　由民初國民政府頒佈正式服飾法令《服制》，框定了男裝長衫的基本形制起，至今未見有明顯的改動，故其剪裁工藝也沒有改變，一直沿用大裁方式。大裁的特點為衣服前後的正中有垂直的接縫，前後幅相連，肩膀處不破開，在袖子下截大約手肘的位置處可另外再加接駁布料，最長可再接五寸左右，衣服整體上窄下寬。[69] 有學者認為，男裝長衫所用的大裁剪裁，正正呼應中國傳統「比德」的審美觀，可視之為承上啟下、中規中矩、正直無偏。[70]

　　女裝長衫的起源或多或少都受到了男裝長衫的影響，再加上中國服飾傳統強調「闊袍大袖」，因此 1920 年代初的女裝長衫所採用的剪裁工藝與男裝長衫無異，採用了大裁；惟很快就被一種嶄新的剪裁方法 —— 小裁所代替。小裁又被稱作「偷襟」或「挖襟」。運用小裁的長衫雖與大裁相似，肩膀處不會破開，但通身

69　游淑芬：《承先啟後：有關 1940～1970 年代香港中式服裝的故事》，頁 88，90；口述歷史訪談，劉安慶先生，2022 年 1 月 17 日。

70　李惠玲：《男裝長衫：歷史文化與工藝》，2023 年 5 月 31 日，https://cheongsam-making.com/，頁 62。

只用一幅布料裁成，故衣服前後正中間沒有接縫。另外，布的封度有限，長衫的大襟與小襟之間沒法預留衭口，因此需要通過熨燙，改變小襟的布紋線，使布料稍微延展，「偷」出一個衭口位置。[71] 此外，小裁的衣服對於在何處接駁袖子也沒有如大裁一般有所規定。[72]

無論是大裁抑或是小裁，均屬於「平面直裁」，前後幅尺寸完全一致，成直筒形，無法顯示任何身體曲線。但隨着西風東漸，胸圍、腰圍與臀圍等立體剪裁概念漸成主流。[73] 受到歐美服飾造型和西洋裁剪技術的影響，女裝長衫不再局限於過去傳統的剪裁方式，而開始使用立體造型。女裝長衫開始自肩膀處破開，拆分為前後幅，因應胸圍的概念，形成了前幅加後幅減的計算公式，同時亦仿效洋裝安裝衣袖。[74] 如此一來，女裝長衫所需要的身材數據便比使用平面直裁的男裝長衫多上許多了。

71　游淑芬：《承先啟後：有關 1940～1970 年代香港中式服裝的故事》，頁 93；口述歷史訪談，殷家萬先生，2022 年 5 月 6 日。

72　口述歷史訪談，劉安慶先生，2022 年 1 月 17 日。

73　張小虹：《時尚現代性》，台北：聯經出版事業股份有限公司，2016，頁 283-284。

74　中港的學者均有提及女裝長衫在吸納西洋裁剪技術後，進行了諸多剪裁上的調整。唯在女裝長衫開始採用中西合璧式立體剪裁的時間有些許差異，內地學者鄭嶸及張浩指 30 年代女裝長衫已開始採用立體造型，即中西合璧式剪裁。而香港學者游淑芬則指中西合璧剪裁在 1950 年代之後使用。或因立體剪裁始於內地，爾後 50 年代，大量裁縫師傅將技術帶來香港，進一步改良，這類中西合璧剪裁的女裝長衫方才開始於香港流行。見：鄭嶸，張浩：《旗袍傳統工藝與現代設計》，北京：中國紡織出版社，2000 年，頁 10-13；游淑芬：《承先啟後：有關 1940～1970 年代香港中式服裝的故事》，頁 94-95。

現時主流的女裝長衫形制及工藝，多為中西合璧式。僅有極個別場合才會製作大裁女裝長衫，如作為壽衣。[75]

女裝長衫的剪裁工藝變化，同樣體現在裙褂上。早期上身的褂採用了與男裝長衫一致的大裁剪裁。後幅正中間有接縫處，肩膀處不破開，前後幅相連成一幅，連袖式，無需額外安裝袖子。[76] 後期同樣因受西方文化影響，女性開始注重身材的曲線美，褂也轉用中西合璧的剪裁，肩膀處破開，形成前後幅。早期似乎還會仿大裁剪裁的形制，故後幅中間仍保有接縫，到後期接縫消失，聯合成一整幅，再另外安裝袖子。[77]

下身裙方面，民國時期中式女裙仍多為圍裹式長裙，其後受西方影響，中式女裙形制趨簡單化，從圍裹式發展成為套裙。[78]1950 至 1960 年代，香港仍有人偏好以圍裹式的長裙訂造裙褂，形制類似傳統馬面裙，共四幅裙門，兩兩相疊，兩側則以褶裝飾。[79] 不久隨着圍裹式長裙式微，就統一採用由四幅梯形狀刺繡衣片組成套裙。

由此可見，不同性別穿着的服裝，會採用不同的剪裁方式。

75　口述歷史訪談，劉安慶先生，2022 年 1 月 17 日。

76　口述歷史訪談，劉安慶先生，2022 年 1 月 17 日；口述歷史訪談，楊福先生，2022 年 7 月 18 日。

77　口述歷史訪談，黃國興先生，2021 年 6 月 30 日；口述歷史訪談，李女士，2022 年 5 月 11 日。

78　馮桂芳：《歲月留甘：一個世紀的中式服裝便覽》，香港：超媒體出版社，2020 年，頁 159，163。

79　口述歷史訪談，楊福先生，2022 年 7 月 18 日。

女裝長衫的胸褶（上）以及腰褶（下）

近代中式女裝受到了西方文化影響，重視身體曲線的呈現，因而開創了嶄新的中西合璧式剪裁工藝。而基於這個嶄新的剪裁工藝，後期的製作工序上亦因而產生變化。

## 打褶

打褶是自立體剪裁概念中衍生出的工序，目的是為了更好地勾勒女性身體曲線。故使用了大裁的男裝長衫，以及早期使用小裁的女裝長衫上都不會有褶。

使用中西合璧剪裁的女裝長衫衫身上會加入數對褶，通常為三到四對，包括胸褶、腋彎褶、前腰褶及後腰褶。褶的數量視乎客人對於長衫貼身程度的要求而定。若要求貼身，褶的數量便會較多，以合乎身體曲線；若要求寬鬆，褶的數量則會減少。

箭頭指示處為裙褂之胸褶。因在設計刺繡樣式時已預留打褶的位置，故不會損壞刺繡的美觀與整體性

女裝長衫打褶的方式有二：手工針線縫製或縫紉機縫製。師傅通常會視乎布料種類而決定，如果是真絲布料，會選用手工縫製，當需修改拆除線時，便不會留下明顯痕跡。

同樣採用中西合璧剪裁的裙褂也會加入褶，但僅限於上身的褂，而且褶的數量遠較女裝長衫少，通常僅有一對胸褶。為避免打褶時破壞刺繡，在設計刺繡樣式時便需為其預留位置，因此較難因應客戶對於衣服貼身與否的要求，額外加褶。裙褂的刺繡衣片多為緞布，相對較硬實，故多用縫紉機打褶。

打褶有助於更立體地呈現女性身材曲線，但是女裝長衫與裙褂兩者褶的數量卻有所差異，這很大程度上是受服裝上的刺繡影響。

## 刺繡

中國早有將刺繡用於裝飾衣物的先例，長衫及裙褂亦有使用。但不同種類的服裝對刺繡的重視程度，以及刺繡的方法均有差異。

無論是男裝抑或是女裝長衫，對於刺繡都沒有特定要求，其中男裝長衫多以素色為主，因而鮮少有刺繡等裝飾。近年來有繡莊及婚紗公司提供作為新郎裝的男裝長衫馬褂，該類衣款則或多或少運用了刺繡工藝。[80] 不過這類男裝長衫與大多女裝長衫一樣，採用機器刺繡。

相反，刺繡是裙褂最重要的組成部分，也是衡量一套裙褂價值的標準。裙褂所應用的刺繡方式名為「釘金銀線繡」，全賴人工一針一線手縫製成，耗時耗力巨大。裙褂的價值高低一取決於刺繡手工的好壞 —— 即排線是否整齊，二取決於刺繡覆蓋大紅底布的面積。此外，也有部分裙褂不用釘金銀線繡，而是使用彩線繡上花鳥松鶴等吉祥圖案，即為「繡花褂」。不過該類刺繡多以機器刺繡為主，而非人手刺繡，因此價格也相對低廉。

由於裙褂的刺繡來之不易，因此繡莊及其他提供租賃裙褂的婚紗公司並不會輕易作出損壞刺繡、不可逆轉的改動。反觀長衫，則較少有刺繡，在改衣時因而沒有太多掣肘。

．．．．．．．．．．．．．．．．．．．．．．．．．．．．

80　口述歷史訪談，黃國興先生，2021 年 6 月 30 日；口述歷史訪談，黃一平先生，2021 年 9 月 1 日。

## 縫合

三款服裝因應不同的剪裁工藝，在縫合衣片上亦有不同，再加上裁縫師傅各師各法，縫合步驟次序或有些許差異。

大體而言，男裝長衫的縫合步驟為：接駁前後幅左右身，於手肘處接駁袖子，如是單衫，則要縫合周身的貼邊，再縫合前後幅，做領圈，上立領，上紐。[81] 相對男裝長衫，女裝長衫前後中間無需接縫，不過要另外接駁小襟，且於肩膀破開處安裝袖子。由於女裝長衫的內襟不像男裝長衫般僅略比外襟短些許，因此前後幅自衩口到腰間處需縫實，再於腰間至脇下安裝拉鏈，以防走光。相反男裝長衫多用布紐連接衣服，用不上拉鏈。

男女裝長衫另一處較大的差異為領圈。男裝長衫的領圈，需要加上緄條製作，再於緄好的領圈上加立領。女裝長衫則無須製作緄領圈，而是直接將立領縫製在長衫的主體上，相對於前者的作法，女裝長衫的領子較難拆卸更換。

男女裝長衫縫合工序中相似的部分，則為同樣要加牽條和部分貼邊，如襟頭貼、袖口貼，使長衫更耐穿。此外，男女裝長衫都會使用布紐，不過對現在的女裝長衫而言，裝飾作用遠大於實際作用。

比起屬於連體式的男女裝長衫，裙褂形制為上衣下裳，加上

81 李惠玲：《香港中式長衫製作技藝傳承計劃 2019：男裝長衫製作技藝》，香港：康樂及文化事務署，2021 年，頁 32。

又是對襟而非右衽，自然在縫合步驟上有較大區別。在縫合下身裙子的部分，要先縫合四幅裙子衣片，在上裙頭的時候一併縫合裡布，再上裙腳。而上身則因與女裝長衫的剪裁類近，故縫合步驟也類近，接縫前後幅及袖子。再於正中安裝拉鏈，視乎需要上紐扣。

綜合上述五個步驟的異同，不難發現同為中式服裝，但三類服飾在製作細節上都有不少差別。因應前期製作步驟的差異，使得後期製作步驟需作出改變，可謂環環相扣，一針一線都盡顯裁縫師傅的工藝與匠心。

## 2.4　小結：製作技藝的差異

男女裝長衫及裙褂的製作技藝步驟複雜，用到的工具及材料亦繁多。前者由中裝裁縫師傅獨立完成，後者則會被拆分成不同工序，由繡莊安排給不同的師傅處理。

三者雖同為中式服裝，但女裝長衫及裙褂在發展中吸收了西式立體剪裁的概念，改變了原本中式服裝平面剪裁的原則。因納入了立體剪裁的概念 —— 三圍，使得裁縫師傅必須在中式服裝製作技藝的基礎上，加入一些西式元素，如打褶等，才能將服裝塑造得更為立體，更貼合身體線條。不過，考慮到裙褂以精美的刺繡為賣點，商家斷然不會為了打褶而破壞刺繡，縱使會在設計刺繡樣式時做出相應的調整，但裙褂上的褶仍遠較女裝長衫少，不會全然貼合身體線條。至於仍採用傳統中式平面剪裁的男裝長衫，則在製作技藝上與女裝長衫及裙褂出現了更加大差異。

# 第三章

## 傳承故事

儘管男女裝長衫與裙褂的形制結構看似並不複雜，但為了服裝的每個細節都能臻至完美，製作工序上格外繁複。傳統的中裝師傅通過師徒制習得這門技藝，師徒制是一種常見的傳承形式，自古以來，被普遍應用於各行各業之中。學徒學滿師之後，又透過數十年如一日的反覆實踐和練習，方成就今日精湛的手藝。另一方面，繡莊可謂是主導着裙褂製作的核心，從設計、採購原料，到培育相關人才、租售等，均由繡莊一手包辦，足見其在裙褂的製作技藝傳承中，擔當着重要的責任。隨着時代的變遷，不論師徒制度或繡莊行業都面臨巨變，這樣的變化會為傳承中式長衫及裙褂的製作技藝帶來甚麼挑戰？本章將走進每位非遺傳承人的傳承故事之中。

## 3.1　中式長衫的傳承形式 —— 師徒制

　　傳統的中裝裁縫多為通才，即並不局限只製作某一種衣物。因此現存大多裁縫師傅都不僅懂得製作女裝長衫，也會製作男裝長衫，甚至是其他中式服裝，例如唐裝、坎肩背心等。昔日傳統中裝製作工藝主要仰賴師徒相傳。師徒制度，行內多稱「學師」。二戰後，大批江浙地區的裁縫跟隨主僱移居香港，開辦中裝裁縫店。爾後，他們又陸續從江浙地區引入學徒，這些學徒一般在同鄉或親戚的舉薦下拜師。除了江浙一帶，他們也會收廣東地區的學徒。

　　學徒大多年幼輟學，為學一門賴以糊口的手藝而選擇學師。在當學徒時，若能進入顧客群較廣泛，兼作男女裝的裁縫店，便能從旁觀察、比較不同種類衣服的製作方法；反之，若是投身

中裝裁縫師傅的工作間

專營女服的裁縫店，便只能習得女式服裝的製作方式。同時，
每家裁縫店的師傅手藝不同，製作技法並不完全一致，都是各師
各法。

　　早期學師並無嚴謹規定，多是靠口頭承諾，亦有部分師傅會
簽訂合約。學師通常以三年為限，師傅提供食宿，但若學徒半途
而廢，則需要向師傅賠款。通常會由一名介紹人兼保證人牽頭，
將小孩子引薦給師傅。所謂師傅，其實是指裁縫店的老闆，大多
不會負責服裝製作，而是專職接攬生意。他們僅會教導學徒最基
礎的穿針引線方式，不會教授剪裁、縫製的技巧。學徒若想學
成手藝，只得從旁「偷師」—— 觀摩店內其他受聘的裁縫師傅工
作，然後自行練習領悟。學徒一般只有極微薄的工資，甚或分毫
也沒有，平日大部分時間還需負責店舖和工場內的大小雜務。隨
着學徒慢慢掌握製作技藝，可以幫忙製作衣服後，有些師傅會給
予少量零用錢。學滿三年之後，學徒可選擇離開師傅獨立工作，
也有部分人會認為自己技藝未精，希望延長學師時間，這稱為
「補師」。

## 3.2 技藝傳承的故事

### 長衫技藝傳承的故事

#### 殷家萬師傅[1]

殷家萬師傅現年八十有餘，祖籍江蘇。1951 年由內地遷至香港，開始學習裁縫這門手藝，一做就是 70 個寒暑。由毛頭小學徒，一路成長至獨立的裁縫師傅，曾為邵氏電影及無綫電視縫製戲服。回顧他的裁縫生涯，可見上海裁縫們的緊密聯繫，互相扶持。

殷師傅拜師時簽有一張合約，寫着學師三年方為滿師。當時師傅會包學徒三餐及住宿，但沒有任何工資。雖說是包食宿，但住宿條件很是艱苦，須與裁縫店內其他員工擠行內俗稱「功夫枱」的裁床。裁縫師傅可以睡在枱上，學徒只能睡在枱下。至於膳食，則最期待每個月的初二與十六。該兩天是全港商家「做禡」的日子，即祭土地神，裁縫店在當日會吃得豐富一些，有魚也有肉。

江浙地區的學徒剛來港的時候，連廣東話都聽不懂，師傅便會要求他們儘早學會，方便差遣他們幫忙買東西。那時候殷師傅在太子道的店舖學師，經常被指使去旺角警署附近買緄條、各種顏色的線及線轆。學徒除了要當跑腿外，還需負責店內的雜務，

1　口述歷史訪談，殷家萬先生，2022 年 1 月 19 日；口述歷史訪談，殷家萬先生，2022 年 5 月 6 日。本小節內容主要源自相同訪問，不另外標註。

香港非物質文化遺產系列：香港中式長衫和裙褂製作技藝

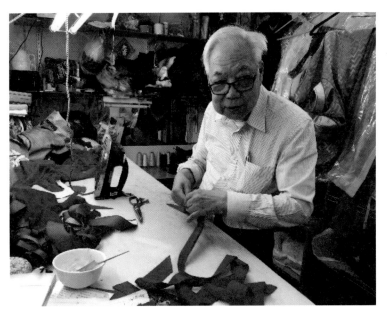

殷家萬師傅

例如抹地等。

　　至於學習縫紉，殷師傅指，只在一開始時，師傅會教學徒學戴頂針，然後着他練習針黹，如取一些碎布練習縫布條，直到熟練為止。除了這些基本功之外，想要深研製衣，就要靠學徒自己觀察店內其他裁縫工作。他當學徒的裁縫店聘請了十幾個裁縫，師傅其實是指該裁縫店的老闆，平時不負責做衣衫，而是出去招攬生意，再回來將生意安排予不同裁縫。店內男、女裝的訂單都接，多數裁縫也是男、女裝都會做，但有人較擅長男裝，於是就會將男裝都分配給他一人負責。學徒自然無法選擇先學習做男裝還是女裝，能觀摩到甚麼就學習甚麼。但學徒的工作忙碌，其實沒多少時間觀察他人製衣，所以殷師傅笑稱，三年滿師之後，仍然甚麼都沒學會。

　　滿師之後，殷師傅經親戚介紹，來到一位同鄉開設的裁縫店裏工作。他在那裏成為了「後生」，邊做邊學習。當「後生」的人是按日薪計算，又稱之為「做工」，當時工資是兩元一日。但好處是有不會做的工序也不要緊，可以告訴老闆自己不會做，交給其他會做的裁縫師傅代勞。與「做工」相對的是「做件」，即工資是按做成的衣服件數計算，要求裁縫能夠獨立完成一整件衣服的製作，並且技術得達到相當的水準才行。

後來殷師傅輾轉到了疏堂舅父位於灣仔天樂里的店舖工作，一做就是七、八年。爾後又隨親戚到佐敦寶靈街、廟街等裁縫店工作。後期店舖接到了許多邵氏兄弟國際影業有限公司的訂單，多以做女裝為主。例如他曾為演員何莉莉製作電影《五大漢》（1974）中的小鳳仙戲服，《傾國傾城》（1975）中狄龍、盧燕的衣服，以及《武狀元蘇乞兒》（1992）中所用的服裝。此外，殷師傅還替楊紫瓊、李香琴等人做過不少戲服。除了邵氏，殷師傅亦為無綫電視不少電視劇做過戲服，例如《鹿鼎記》（1984）、《名媛望族》（2012）等。

從學師到滿師後的工作，處處都離不開同鄉之間的關照和介紹。不僅如此，上海裁縫師傅還成立了一個工會，加強彼此之間的聯繫。1949 年，上海縫業職工會成立，會址設於灣仔，殷師傅亦有加入，只有江浙一帶籍貫的裁縫師傅方有資格申請入會，每月需繳交一定月費。殷師傅指，加入工會不是為了爭取甚麼權益，只是希望工會提供一個平台讓同工相聚。裁縫行業一直視軒轅黃帝為祖師爺，因為人民本以樹葉遮蔽身體，全靠他才發展出衣服。因此每逢農曆六月十八日，軒轅黃帝誕辰，工會會員會相聚一起吃大碗麵，並祭拜祖師爺。

殷師傅與長衫結下不解之緣，其生平可說是許許多多背井離鄉來到香港謀生的上海裁縫師傅的典型。他們緊密聯繫，互相扶持，不僅為人們縫製一件又一件的華美服裝，更一直堅守這一門精湛的製作技藝，使之成為今日香港的文化瑰寶。

### 秦長林師傅 [2]

秦長林師傅於 1947 年出生，祖籍江蘇泰興，在 1950 年代末來港後往裁縫店學師，滿師後曾經營羊毛衫生意。1970 年代後，普遍認為長衫過時，裁縫行當沒落，但秦師傅的經歷卻背道而馳。他在短暫的赴日工作後，1980 年代起，接手了六、七間國貨公司的綢緞舖位，手下不少裁縫師傅，經營得有聲有色。時至今日，國貨公司也日漸式微，秦師傅在因緣際遇下，開始將工作重心轉至長衫製作工藝的教學上。

秦師傅年幼時，家中有兄弟六、七人，父母無力撫養多個子女，只好將他送去做學徒。首次當學徒時年紀不過九、十歲，被安排在店內負責各項雜務，甚麼也沒學會。滿師後再轉投另外一間相對較大，環境條件、待遇都相對較好的裁縫店，漸漸掌握製衣工藝。但是，在學完三年滿師之後，他卻不留在裁縫這行業內，而是決定自己創業做老闆，經營羊毛衫生意。

經營了數年生意後，他又回歸老本行當起了中裝裁縫。1970 年代左右，他短暫赴日工作。他憶及當時有不少師傅輪流申請三個月旅遊簽證赴日，並非正式的工作簽證，所以平時只得躲在一間工廠內趕製訂單，不能外出；等到週末時，老闆會帶着師傅們外出遊覽。

自日本回港後，他開始加入國貨公司擔任裁縫。當時亞皆

2　口述歷史訪談，秦長林先生，2022 年 5 月 24 日；口述歷史訪談，秦長林先生，2022 年 8 月 17 日。本小節內容主要源自相同訪問，不另外標註。

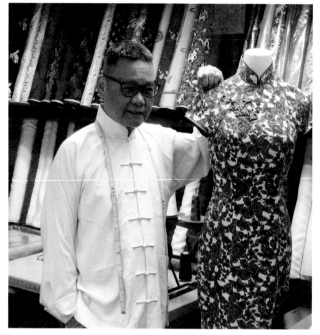

秦長林師傅（由秦長林師傅提供）

老街有一家中國國貨公司，當中有一個專門售賣布匹的部門，僅
提供很少款式的布料出售，加上不設製衣服務，生意淡靜。經友
人介紹，秦師傅與該公司達成協議，為他們提供製衣服務，即客
人購買布料後，秦師傅會為她們即場量身，製作各式中裝。他憑
藉精湛的手藝，打響名號，並且積累了一批熟客。顧客群包括富
家太太、營業部的銷售員，以及律師等專業人士。該部門部長眼
見客人愈來愈多，便購置更多布料出售。秦師傅同時在旺角設置
工場，聘請了七、八位裁縫師傅製作中裝。由於當時裁縫行當式
微，裁縫師傅數量極少，人們要做長衫，只能集中於國貨公司。
秦師傅指當時每日訂單猶如流水，源源不絕，有許多衣服要趕製。

隨着生意規模日益壯大，秦師傅發現不少國貨公司的綢緞
部其實都萌生退意，因為運營困難，而挑選高質量的布料也甚
繁複，於是乾脆將整個部門以外判方式經營。當時秦師傅接手了
六、七間國貨公司的布匹部門，包括位於荃灣南豐中心的華潤，
尖沙咀星光行的中藝，中環的大華、裕華、中藝，以及銅鑼灣軒
尼詩道的華潤等。當時秦師傅的工作重心早已轉移至售賣布料，
製作服裝的工作則外判給其他裁縫師傅。

2003 年「沙士」疫症重創香港經濟，秦師傅的生意亦受到牽累。疫情結束後，他再度轉變方向，開始致力於長衫製作技藝的教學。首先在香港演藝學院開辦長衫製作課程；其後將星光行原本租用作布料倉庫的單位改裝成教室，持續教授學生製作長衫及其他中式服裝。每節課上課的人數不多，大約三至四人。由於採用小班教學，他會按傳統師傅的習慣，不為學生裁紙樣。他強調按部就班的重要性：先教會學生量身，按尺寸裁好衣片，做一個樣板，再經過試身調整後，讓學生取這件已合身的長衫回去，再拆解來學習。秦師傅現時每週都花大量時間開班授課；每當提起學生的手藝，他也不禁連聲稱讚，難掩自豪之情。

秦師傅的人生經驗有助我們進一步了解 1970 年代後，長衫的「黃金時代」雖已過去，但卻並沒有完全絕跡，仍存在一定的需求。雖然裁縫店大量結業，裁縫轉行是事實，但不少裁縫被國貨公司吸納，以承辦外判訂單。時至今日，部分喜愛長衫的人已不再滿足於消費一件長衫，更滿懷熱誠地向秦師傅學習長衫製作技藝，希望能夠親手縫製一件屬於自己的長衫！

### 封有才師傅[3]

生於 1945 年的封有才師傅，12 歲那年與哥哥一同離鄉，由三叔帶往廣州坐船經澳門到香港。抵步後不久，他拜託同鄉介紹，往銅鑼灣道 68 號地下一間裁縫店學藝。在封師傅的裁縫生涯中，他見證了長衫的盛行與衰落。在無數裁縫師傅被迫轉行的

· · · · · · · · · · · · · · · · · · · · · · · · · · · · · · · · · · · · · · · · ·

3　口述歷史訪談，封有才先生，2022 年 1 月 14 日。本小節內容主要源自相同訪問，不另外標註。

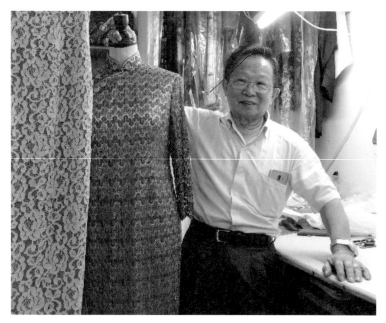

封有才師傅

年代，封師傅卻另謀出路，赴日多年繼續製作長衫。回港後，他不斷出席各類教育活動，致力於推廣長衫文化，保育傳承技藝。

　　1949 年，隨着中國政治環境改變，會聘用裁縫造唐裝衫的有錢人家從國內移居香港，許多上海師傅也相繼在 1950 年代南下工作。封師傅憶述，當時時裝還未在港流行，街上不論男女皆身穿唐裝衫，因此裁縫生意甚為興旺。那時銅鑼灣道裁縫舖林立，大多是由上海師傅主理，一般開設在地舖，沒有樓上舖。客人都是自行在中環等地買衣料，再到裁縫舖找師傅造衫。

　　以前的裁縫師傅工作十分忙碌，一般工作至晚上九時或再晚一點才能下班；在繁忙季節，甚至到凌晨二時才能休息。即使下了班也無家可回，因為甚少有裁縫師傅會另外租地方住，通常下班之後就睡在店內的裁床上。裁縫們平常幾乎沒有假期，只有到每年年尾回鄉下過年時，才有較長的休息時間。有些人會在內地待上差不多三個月才回港工作，畢竟以前交通沒那麼發達，歸鄉路迢迢，由上海與香港之間的路程要花將近 40 小時，離鄉以後，下一次回去的日子又是遙遙無期。

封師傅學滿師後，在許多裁縫舖工作過，其中包括他叔叔的店。該店設在綢緞行林立的彌敦道，即現在旺角銀行中心、通菜街近球場一帶。當時舞廳生意興隆，尤其是灣仔一帶，很多人會到舞廳娛樂。店裏經常接到舞小姐的訂單造衫，她們偏好的長衫款式較為窄身，猶如「花樽」。

　　時至 1967 年，正值暴動時期，裁縫業反倒十分興旺。事過境遷，回想起來當時其實是「迴光返照」——暴動之後，許多長衫穿客移民海外。雪上加霜的是，便宜又漂亮的時裝興起，讓訂製長衫的需求大減。因為生意冷淡，不少中裝裁縫師傅改行，到工廠或酒樓打工，以謀得較為穩定的收入。

　　可幸的是，封師傅在 1970 年代末獲得機會赴日，繼續製作長衫。他的一位親戚於日本伊勢丹百貨公司裏開設了裁縫店，又兼賣布料，於是邀請了不少香港裁縫前往日本工作。當時光顧該店的顧客多為在日華僑，當中不乏有錢人，或駐日大使館的人。封師傅以工作簽證在日本工作三十多年，直至 2010 年才重回香港。

　　回港後，封師傅轉變目標，致力於香港推廣長衫文化。近年，他不斷進入校園教授學生製作長衫，包括中學及專上學院，如香港高等教育科技學院與香港知專設計學院等。封師傅指，教授學生時會先讓學生選購自己喜歡的布料，然後教授量身，裁紙樣 —— 儘管傳統裁縫師傅是不會製作紙樣的，但封師傅指若沒有紙樣，毫無基礎的學生會不知所措，陣腳大亂 —— 接著裁剪布料，做出樣本後試身，再作修改和縫製。

除了走進校園之外，封師傅亦希望與市民大眾接觸。他曾於
維多利亞公園、大埔海濱公園、天水圍公園等地設過攤檔，展示
一些長衫作品，並即場示範長衫製作技藝給現場人士觀賞；希望
藉此將長衫製作技藝、長衫文化推廣開去。

不僅如此，他亦響應了由香港科技大學廖迪生教授發起的香
港長衫協會，擔任第一、二屆理事會主席。透過聯合眾多人士之
力，舉辦更多推廣活動，將長衫製作技藝傳承下去。

「推廣是很重要的。」封師傅常將這句話掛在嘴邊，多年來
的裁縫工作讓他深諳這門技藝的精妙與寶貴，也正因如此，他不
願一味地埋首案前，而是盡可能地為長衫製作技藝的傳承盡一
分力。

### 劉安慶師傅 [4]

劉安慶師傅年近 80 歲，現於中環經營「新亞洲綢緞公司」。
他年少學師，直言哪怕窮畢生之力，也無法習得中裝的全部精
妙。眼見上海裁縫愈來愈少，長衫乃至於其他中裝的製作技藝在
傳承上面臨着巨大的挑戰。他結合自己學師的經歷，對於中裝技
藝失傳的原因與解決方法有一番思考。

劉師傅指，決定投入哪位師傅門下至關重要，因此要了解
那名師傅的店舖會服務甚麼客人，如果顧客群多是位於社會階級

4　口述歷史訪談，劉安慶先生，2022 年 1 月 17 日。本小節內容主要源自相同
　　訪問，不另外標註。

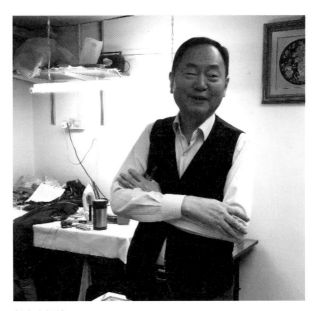

劉安慶師傅

較高的人士，便能接到較多不同款式衣服的訂單，學徒在學師時
因而有機會接觸和學習更多製作技藝。他在拜師時要簽一張俗稱
「投師紙」的紅紙，上面寫有師傅與學徒的名字，並列出介紹人、
見證人、立投師紙的人是誰，以及開始學師與滿師的日子等。

　　學師初期不過是在工場幹雜活，包括打漿糊，以及逢初二、
十六為裁床的枱板清潔及翻新等。師傅會逐漸地着他修改舊衣服
作縫紉練習，同時亦得學習縫一字布紐。再工作一段時日後，店
內裁縫師傅或會讓學徒在旁看他裁剪衣服，並將已剪裁的衣片交
給他嘗試縫合，逐步學習。待基本技巧漸趨成熟後，就讓他為不
太挑剔的客人做緄條。

　　學滿師後，學徒可離開師傅到別處工作。這時他可選擇要不
要擺滿師酒宴請師傅，如擺了酒，請了客，師傅便需為徒弟介紹
一份工作。當時他被師傅轉介到一家工場做裁縫。該類工場的裁
縫僅負責製衣，不負責量身。工場老闆會在外面接生意，為顧客
量好身材尺寸，回來給他一張尺寸單，加上衣料的樣品，他便動
剪刀裁布造衫。1967 年，劉師傅就職的店舖老闆腿部抱恙，無法
步行到店，於是將為客人量身及試身這一重任託付予他。劉師傅
也因此有機會接觸客人，由為客人量身、到工場趕製一個樣本、

拿給客人試身，到為客人改好衣服等整個製作流程，都由他一手包辦。

數十年間，劉師傅為無數人縫製了一件又一件長衫，當中不乏社會名流，至今客人仍絡繹不絕，店內查詢訂造長衫的電話不絕於耳。不過他對長衫製作技藝的前景卻感到悲觀，認定長衫技藝的失傳是早晚的事。主因是成衣日益普遍，從過去人人都要找裁縫做衣裳，到現在只需消費現成的衣服便可，裁縫行當自然沒落。

另一個重要的原因就是學師制度的消失。1960年代劉師傅初入行，每天要由早上九時工作至晚上九時，還不時需要加班「開夜」，以應付大批訂單。當時做一件長衫的手工費不過幾十元，裁縫的薪金自然不高，但以當時人們的生活條件而言，有活可幹已十分慶幸。現在重視僱員權益，勞工法例日益完善，而且更設有最低工資保障。劉師傅認為現在再招募學徒，不僅學徒難以賺得合理薪酬，也無法像當年那樣要求學徒花大量時間投入工作，練習手藝。劉師傅直言：「一個徒弟也沒有，我一個都不收。」

劉師傅認為，若要傳承長衫製作技藝不能單靠裁縫師傅一己之力，政府應身先士卒，擔當領導的角色。他曾向政府進言在職業訓練局設置長衫課程，並提出了一些課程的設想 —— 如果要教年輕人做，不能空口說白話，紙上談兵，而是要為他們創造實戰機會。只有真正一針一線縫製出一件長衫，才能掌握其製作技藝。現時東華三院在春秋二祭時，董事局成員仍會穿着長衫馬褂，香港高級官員亦不乏愛好穿長衫人士，劉師傅認為或可以職

訓局的名義，邀請他們參與課程中，讓年輕人嘗試製作長衫。

時代更替，舊有的學師制度難以在現今社會中生存，劉師傅認為仰賴着學師制度傳承的長衫製作技藝難免會遭到社會的淘汰。雖然對前景悲觀，但他仍保有一絲希望：如果不僅僅依靠個人的努力，而是政府牽頭去推動長衫製作技藝的保育，或許長衫製作技藝還有繼續傳承的機會。

### 楊福師傅[5]

談及香港長衫歷史發展，難免將焦點集中於二戰後赴港的上海裁縫，但亦不應忽略他們所收的廣東籍徒弟，以及香港原有的中裝裁縫們的貢獻。楊福師傅生於澳門，1959 年來到香港，在中環威靈頓街的裁縫店學習。通過不懈的努力，積攢一定的資本創業，開設「文興女服」，一直佇立中環，服務街坊至今。

楊師傅當學徒時跟隨一位廣東籍師傅學藝，服裝店以做女裝為主，包含中西時裝，故楊師傅專精女裝。學徒每月可領得 20 元工錢，另外亦包食宿。店內有六、七位駐場的裁縫師傅，楊師傅一有空便去看看師傅們是如何製衣的；有時他們心情好，便會多指導幾句。幹了一年多的雜務，楊師傅終於擁有實戰機會，可以承接一些較簡單的衣服，比如褲子、短衫等。待手藝再熟練後，他才獲允許製作長衫；學師期間亦有製作過裙褂。

5　口述歷史訪談，楊福先生，2022 年 7 月 18 日。本小節內容主要源自相同訪問，不另外標註。

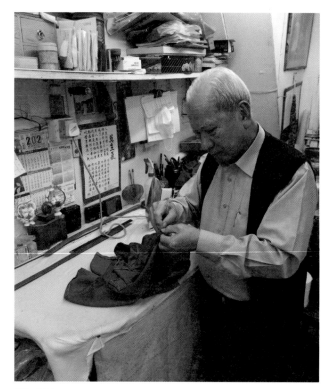

楊福師傅

　　1960 至 1970 年代，中環裁縫店林立，卑利街、擺花街及威靈頓街等各有五、六間。裁縫店如此密集，不僅是因為當時成衣尚未流行，人人都要靠裁縫店做衣裳，更是因為中環佔據地理優勢。昔日中環永安街，俗稱「花布街」，道路兩旁設有上百間布行。人們在那裏挑選布料後，便會就近尋找裁縫店製衣。此外，擺花街上又有不少繡莊，市民去繡莊裏挑選好喜愛的裇片，繡莊便會為她量身，再將裇片及尺寸單轉交給附近的裁縫店縫合。

　　當楊師傅在賺得足夠資金後，亦於卑利街處與士丹頓街的交界處開辦了一家裁縫店。後來雖然歷經數次搬遷，但仍與原本的位置相隔不遠，並於 1980 年代遷至伊利近街現址，一做就是四十餘年。

　　及至 1980 年代，由於租金持續上升，裁縫店相應逐漸減少。成衣流行，手工製作的長衫彷彿變成了富裕人家的專利。隨着市區發展，永安街拆遷重建幾近消失，布匹行雖搬入西港城，但規模卻已大不如前；擺花街的繡莊也一個接一個地結業。種種原因構成了惡性循環，使得裁縫行業更加蕭條。今時今日，整個中環剩下的裁縫店，大抵不超過五間。而楊師傅的裁縫店因為設置在樓梯口，租金不算太貴，才能支撐至今。

現時除了偶爾會接到製作長衫及其他中式服裝的訂單外，大部分時間楊師傅都以修改成衣為主。他一如以往，兢兢業業，在樓梯口旁的裁縫店裏一針一線地縫製出精細的服裝。

### 文英傑師傅 [6]

第二次世界大戰後，大批上海裁縫移居香港，開設裁縫店，也廣收學徒。學徒的籍貫不局限於江浙滬一帶，也有不少為廣東籍，文英傑師傅便是其中之一。1960 年代末，文師傅成為一家中裝裁縫店的學徒，其後接手「金多寶時裝」裁縫店，一直運營至今。他自言自己畢生奉獻於「美麗工程」，不僅製作傳統的長衫，更自學西式時裝設計，將新潮的元素注入傳統服飾之中。

文師傅祖籍為廣東，在香港出生。家中父母育有多個小孩，生活條件艱苦，無力負擔他的學費，故他讀至中二便要輟學，外出打工幫補家計。在他四處尋覓工作機會時，恰好發現一間裁縫店招聘學徒，想着裁縫這類工作無須搬運重物，應相對輕鬆一些，遂進店應徵。

然而學徒的生活並不如想像中輕鬆。雖然他不必幹些粗重活，卻要幫忙幹些「下欄活」，包括收拾店舖和工場，以及為師傅們當跑腿等。由於學徒在店裏食住，沒有規定的工作時長，往往早上一睜眼就開始工作，直至深夜。儘管店舖會支付學徒一個月 90 元的月薪，可是因為學徒生活艱辛，且工資相對其他工作

------

6　口述歷史訪談，文英傑先生，2022 年 8 月 10 日。本小節內容主要源自相同訪問，不另外標註。

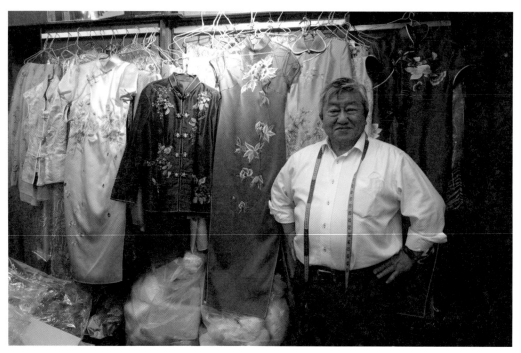

文英傑師傅

低，又不需要簽訂協議訂明必須拜師三年，故同期的學徒人數不多，亦輪換得很快。

　　文師傅指，剛成為學徒，想要學習裁縫技術並不容易。他們通常是待工場的裁縫師傅們下班後，悄悄去觀察他們製作的衣服，但只能看，不能上手摸。同時他們會在地上撿一些碎布來練習使用縫紉機，首先要能車出一條直線，再來要練習車曲線。起初他一竅不通，別人用縫紉機，是將布向前推縫合，而他卻是向後扯，鬧出大笑話。如此慢慢學習近一年多，漸漸掌握到基礎的縫紉技巧，師傅便會交代一些簡單的工作給他，例如挑邊等。經過兩、三年的學習與實踐，隨着部分裁縫師傅請辭或退休，他終於有製作衣服的機會。老闆看見文師傅做出的成品質量不錯，就逐漸多派一些工作給他，並採用「按件」計算工資。如此工作多年後，裁縫店老闆年屆退休，文師傅於是接下他全盤生意繼續營運，並於 1990 年代將店舖遷至土瓜灣，一直屹立至今。

　　談及今昔營運裁縫店的模式，似乎有異也有同。相同之處在於，工場內聘請的裁縫師傅，無論過去抑或現在，大多都是自僱人士，大家按製作好的件數計算工錢。過去採用這一模式，自然是為了鼓勵裁縫師傅多勞多得，但現在仍沿用「按件」計算，是

因為無法預計每月店內能接到多少生意，無需且也無力聘請一位裁縫師傅長年累月駐場。此外，大多數裁縫師傅已到頤養天年的歲數，不願再操勞。因此採用「按件」的方式，可讓他們的工作時間相對自由。

不同之處則在於收學徒與否。文師傅指自己最後一次收徒已距今二十多年，當時收來的學徒，汰換率也極高，最長的也不過堅持了三個月，而最短的只待了半日。原因無他，一來工作內容枯燥乏味，年輕一代大多缺乏耐性；二來收入微薄，今時今日難以靠此維生。相較於往昔，現在難以再有學徒入行了。

雖然裁縫事業一路困難重重，但文師傅仍舊為其貢獻一生，只因喜歡。因為熱愛，他不僅學習如何製作一套長衫，還學習了設計的相關知識，知曉如何繪畫時裝設計圖，為客人設計適合稱心的長衫。他認為不能因為自己是做中式服裝的，就只吸收中裝相關的知識，反而要多參考歐洲的時裝，取其之長，補己之短。最重要的是多與客人溝通，向對方解釋何為傳統，何為新潮，再聆聽對方所需，將各方知識、技藝與要求匯聚成讓客人滿意的成品。

文師傅深信「無論中、西式服裝，萬變不離其宗」，而研究如何將兩者混搭成賞心悅目的裙子，正是其工作的樂趣所在。佇立功夫枱前數十個寒暑，縱然枯燥乏味又辛苦，但每當他看見客人穿上美麗服飾而展露歡顏時，他亦隨之會心微笑，感到了莫大的鼓舞和褒獎。

## 裙褂的傳承核心 —— 繡莊

香港裙褂的製作過程甚為獨特，一般劃分為數個工序，以繡莊為核心，交派予中港兩地的師傅分工合作。香港現存的繡莊大多開業於 1950 至 1960 年代，部分原設立於廣東一帶，後遷至香港。另有部分繡莊的創辦者曾於繡莊店內打工學習，儲下一筆資金後另起爐灶。

部分繡莊經營者會自行設計裙褂上的刺繡式樣，設計的稿件通常不會頻繁更替，多是長期沿用。同時，他們亦負責採購刺繡所需的材料，如金銀線等，送往內地的刺繡師傅製作。刺繡完的衣片運送回港後，繡莊需安排縫合工序。部分繡莊的經營者會親自操刀，並將這門技藝傳授給子女；另一部分會交由專職縫合裙褂的裁縫師傅，惟該類師傅人數極少，據稱亦可能是家族內相授。另有一些會交給中裝裁縫，他們既接受客人登門訂造長衫等中裝，也接受繡莊的委託，縫合裙褂。[7] 傳承技藝的方式於長衫裁縫師傅無異。現時兩類裁縫師傅的數量都逐漸減少，繡莊便着手招攬曾有時裝生產經驗的人士，再由原店內駐場的裁縫傳授技藝，希望能將縫合裙褂的技藝繼續傳承下去。

........................................................

7　　口述歷史訪談，劉安慶先生，2022 年 1 月 17 日；口述歷史訪談，楊福先生，2022 年 7 月 18 日。

香港非物質文化遺產系列：香港中式長衫和裙褂製作技藝

## 裙掛技藝傳承的故事

### 德華繡莊[8]

德華繡莊於 1958 年開業，原本以打棉胎為主業，當時店名為「德華棉胎」。1972 年，棉胎大部分已改由內地進口，故店舖放棄了打棉胎的業務，將重心轉移至製作裙掛等繡莊的業務上。

現任店舖東主林小燕女士是第二代經營者。論起裙掛歷史，她指 1950 年代香港已有不少人穿着裙掛。她母親於 1960 年代結婚時，身穿一套繡有龍鳳的黑掛紅裙，但後期這一款式的裙掛則變作「奶奶掛」。現在人們更覺得黑掛常作壽衣之用，故十分忌諱黑色，認為不應出現於結婚儀式之中，於是甚至連「奶奶掛」都棄用黑色。除了顏色的轉變之外，她也道出其他繡莊的裙掛款式多年來亦有很大的變化，譬如有用機械繡製的花掛，其他還有孔雀掛、鳳凰掛等等。德華繡莊則一直堅持製作傳統裙掛，即有龍有鳳的裙掛。此外，在其他繡莊順應市場需求，改變裙掛剪裁時，德華繡莊仍堅持製作闊袍大袖的裙掛，拒絕作收腰修身的轉變。

在林女士眼中，傳統裙掛的剪裁縫合技術正在沒落。過去，裙掛的掛片於內地完成刺繡工序後，會運至香港。繡莊收到掛片後，再找裁縫師傅剪裁及縫合。由於每位裁縫師傅的手工都不一樣，所以德華繡莊一般會固定找一位師傅來負責剪裁及縫合。當

8　口述歷史訪談，林小燕女士，2021 年 3 月 31 日。本小節內容主要源自相同訪問，不另外標註。

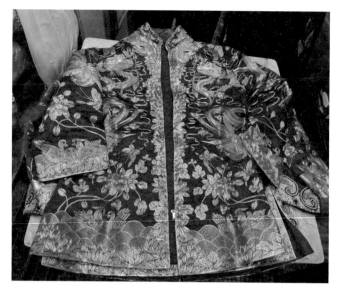

繡莊內供租賃的金銀線褂，沿用傳統的闊袍大袖款式，沒有加上胸褶及收腰處理

德華繡莊外觀

1990 年代的繡花嘉賓題名布

時與德華繡莊長期合作的梁師傅，在接到電話通知後，會親自或
囑兒子前去取裙片；一般約一星期到十日時間便可製成。可惜梁
師傅早於二十多年前已退休，不少裁縫師傅亦因為薪金微薄而相
繼轉行。現時在香港懂得剪裁和縫合裙褂的人已絕無僅有，這一
工序也有逐漸移到內地的趨勢。在裙褂製作上，香港則僅作為一
個銷售租賃的窗口。

除了製作技藝漸趨沒落外，林女士更感慨繡莊已然是一個夕
陽行業。繡莊租賃裙褂並非想像中輕易，需要積存大量存貨，各
類款式和花色都要備齊，少說都要投入五六百萬元成本，金額相
當驚人。惟店舖的名氣比不上行內的龍頭繡莊，使得回報沒有一
定保障。另外，傳統繡莊的店面大多不如現代婚紗攝影店光鮮亮
麗，因售賣多種貨物，紛亂堆陳，往往令客人卻步。雖然傳統繡
莊還有售賣神功繡品的業務，可作幫補生意，但各廟宇有諸多宗
教規條需要遵守，稍有犯錯，很容易與人發生口角爭執。2019 年
新型冠狀病毒疫情爆發，許多宗教活動，包括各種神誕都被迫暫
停，神功繡品、七姐的鳳儀銷量也隨之大跌，使得經營情況雪上
加霜。

1970 年代，「德華棉胎」因應時代變遷，結束了打棉胎的生
意；如今，「德華繡莊」彷彿又一次站在命運的十字路口，並於
2021 年因舊區重建，從屹立數十載的皇后大道西老店遷至荷里活
道現址。面對潮流改變帶來的諸多挑戰，德華思考着租賃裙褂業
務，乃至於整家傳統繡莊的前路。

第三章 傳承故事

151

### 冠南華 [9]

冠南華是香港現存的繡莊之中最早開業經營的商號之一。1946 年，冠南華於廣州開業，以一半店舖一半地攤的形式，售賣雜貨，如床具、嫁娶用品；當時已有售賣裙褂，不過店舖整體規模較小。1949 年後，因內地逐步限制私人商業活動，更通過了推動私人企業國有化的調理，促成公私合營，使得店舖利潤減少。有見於此，第二代東主最終於 1964 年遷址到香港，在灣仔駱克道設立第一間冠南華。

冠南華來港開業不久，就積極參與工展會、香港節等各種活動，大力宣傳自家品牌。例如在 1966 年的工展會上，冠南華展出華美的新娘裙褂、床具等均大受歡迎，更獲得當時港督戴麟趾爵士的讚譽；[10] 而冠南華的代表萬明佩身穿新娘裙褂，最終摘得工展會小姐的桂冠。[11] 冠南華又數度在工展會上舉行「冠南華之夜」，表演中國結婚禮儀儀式，展示中式裙褂等。[12] 此外，冠南華也不時贊助或參與香港節的多項活動，如 1971 年香港節聯青之夜中結婚大典民歌古典舞表演；[13] 代表冠南華的雷夢娜更以一襲

---

9　口述歷史訪談，林泳儀女士，2021 年 4 月 8 日。本小節內容主要源自相同訪問，不另外標註。

10　〈冠南華　美絲龍被　輕柔適體〉，《工商晚報》，1966 年 12 月 24 日。

11　〈工姐競選奇兵突出　萬明佩巧奪冠軍　蘇麗萍八百餘票見負屈居次席〉，《工商晚報》，1966 年 1 月 9 日。

12　〈工展會今晚再舉行「冠南華之夜」　表演中國結婚禮儀儀式〉，《工商晚報》，1968 年 12 月 27 日。

13　〈香港節聯青之夜演　結婚大典民歌古典舞　冠南華麗的電視贊助〉，《華僑日報》，1971 年 11 月 30 日。

店內的木製金漆招牌

繡莊店內裝潢

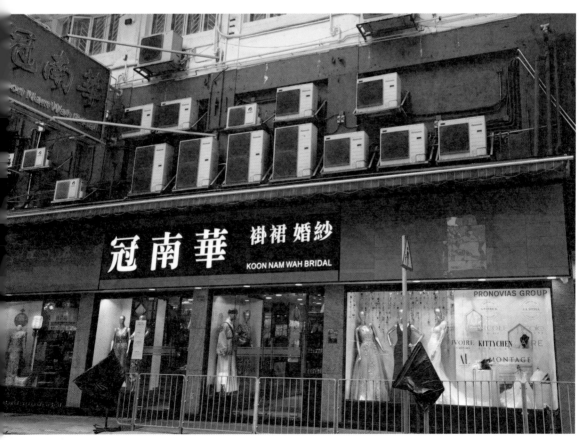

冠南華九龍店外觀

繡莊店內裝潢

金線龍鳳裙褂博得眾人青睞，一舉奪得香港節小姐的冠軍。[14] 經過這一系列的展會與贊助活動，冠南華不僅打響了知名度，更帶動了婚嫁穿裙褂的潮流。

　　現任店主林泳儀女士是冠南華第三代負責人，於 1995 年裙褂正逢逆市時，迎難而上，接手冠南華。她不忘過去冠南華各經銷手法，努力地採取多種宣傳方法，精心打造冠南華的品牌。今時冠南華幾乎是香港各大型婚紗展的必然參展商。此外，林女士為順應顧客要求，加入西式婚紗，開展一條龍服務，讓客戶不用大費周章往來婚紗店與繡莊揀選婚紗和裙褂。踏入千禧年，裙褂在香港有復甦的跡象。由 2013 年起，愈來愈多婚紗攝影店開張，多設有租賃裙褂的業務。冠南華靠着良好的商譽，在此中站穩腳跟。

　　除了在香港受到重新注視外，裙褂也在內地流行起來。2008

14 〈冠南華雙喜臨門　禮服小姐獲冠軍　油蔴地分行開幕〉，《工商晚報》，1973 年 12 月 8 日。

年，冠南華收到來自天津的客人的訂單，林女士乘坐火車將裙褂帶回內地，心中甚是滿足 —— 回望冠南華的歷史，見證了裙褂與繡莊如何在內地銷聲匿跡，後遷至香港這片土地，讓傳統得以延續，近年重回故土，在內地再次發揚光大。

雖然穿裙褂的風氣日盛，且形勢持續向好，惟新一代入行者甚少，尤其是裙褂重中之重的刺繡工藝正面臨後繼無人的困境，成為裙褂未來進一步發展的隱憂。冠南華過去曾在香港僱用刺繡女工，但只屬輔助性質，主要還是依靠蘇州及廣州等地的師傅完成刺繡工序，香港則主力負責後期的剪裁和縫合工序。林女士提及學習刺繡技藝的門檻很高，必須仰賴老師傅教導，但行業賺錢有限，導致新一批學徒的學習情況不穩定：在整體經濟向好時，學徒會紛紛轉行；相反當經濟轉差時就回來重操故業，故手工不如老師傅。

隨着近年香港與內地掀起裙褂熱潮，冠南華憑藉良好的商譽，以及順應顧客要求開設的婚紗、裙褂「一條龍」服務，頗得消費者青睞。但另一方面，行業因長久未能吸引年輕一代入行，現時在傳承裙褂製作技藝上已出現難以補救的斷層。這是整個業界必須共同面對，思考對策的大難題。

### 協義興繡莊 [15]
九龍上海街及香港島西環、上環一帶是傳統繡莊的集中地，

---

15　口述歷史訪談，林美倩女士，2021 年 6 月 9 日。本小節內容主要源自相同訪問，不另外標註。

協義興繡莊外觀

協義興繡莊卻坐落於石硤尾，於 1967 年開業，至今已營業逾半個世紀。與其他繡莊相比，協義興繡莊有一門獨家業務 —— 製造結婚襟花。據了解，在未有內地襟花送港之前，協義興繡莊是香港唯一一家批發結婚襟花的繡莊，其他繡莊都仰賴它供貨。因此，協義興與許多繡莊都有聯繫，除了上海街、西環、上環的店家，其他區如荃灣及元朗等地零星分佈的繡莊，他們亦有生意上的合作。正因如此，他們一路走來，見證了香港繡莊行業的興衰起落。

2003 年，協義興結束了運作近 40 年的裙褂租售業務，並將經營重點放在售賣床具上。儘管感到萬般無奈與遺憾，但面對當時行業的生存環境，協義興不得不作出轉型的抉擇。協義興的店主林美倩女士道出了經營上的種種困難。

首先，林女士認為保養打理裙褂的過程甚費心力。每一位客人來租用褂時，店員都需要重新更換衣領的內襯及裙角的襯布。儘管盡力保護，很多時候褂的袖子，尤其是手肘位置的布料非常容易起褶皺，繡製的金銀線亦很容易鬆脫。若弄髒了布料，也不能整件送去洗滌，只能用酒精輕輕地擦拭，但清潔多次後會產生白色毛絮。

繡莊內擺設，從中可見現時繡莊側重於經營涼蓆、棉胎等床具

　　其次，婚禮上不少傳統習俗都會損耗裙褂。例如許多新人習慣在婚服上別結婚襟花，但若直接將別針扣在裙褂上，經多次使用後，裙褂上就會出現多個針眼。此外，婚宴上多設有「玩新娘」這一環節 ── 有些新娘穿着裙褂去敬酒時，被赴宴的親朋惡作劇，淋了一身茶酒。惟裙褂金銀線接觸水會產生氧化鏽蝕，難以修復。

　　再者，婚紗一條龍服務搶去不少生意。協義興繡莊曾有不少「回頭客」── 有一些新娘的母親曾在協義興租用裙褂，當女兒結婚時會帶她重返繡莊租褂，寓意傳承福氣，自然是一件美事。但近年，部分年輕的新娘多不會光顧繡莊，她們不但嚮往新潮的西式婚紗，而且更屬意婚紗店所提供的一條龍套餐服務，不僅價格相宜，還能一次性租賃婚紗、裙褂、伴娘的服飾，省卻不少煩惱。

　　現時店內雖仍有裙褂的存貨，多年來陸陸續續也會出售予相熟客人，卻不捨得多銷；偶爾好友詢問，亦會借出一兩套。協義興的故事大抵是冰山一角。在 1990 年代末至 2000 年代初裙褂最低潮的時期裏，有許多繡莊紛紛作出同樣的抉擇，致使當時裙褂租售生意墮進了惡性循環，每況愈下。

### 京華褂裙 [16]

京華褂裙雖不以「繡莊」為名，卻是貨真價實的繡莊，由床上用品、婚嫁用品以至神功用品等各類繡莊販賣的商品都包羅其中。京華褂裙開業於 1971 年，第一間店舖位於上海街，其後搬遷數次，至今一直在區內屹立超過半個世紀。

黃穗明女士是京華褂裙第二任東主，她憶起 1970 至 1980 年代是繡莊的黃金年代，整條上海街，粗略計算有約五十間繡莊，相隔不遠處就有一家繡莊，可説是真正的「總有一間在左近」。

京華褂裙前後共歷四次搬遷。開業之初，店址位於上海街 162 號，共經營了三十多年，但因租約問題，不得不另覓新舖址，搬至上海街 156 號。自此，搬店開始變得頻繁起來，不久又輾轉遷至上海街 194 號；及至 2017 年，搬到現址吳松街 25 至 27C 號。租約問題是遷店的主因；每每租約屆滿前半年才收到通知不獲租約。儘管對生意感到格外擔憂，但憑藉家人上下一心，四出物色新店面，傾談新的店舖租約，問題每次都能迎刃而解。雖然多次搬店，但是新店位置相距也不算太遠。黃女士指出，昔日繡莊最集中的地域在上海街靠近旺角一帶，即豉油街至山東街的分段。然而隨着城市變遷，該部分已變得面目全非，不宜作裙褂生意。

屢次搬店帶來的其中一個隱憂就是，舊客人不知新店位置，

---

16　口述歷史訪談，黃穗明女士，2021 年 6 月 25 日。本小節內容主要源自相同訪問，不另外標註。

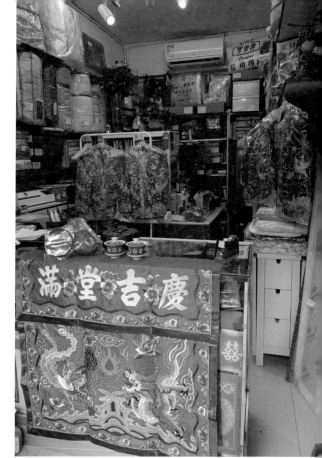

京華裙褂外觀　　　　繡莊內不僅提供租賃裙褂服務，亦有各式婚禮用
品、床具，以及神功用品出售

誤以為結業，而改選別家。京華裙褂於是在時下年輕人常用的網
絡社交平台，開設專頁分享店內商品，以達宣傳之效。透過網絡
社交平台的即時性聯繫，京華裙褂不但可以發放最新的資訊，而
且一旦有客戶提出諮詢事宜，他們可以第一時間回覆，避免錯過
與客戶接洽的機會。

　　面對未來，京華裙褂也在迎合市場新需求與傳統之間不斷摸
索。黃女士娓娓道來種種穿裙褂的傳統，如褂與裙的刺繡密度應
一致，不能「頭重腳輕」或「頭輕腳重」；裙兩側所繡的相朝龍
鳳，頭部應該是向前而非向後。不過現實是傳統歸傳統，不能強
求客人跟從，唯有新娘自己覺得穿得好看，就謂之合適。黃女士
一方面認為中式婚禮中總會有裙褂的出現，另一方面卻指出固有
的傳統穿着方式和款式不一定能流傳下去。

　　黃女士當初接手京華裙褂純粹是出於個人對繡莊的興趣，
上一輩並沒有施加傳承家族生意的壓力。當下一代志不在此的時
候，她也不會強求。京華裙褂的延續以至傳統裙褂與繡莊的未來
都掌握在下一代的手裏。

永隆繡莊開業於 1970 年代。現任店舖東主吳蘭花女士，是
於 2008 年從公婆手裏接手經營。與大多在上海街起家的繡莊一
樣，他們都曾因租約問題數度遷店。店舖現位於上海街 415 號，
也不過是在 2019 年才剛剛搬入。

每一間開設於上海街的繡莊，都忍不住懷緬昔日的輝煌
年代。吳女士雖嘆息自己入行太晚，但她經常從店舖的前伙
計 —— 棠叔叔口中聽到不少關於上個世紀上海街繡莊的事蹟。
其時，上海街繡莊雲集，價格競爭格外激烈。一個客人走入店
門，如果他還了口價，店家躊躇到底要不要做這樁生意，隔壁繡
莊就會虎視眈眈，伺機搶走客戶。為免客人被搶走，店家對客人
的讓價基本上都忙不迭地點頭成交。儘管價格競爭激烈，但老店
員認為過去做生意反而更容易，因為上海街聚集了大量繡莊，因
此一提到租裙褂，大多數人自然會想到這條街。隨着婚紗晚裝店
涉獵裙褂租賃服務，不僅搶走了繡莊生意，更因婚紗晚裝店分散
於不同地域，破壞了以往的聚眾效應，使得上海街繡莊的生意大
不如從前。

說起以前裙褂的製作，原來香港以前也有人從事裙褂的刺繡
工作。吳女士自棠叔叔口中得知，他曾帶着一群女工繡製裙褂；
該批裙褂均用以供應本地市場。不過隨着內地開放，由於內地的
薪金和房租廉宜，繡莊基本上都會選擇從國內訂貨，香港裙褂製

---

17　口述歷史訪談，吳蘭花女士，2021 年 3 月 18 日。本小節內容主要源自相同
　　訪問，不另外標註。

永隆繡莊外觀　　　　　繡莊用鐵盒收納裙褂，再疊放於貨架上。此舉可令
　　　　　　　　　　　貯藏環境乾爽，避免裙褂上的金銀線被鏽蝕

作因而消失，不少原來從事刺繡的女工亦選擇轉行，比如到茶樓賣點心。雖然刺繡這一工序已在香港絕跡，但坊間尚有部分從事裙褂剪裁縫合的師傅。吳女士指，過去大多數繡莊都是統一尋找專門師傅來處理剪裁縫合的工序。隨着繡莊行業生意持續低迷，不少裁縫師傅能接的生意從原來每月的數十件大跌至十件，甚至更少，收入因而大幅減少。外人或以為裁縫師傅會就此轉行，然而許多裁縫師傅由於僅專精這一門手藝，因此苦無轉行門路。加上他們的親友均在香港，因而亦不捨得離港到內地發展。許多裁縫要麼是一直工作至視力退化，不得不退休養老，要麼只能無盡地等待着不知何時才會上門的生意。

　　從裁縫師傅的困境，不難窺見繡莊的苦況。吳女士坦言，傳統的裙褂做好了，卻租售不出，現時只能通過兼賣其他貨物幫補收入，不敢求賺，只期望不要虧損太多。在這慘淡經營的情況

下，自然不可能吸引新人入行。且不論前景是否明朗等因素，在繡莊沒有餘錢聘請新的員工，老店員又大多不會隨便離職的情況下，新人根本入行無門。

永隆繡莊一直以來都固守傳統，經營模式也相對保守，對順應潮流而變抱持謹慎的態度。現時有許多繡莊會參加婚紗展宣傳自己的品牌。永隆繡莊以往也曾與一些婚紗店聯營，一同參加過婚紗展，但她隨即意識到，參加這類展覽所需的人力物力都較多，除非本身店舖已有一定知名度，人們便會因品牌效應，前來光顧，店內無需放上多少款式供人挑選。但相對不知名的店舖，則只能以款式眾多作為招徠，甚至需要搬上半間店的存貨去參展。通常婚紗展人流較多的日子，是週末或節假日，恰好與繡莊本店內客流量最多的日子相撞。計及攤位租金等開支後，參展不但難以賺取利潤，甚至還有虧本的風險。

近年，香港裙褂製作技藝入選非物質文化遺產代表作名錄，吳女士認為這不僅是對裙褂文化價值的認可，同時也是對行業不同的持分者，如刺繡工人、裁縫師傅、繡莊的嘉許。然而，這份認可與嘉許能否帶動行業生意的整體上升，最終還是取決於大眾對裙褂的實際需求。

### 鴻運繡莊 [18]
鴻運繡莊開業於 1975 年，第一間店舖位於元朗，遠離繡莊

........................................................

18　口述歷史訪談，黃國興先生，2021 年 6 月 30 日。本小節內容主要源自相同訪問，不另外標註。

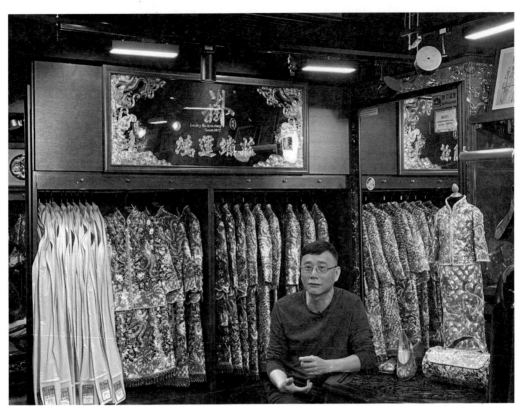

鴻運繡莊第二代東主黃國興師傅

的集中地。第二任東主黃國興先生解釋道,其父親作為第一任東主基於營運資金的考量,選擇在偏離市區的元朗起家,因當地房地產價格較便宜,故購置了一個前舖後居的單位,一直沿用至今。

開店初期,尚是少年的黃先生不僅要上學,還要時常到店內幫忙。在鼎盛時期,每日都有不少客人在店外輪候租裙褂。好景不常,自 1995 年開始,裙褂生意每況愈下。新娘結婚十之八九也不再穿裙褂,剩下一、兩名穿裙褂的新娘亦往往是在不情願之下,硬着頭皮迎合長輩要求前往租褂的。那時許多繡莊紛紛選擇轉型,放棄租售裙褂的業務。由於鴻運繡莊在內地設有工廠,不忍結束裙褂生意,遂於逆境中求變。有見婚紗大行其道,因此打算引入婚紗晚裝租售服務,以維持經營。但店名「鴻運繡莊」卻未能跟上業務性質的轉變,不時讓找婚紗租賃的客人為之卻步。為免錯失生意,店舖於 1997 年前後改名為「鴻運婚紗繡莊」,好讓客人明確知曉店舖既提供婚紗禮服,又提供裙褂租賃。2000 年起,隨着裙褂潮流漸見復甦,店舖的經營也有幾分起色,鴻運決定結束婚紗租賃服務,再度集中於經營裙褂業務;店名也重新換

1970 年代的鴻運繡莊，除了經營裙褂租賃業務，亦售賣各式床具（由鴻運繡莊提供）

黃國興先生父親於 1975 年在元朗教育路創立鴻運繡莊，繡莊以前舖後居的形式經營，店門口設有大櫥窗展示裙褂（由鴻運繡莊提供）

回了「鴻運繡莊」。黃先生笑言，單單從店名的更迭，亦足以反映了繡莊和裙褂兩者的興與衰。

　　事實上，鴻運繡莊的業務範圍較香港很多同業都要龐大。除了早年在深圳龍崗處設有一家刺繡工廠，專門繡製珠片褂外，其後更承繼了廣州的中華戲服廠，以及開設了第二間刺繡工廠。廣州的中華戲服廠曾為香港繡莊的褂片主要供應商之一，但不幸於 2010 年結業清盤。黃先生與中華戲服廠的廠長十分稔熟，得知消息後第一時間趕往該工廠，不但購入了廠內所剩的裙褂褂片、裙褂及神功用品的紙樣，而且聘請了廠內合適的工人，於中華戲服

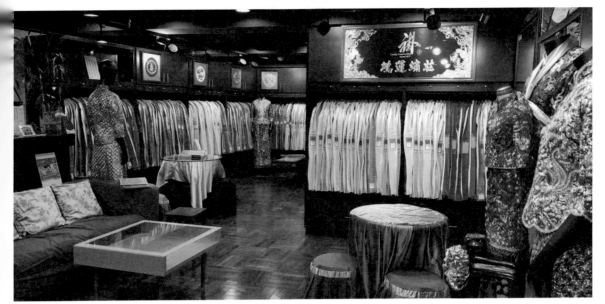

鴻運繡莊尖沙咀店店內裝潢（由鴻運繡莊提供）

廠原廠址的樓上開了一間新廠。得益於此，昔日中華戲服廠內老師傅們的傳統設計，無論是裙褂抑或神功用品，都能夠得以保留與傳承，而倖免於淪為一疊廢紙。

鴻運繡莊一方面致力承繼傳統，一方面又深諳如不迎合市場作出創新，必然會被淘汰的道理。最終他們得出結論：不應讓傳統技藝束之高閣，成為古董，而要讓它走入不同時代中人們的日常生活裏。以盤金技術為例，黃先生指幾年前店內曾一度籌辦一個盤金刺繡興趣班，希望教授大眾基本的盤金刺繡技巧，做一些簡單的小飾品，讓大眾認識這種在製作裙褂時主要用到的刺繡技術。只有更多人了解這種技術的內蘊，才會有更多人去使用與之相關的物品，從而帶動整個產業向前發展。

鴻運繡莊曾經出品過一系列繡有 Hello Kitty 等時下流行圖樣的裙褂，同業稱之為「潮褂」，多感到不倫不類，有違傳統。事實上，黃先生推出「潮褂」源於他個人對傳統抱持的見解和執着。該類裙褂在繡有流行圖樣的同時，仍盡可能地繡上龍鳳，以力求保留龍鳳裙褂的傳統。而選擇繡上流行圖樣是為了讓人們知道，裙褂並非高高在上、不可企及的藝術品，而是能夠隨着時代改變，切合個人喜好的日用品。隨着愈來愈多人開始關注裙褂，鴻運繡莊不停留於單純地以租售一件漂亮的裙褂為目標，而是肩負起弘揚裙褂背後的工藝和文化的責任。

四十餘年的經營，生意起起伏伏，讓鴻運繡莊在傳統與創新之中摸索到自己的標尺。展望將來，黃先生對裙褂仍舊充滿信心，並期望：「全世界的外國人都來這裏穿我們的香港裙褂。」

## 3.3　小結：傳承的危與機

每位長衫師傅、每間繡莊，就像一本活的歷史書，記載了中式長衫及裙褂的興衰及製作技藝傳承的方式。從這些傳承故事之中，可見香港中式長衫及裙褂製作技藝這項非物質文化遺產是如何代代相傳至今，同時又能一窺這項技藝中所牽涉的各個群體，如自 1950 年代以來移居香港的上海裁縫、廣東裁縫以及繡莊這個小眾行業，如何努力適應着不斷變化的時尚潮流，不斷地檢視着傳統製作技藝，繼而再創造。在傳承的過程中，不僅有助於增加香港的文化多樣性，也彰顯了這些群體的創造力，並讓他們對自身群體產生了認同感，甚至是自豪感。

綜合而言，傳承長衫製作技藝面對的困難是師徒制度已難以在現今社會留存。其消亡的原因有二：一是日益完善的勞工條例，讓裁縫師傅難以負擔聘請學徒的薪金，也不能再要求學徒通宵達旦製衣，磨礪技藝；二是承載着師徒制度的主體 —— 裁縫店已在城市中消失。中裝裁縫店消失，主要是因為成衣盛行，製作長衫的人數減少。雖然長衫成為奢侈品，但總訂單數額減少，再加上商舖的租金騰飛，令很多裁縫店入不敷支，被迫結業。由此可見，傳統的師徒制度已難以在現今香港運行，要傳承長衫製作技藝，可謂面對重重挑戰。

另一邊廂，傳承裙褂製作技藝面對的問題是，作為核心主

導裙褂的生產及租售的繡莊正不斷消失。不少繡莊的負責人都指出前景不明朗，主要是因為租金騰飛，或租約不獲延續而被迫面臨結業。此外，近年來的新娘推崇西式婚紗，坊間興起提供一條龍服務的婚紗攝影公司，除了提供婚紗之外，亦包含裙褂一併租賃，價格相宜且方便歸還，使得較多人傾向於往婚紗攝影公司租婚服，繡莊租賃裙褂的生意亦因而大跌。有見前景如此不明朗，尚在營運的繡莊也多沒有餘力再聘請新人、培訓新人，不利於傳承裙褂的製作技藝。

除了繡莊消失這一阻礙，部分繡莊老闆亦指出現時面臨人才青黃不接的問題。由於在裙褂的製作過程中，無論是刺繡的部分，抑或是縫合的部分，都需要經過長時間的練習才能掌握，但裙褂製作的人員工資並不特別高，對年輕人吸引力不大。許多人在經濟向好的時候立刻轉行，難以留下人才。

乍眼一看，中式長衫及裙褂製作技藝的傳承似有重重難以逾越的困難，但也不應過於悲觀。現在，不同的裁縫師傅、繡莊正與各方合作，一改舊日老道，尋找新的傳承方法，亦有更多年輕人將自己的巧思加入這三款服裝的設計、銷售方法當中，讓中式長衫及裙褂能在新時代裏繼續為人所熟知、喜愛及重視。

# 第四章

## 從傳承到創新

香港中式長衫及裙褂製作技藝之所以面臨失傳，背後不僅是過去的傳承方式逐漸不適應現代社會，也是因為現代人更推崇時裝成衣及西式婚紗，而中式長衫及裙褂被打上「老土」、「過時」的標籤。為了讓製作技藝「活」下去，必須將長衫及裙褂重新普及化，甚至是年輕化，而不是束之高閣，放入博物館中，隔着玻璃讓人瞻仰。因此，長衫和裙褂，以及其製作技藝、銷售模式不能墨守成規，而是需要回應社會的變化，作出適當的改變。然而，如何創新？哪些傳統又必須保留？兩者之間應當如何平衡？無數裁縫師傅、服裝設計師、繡莊、婚紗攝影公司及其他社會各界，都有自己的答案。

## 4.1 傳統與創新

### 新工具與新物料

現代社會不少人拒絕傳統長衫的原因有二，一是不習慣穿又緊又高的立領，二是傳統長衫非常注重合身，所以不得不量身訂製，現時訂製一套長衫手工費用昂貴，自然讓大眾卻步。因應這兩個問題，新晉的服裝設計師改良了傳統長衫的工具及用料，使其相對更適宜現代人穿着。

比如設計師林春菊女士指出，過去師傅在製作立領的時候多會使用尼龍朴，雖然會特別立挺，但穿上會使人不舒服，感覺一直在刮蹭脖子，因此她會選用新型燙朴作為代替。燙朴的質地柔軟，不會令人感到不適，同時種類繁多，設計師通常在選擇完長衫的面料之後，搭配不同種類的朴熨燙，以既立挺又相對舒適

的朴為宜。[1] 該類朴帶同樣也適用於製作牽條上。傳統師傅會在布條上塗滿自製的漿糊，貼於衣片上，再以縫紉機縫紉，以鞏固兩側。但是對於現代人而言，漿糊乾後一塊塊的痕跡，很容易誤以為是瑕疵，不美觀，故使用燙朴代替。因此，為了適應現代人的審美觀，一些新晉設計師摒棄部分傳統的工具和物料，以新型物料代替。[2]

另外也有不少時裝設計師指出，每個人的身材不同，製作成衣長衫時，自然有不少人的身材不適用於預設的標準大小碼之中，訂做長衫雖然可以達到完全適體的效果，但對於初次接觸長衫的市民來説，成本實在太高。因此一些時裝設計師會使用彈性布料去製作長衫，使不同身材的女性都可以以一個相對較廉宜的價格穿上心儀的長衫。[3]

除了彈性布料之外，設計師亦大量使用各類嶄新的布料，如針織布、牛仔布等來製作長衫，使之更具時尚感。其中，採用牛仔布不單是出於時尚的考量，也是期望通過回收再利用牛仔布製作長衫，從而減少浪費，響應現代社會對環保的訴求。[4] 同時他們大多會避免使用傳統滿佈刺繡、圖案為龍或鳳等布料，認為這種刺繡紋飾不夠年青化及平民化，或會使當代人敬而遠之。[5]

1　　口述歷史訪談，林春菊女士，2022 年 7 月 27 日。

2　　同上。

3　　口述歷史訪談，翁婷婷女士，2022 年 7 月 18 日；口述歷史訪談，廖穎恆女士，2022 年 8 月 10 日。

4　　口述歷史訪談，林春菊女士，2022 年 7 月 27 日。

5　　林春菊：《別出心裁》，香港：萬里機構，2016 年，頁 158-159。

使用牛仔布製作的女裝長衫
（由新裝如初提供）

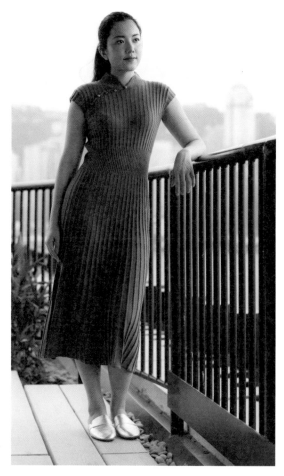

使用針織布製作的女裝長衫
（由 Qipology 提供）

加入水晶圍邊的裙褂（由鴻運繡莊提供）

　　裙褂方面，雖然工具無太大變遷，但為了使裙褂外形更美觀，更吸引人注意，繡莊也在積極考慮用更豐富的物料來製作裙褂。比如鴻運繡莊便與施華洛世奇合作，在各款裙褂上加入施華洛世奇水晶圍邊，使得裙褂更閃耀生輝。該設計於 2015 年獲頒《外觀設計註冊證明書》，以肯定其創新設計的努力。[6]

## 時尚的設計元素

　　在長衫及裙褂式微的時代，每當人們提及這類服裝，總是會打上「老土」、「過時」的標籤。除了通過改變使用的物料，提升適體度之外，長衫師傅、繡莊與服裝設計師仍在不斷吸納西方時

6　口述歷史訪談，黃國興先生，2021 年 6 月 30 日；〈水晶褂〉，鴻運繡莊網站2023 年 5 月 31 日，http://lucky688.com/dresses/dresses_00.html。

裝的設計，以及參考現代人的審美觀，並將之加以發揮及利用。
不僅如此，設計師更會將一些長衫或裙褂的元素挪用至設計時裝
或晚裝，兩相結合，不僅產生獨特的韻味，更為長衫及裙褂注入
新時尚活力。

　　傳統的長衫一般是貼身、立領較高、裙腳較窄。由於成衣當
道，人們普遍習慣了穿低領或無領的衣服，儘管可以通過改變製
作領子的物料來提升適體度，但仍有不少年輕的設計師會在領子
上下功夫，諸如提供有不同高度領子的長衫，或改變量度尺寸的
位置。傳統長衫師傅或會量度脖頸中部的位置做領圍，年輕一輩
則會考慮量度脖頸偏下的尺寸，這樣一來，雖立領高度不變，但
會較傳統樣式寬鬆，更適合現代人穿衣的習慣。[7]

　　近年，師傅或設計師也嘗試將西式晚禮服的特色加入長衫之
中。封有才師傅曾做過將裙腳改為魚尾的長衫，甚至還有大拖尾
等款式，很是新穎；他指哪怕臨到老來，仍然要不斷學習新鮮事
物，以應對時代的轉變。[8] 年輕設計師廖穎恆女士亦指，自己設
計的長衫中會加入 A 字裙、露背等西式時裝元素。[9]

　　除了吸納西式款式，創造新款的長衫顛覆人們對傳統長衫一
成不變的想像之外，時裝設計師也着迷於種種長衫的中式元素，

7　口述歷史訪談，翁婷婷女士，2022 年 7 月 18 日；口述歷史訪談，林春菊女
　　士，2022 年 7 月 27 日。
8　口述歷史訪談，封有才先生，2022 年 1 月 14 日。
9　口述歷史訪談，廖穎恆女士，2022 年 8 月 10 日。

加入了 A 字裙等設計元素的長衫
（由 Qipology 提供）

將其納入時裝設計之中。例如有設計師會設計有長衫立領款的淨色上衣；[10] 亦有設計師鍾情於長衫的一字布紐扣及開衩，將之應用至時裝設計上。[11]

裙褂方面，自 1990 年代裙褂的租售正走下坡，一些繡莊於是開始着手改良傳統裙褂。原本裙褂的設計寬袍大袖，講究遮蔽身體線條，自那時起，繡莊改用較為修身的剪裁，以顯露出腰部線條。為了應對不斷變換的市場，繡莊並沒有拘泥於傳統，仍在積極回應時尚潮流。但這並不意味着對傳統的全然捨棄，正正相反，裙褂主要的設計元素，以及傳統手工製作方式都一直被視為最珍貴之處。諸如裙褂上必須要繡有龍鳳，五福褂上一定要有五隻蝠鼠；金銀線褂至今仍然是刺繡師傅一針一線製成。為了讓傳統裙褂不被束之高閣，日漸腐朽，繡莊將新元素注入傳統裙褂之中。

除了革新傳統裙褂，繡莊也不止於此，製作裙褂所用的刺繡技藝也為他們所重視。廣繡、潮繡中的釘金銀線繡，在服裝上的

10　口述歷史訪談，翁婷婷女士，2022 年 7 月 18 日。
11　口述歷史訪談，廖穎恆女士，2022 年 8 月 10 日。

應用，大多局限於裙褂。近年鴻運繡莊正研究將釘金銀線繡的技術應用於晚禮服的設計上，期望這門刺繡技藝不僅僅只用於製作裙褂，而是能被應用在更加多元化的服飾產品上，走入人們的日常生活之中，方能更好代代傳承，不會式微消逝。[12]

雖然回應當下市場需要，積極加入時尚潮流，固然能夠獲得消費者青睞。不過如何在創新設計與保留傳統之間取得平衡，則值得不斷思考與討論，才不致墮入「戲服化」、「粗簡化」的泥沼之中。1980 至 1990 年代的內地已有前車之鑑，當時部分職業為達到宣傳和促銷目的，禮儀小姐、迎賓小姐以及娛樂場所和賓館餐廳等女性服務員都穿起了一種化纖仿真絲面料、開衩很高、造工粗糙的女裝長衫。這種新興的服飾嚴重損害了長衫在國人心中的形象，使得人們為了區別自己的身份，對女裝長衫敬而遠之，導致正值式微的女裝長衫愈發無人問津，遑論保育長衫文化或傳統技藝。[13]

香港「潮褂」的例子也可佐證，消費者並不會全盤接受所有的創新。近年，因應古裝電視劇盛行，發展出部分糅合裙褂及古裝電視劇劇服的「潮褂」。其形制變化多端，無法一一盡錄，除了仍維持上衣下裳的制式，其他方面都與傳統裙褂相去甚遠，另大多採用機械刺繡，多選用彩色線，營造出五彩繽紛的感覺。不過這類新式的「潮褂」卻遭到消費者冷落。有些婚紗攝影公司同

12  口述歷史訪談，黃國興先生，2021 年 6 月 30 日。

13  包銘新主編：《世界服飾博覽：中國旗袍》，上海：上海文化出版社，1998 年，頁 53，55。

時提供傳統裙褂和潮褂的租賃服務，其中絕大多數的客人仍偏向選擇傳統的裙褂，查詢潮褂的客人實屬少數。[14]

　　總括而言，在推動中式長衫及裙褂的技藝傳承時，難免需要因應市場環境作出調整和再創造，不能墨守成規，視一切違背傳統的改動為洪水猛獸。傳承人需在創新之前，對中式長衫及裙褂本身的文化內涵、傳統的製作技藝有充分的了解，方不致誤將精華當糟粕，既失去非遺本味，又無法獲得市場的支持。

## 4.2　經營模式的革新

　　過去人們如想訂製長衫或租賃裙褂，無非就是前往裁縫店及繡莊；爾後裁縫店消失，人們又轉往國貨公司，但連國貨公司亦開始消失，繡莊也面臨式微的情況下，必須思考新的經營模式。

　　現在不少市民會訂製、租賃長衫於婚宴或其他重要晚會上穿着。除了碩果尚存的數家傳統裁縫店外，亦有不少結合傳統中裝的文化價值與現代時尚的設計品牌湧現，如：源 Blanc de Chine、新裝如初及 Qipology 等。這些新興的設計品牌提供改良版的長衫，通常為成衣，使得現代人仍能保持出席重要場合穿着長衫的傳統。

　　而對於想要初次嘗試穿長衫的人士，有商店參考了日韓旅遊景點租借韓服及和服的經營形式，在香港開設租賃長衫服務，供

大眾以一個較為廉宜的價格，輕鬆體驗穿着長衫遊走於香港的大街小巷的滋味。這不但有助於挽回因為訂製手工費高昂而心生退意的公眾，而且更可破除從未穿過長衫的人對其的種種迷思。[15]

通過推出符合當代人審美觀的長衫，以及租賃長衫服務，都有助公眾對長衫的需求不至於萎縮，也可加深他們對此的認識，有利長衫製作技藝的傳承。

至於繡莊方面，由於 1990 年代婚紗攝影店的興起，不少繡莊提供的一條龍套餐服務都兼租賃裙褂，使得傳統繡莊的裙褂租賃生意大受打擊，相繼倒閉。為了適應市場變化，不少繡莊同樣調整了經營方式，與婚紗攝影店協商合作。一般而言，合作方式分為兩種，一種是賣出舊裙褂，另一種則是外判裙褂租賃服務。

每一次出租裙褂，都會有一定的折損。為了保證出租裙褂的質量，當折舊達到八成左右，繡莊就會將該套裙褂下架，不再予以出租。這些舊裙褂通常會被售賣至二線市場，如新加坡等地。另一個最常見的處理方法，就是轉售給本地的婚紗攝影店。[16]

本地的婚紗攝影店，除了直接購買繡莊的舊裙褂外，也常選擇與繡莊合作，將裙褂租賃的服務外判給繡莊。由於婚紗攝影店並不像繡莊，對裙褂的保養和護理都有所認識，更別提懂得基本釘金銀線繡知識，可以修補鬆脫的金銀線，因而導致店內的裙褂損耗極快。婚紗攝影店漸漸意識到，獨立提供裙褂租賃服務，是

15　口述歷史訪談，翁婷婷女士，2022 年 7 月 18 日。
16　口述歷史訪談，黃穗明女士，2021 年 6 月 25 日。

一件極不符合成本效益的事情，因此許多婚紗攝影店都選擇與繡莊合作，將裙褂租賃服務外判於它們。繡莊每月會預留指定數量及款式的裙褂給合作的攝影店，供其客人挑選。[17]

傳統繡莊並非一成不變，守舊頑固，相反，當中仍有部分積極與新興行業，如婚紗店、攝影店等合作，開拓新的經營方式，既可創造雙贏局面，又可讓裙褂文化及其製作技術能夠繼續流傳。

## 4.3 保育

社會各界可以通過創新的手段，讓長衫及裙褂的文化與製作技藝適應社會發展，繼續流傳；也可以將其塑造成懷舊的符號，讓公眾在消費的同時，引起他們的興趣與關注，繼而達至保護與教育的效果。

保護長衫及裙褂製作技藝，有賴體制內的正名與由政府牽頭的保護行動。2003 年，聯合國教育、科學及文化組織通過了《保護非物質文化遺產公約》，隨着《公約》生效，香港政府於 2009 年開展全港性非遺普查，並在 2014 年公佈「香港首份非物質文化遺產清單」。[18] 以該份清單為基礎，政府於 2017 年公佈了「香港非物質文化遺產代表作名錄」，為日後對非遺項目採取保護措

17　口述歷史訪談，黃國興先生，2021 年 6 月 30 日。

18　立法會民政事務委員會：〈香港非物質文化遺產代表作名錄草擬名單〉，立法會 CB(2)842/16-17(01) 號文件，2017 年 2 月 27 日。

施的緩急先後次序提供參考依據。[19] 香港中式長衫及裙褂製作技藝獲列入代表作名錄之中；[20] 而香港中式長衫製作技藝更於 2021年入選了中國第五批國家級非物質文化遺產代表性項目名錄，[21] 足見長衫及裙褂製作技藝的文化價值獲得了官方的認可。

近年來，政府積極推行針對長衫及裙褂製作技藝的保護工作，包括立檔、研究、保存、教育等。其中政府透過舉辦有關長衫和裙褂的展覽，成功引起公眾興趣，加深對該技藝的認識。例如 2010 年，香港歷史博物館曾舉辦專題展覽「歷久常新 —— 旗袍的變奏」，展出約 280 件女裝長衫，介紹其淵源、興衰及重塑。[22] 2014 年，該館又推出「百年時尚：香港長衫故事」展覽，不僅讓香港本地參觀者大開眼界，展覽更延伸至台灣、廣州等地，好評好潮。[23] 此外，該館於 2022 年舉辦「囍緣 —— 館藏婚嫁文物選粹」展覽，展出不同年代的裙褂，更有文物修復辦事處

19 〈香港非物質文化遺產——代表作名錄〉，非物質文化遺產辦事處網站，2023年 5 月 31 日，https://www.lcsd.gov.hk/CE/Museum/ICHO/zh_TW/web/icho/the_representative_list_of_hkich.html。

20 〈香港中式長衫和裙褂製作技藝〉，非物質文化遺產辦事處網站，2023年 5 月 31 日，https://www.lcsd.gov.hk/CE/Museum/ICHO/zh_TW/web/icho/representative_list_cheongsam_kwan_kwa.html。

21 〈國務院關於公佈第五批國家級非物質文化遺產代表性項目目錄的通知〉，中華人民共和國中央人民政府網站，2023 年 5 月 31 日，http://www.gov.cn/zhengce/content/2021-06/10/content_5616457.htm。

22 〈歷久常新 —— 旗袍的變奏 2010 年 6 月 23 日至 9 月 13 日〉，香港歷史博物館網站，2023 年 5 月 31 日，https://hk.history.museum/zh_TW/web/mh/exhibition/2010_past_04.html。

23 〈百年時尚 —— 香港長衫故事 2014 年 1 月 29 日至 3 月 3 日〉，香港歷史博物館網站，2023 年 5 月 31 日，https://hk.history.museum/zh_TW/web/mh/exhibition/2014_past_01.html；〈囍緣——館藏婚嫁文物選粹 2022 年 8 月 17日至 2023 年 2 月 6 日〉，香港歷史博物館網站，2023 年 5 月 31 日，https://hk.history.museum/zh_TW/web/mh/exhibition/2022_past_01.html。

的館長介紹裙褂刺繡的修復工作。[24]

　　除了由政府舉辦展覽，以及一系列配套的講座、技藝示範、工作坊及研究出版等活動，產生了帶頭作用外，坊間同樣有不少組織舉辦相關的教育推廣活動。例如香港高等教育科技學院從2018年起聯同資深長衫師傅、學者、文化保育機構推動香港中式長衫製作技藝傳承計劃，後於2021年舉辦「承芳續藝‧香港長衫展」，展出不同年代的女裝長衫。[25]另外，自2018年起，嶺南大學與香港藝術學院聯合主辦「賽馬會『傳‧創』非遺教育計劃」，特選的九項非遺工藝中包括了長衫，致力培養新一代傳承人的同時，亦邀請師傅與藝術家一同進入學園推行體驗式學習課程，讓學生親手製作長衫。

　　不少機構不止步於以展覽的形式教育公眾，更推出了面向大眾的長衫製作課程，例如女青活學中心、聯合裁剪專業中心等，邀請傳統裁縫師傅授課。[26]同時，長衫師傅亦與學校合作，到校

24 〈百年時尚 —— 香港長衫故事 2018 年 4 月 17 日至 11 月 11 日〉，香港歷史博物館網站，2023 年 5 月 31 日，https://hk.history.museum/zh_TW/web/mh/exhibition/outreach.html；〈香港博物館節 2022 ——文物修復辦事處節目活動花絮〉，文物修復辦事處網站，2023 年 5 月 31 日，https://www.lcsd.gov.hk/CE/Museum/Conservation/zh_TW/web/co/education_and_extension_programs_muse-fest-2022.html。

25 〈《承芳續藝‧香港長衫展》〉，香港高等教育科技學院網站，2023 年 5 月 31 日，https://www.thei.edu.hk/tc/faculties-and-department/design-and-environment/facilities/cheongsam-database/cheongsam-database-activities/exhibition。

26 〈長衫旗袍〉，女青活學中心網站，2023 年 5 月 31 日，https://clle.ywca.org.hk/Common/Reader/Channel/ShowPage.jsp?Cid=2120&Pid=101&Version=0&Charset=big5_hkscs&page=0&cat=2&cat=1&cat=65；〈中式服裝〉，聯合裁剪專業中心網站，2023 年 5 月 31 日，https://www.updhk.com/courses?category=0cac2911-6532-4d14-9208-10e9b04c25c3。

2019年「賽馬會『傳・創』非遺教育計劃」周年展上，參與課程的學生穿起自己親手縫製的長衫在會場上作時裝表演，獲在場觀眾一致好評

教授中學生，或修讀時裝設計的學生製作長衫。[27] 更甚者，亦有長衫師傅自己開設長衫製作技藝班，教授學生。教學方式因人而異，有師傅堅持按傳統模式，不向學生提供長衫紙樣，讓他們近距離觀察師傅製衫方式，親自體驗傳統長衫師傅直接在布料上畫線、剪裁的方式；另有師傅參考並融合了西式時裝設計的教學模式，不僅為學生提供紙樣，還提供網上教學影片，允許學生隨時隨地反覆觀看學習。雖然與傳統師徒制傳授模式大相徑庭，但好處是普羅大眾無須經年累月地跟在師傅身邊觀摩學習，只需跟着教程按部就班，便能快速入門，製成一件體面的長衫。[28]

除了舉辦各項教育活動外，民間亦有出版多種書籍，向下一代介紹中裝裁縫師傅以及繡莊。如繪本《香港老店「立體」遊》一書，讓兒童能夠認識裙褂店，以及裙褂文化。[29]《七十二行》中採訪了中裝裁縫師傅，結合香港本土漫畫家的繪畫，以圖文並茂的形式呈現裁縫師傅的人生經歷。[30]

通過保育及教育推廣多管齊下，展望未來能吸引更多人懂得

27　口述歷史訪談，封有才先生，2022年1月14日。

28　口述歷史訪談，秦長林先生，2022年5月24日；口述歷史訪談，林春菊女士，2022年7月27日。

29　鄧子健：《香港老店「立體」遊1》，香港：新雅文化事業有限公司，2016年，頁56-57。

30　葉秀雯、安東尼：《七十二行》，香港：三聯書店（香港）有限公司，2017年，頁196-201。

香港非物質文化遺產系列：香港中式長衫和裙褂製作技藝

欣賞香港中式長衫及裙褂外形之美，以及內裏一針一線中巧奪天工的製作技藝，繼而對其背後醇厚的歷史韻味產生興趣。

## 4.4　小結：創出未來

時裝潮流變易甚速，現代人的穿衣習慣和喜好與昔日舊社會有天壤之別，對傳統的中式長衫及裙褂自然難以全然接受。不過，倘若將所有改變都視作洪水猛獸，這無疑是畫地自限——「傳統」女裝長衫、裙褂的剪裁方式也曾因應時代而變化，並將西式剪裁融入其中；時至今日當然亦不應固步自封。因此，不少裁縫師傅和服裝設計師嘗試以不同的新式工具、物料及設計概念作出改造，期望為這些傳統服裝撕掉「過時」的標籤。事實上，創新也不等同於不受限制地改易，若將傳統元素全面淘汰，不僅有損長衫和裙褂的文化價值，加速了傳統製作技藝的消亡，而且也不見得能獲得市場的青睞，吸引一批新的穿客。

除了商家們針對中式長衫和裙褂的設計、製作及銷售作出變革，以期藉此重塑其市場定位外，政府乃至於社會各界亦積極透過各項保護措施及教育活動，保存、研究傳統製作技藝，並推廣至市民大眾。唯有讓人們學會欣賞這些中式服裝本身的美學與文化價值，以及背後精湛的製作技藝，才能吸引更多人穿着這類中式服裝，甚至是學習這門珍貴的手藝，將這份文化瑰寶傳承下去。

# 參考文獻及書目

## 一、政府文件

〈服制〉，載《中華民國法令大全》。上海：上海商務印書館，1920 年。

〈服制條例〉，載孔紹堯編輯：《國民政府新法令（一）》。南昌：南昌高升巷江西法
　　　政學校，1930 年。

立法會民政事務委員會：〈香港非物質文化遺產代表作名錄草擬名單〉，立法會
　　　CB(2)842/16-17(01) 號文件，2017 年 2 月 27 日。

## 二、報紙刊物

### 報紙

《大公報》、《工商晚報》、《民國日報》（上海版）、《民國日報》（廣州版）、《明報》、
　　　《香港工商日報》、《華僑日報》，*South China Morning Post*。

### 年鑑

華僑日報社編：《香港年鑑》。香港：華僑日報有限公司，1949-69 年。

## 三、書籍

王宇清：《歷代婦女袍服考實》。台北：中國旗袍研究會，1975 年。

王革非：《古代婚姻與女性婚服》。北京：中國經濟出版社，2016 年。

包銘新：《近代中國女裝實錄》。上海：東華大學出版社，2004 年。

包銘新：《近代中國男裝實錄》。上海：東華大學出版社，2008 年。

包銘新主編：《世界服飾博覽：中國旗袍》。上海：上海文化出版社，1998 年。

朱培初：《中國的刺繡》。北京：人民出版社，1987 年。

吳昊：《回到舊香港》。香港：博益出版集團有限公司，1991 年。

吳昊：《都會雲裳：細說中國婦女服飾與身體革命》。香港：三聯書店（香港）有限
　　　公司，2006 年。

吳昊：《老香港‧歲月留情》。香港：次文化有限公司，2001 年。

吳昊主編：《香港服裝史》。香港：香港服裝史籌備委員會，1992 年。

李惠玲：《男裝長衫：歷史文化與工藝》。香港：cheongsam-making.com，2021 年。

李惠玲：《香港中式長衫製作技藝傳承計劃 2019：男裝長衫製作技藝》。香港：康樂
　　　及文化事務署，2021 年。

香港非物質文化遺產系列：香港中式長衫和裙褂製作技藝

沈從文、王㐨：《中國服飾史》。香港：三聯書店（香港）有限公司，2020 年。

協群公司：《香港華僑工商業年鑑》。香港：協群公司，1940 年。

周錫保：《中國古代服飾史》。北京：中國戲劇出版社，1984 年。

林春菊：《別出心裁：香港華服製造的故事》。香港：萬里書店，2016 年。

林錫旦：《中國傳統刺繡》。北京：人民美術出版社，2005 年。

香港九龍商業分類行名錄出版社：《香港九龍商業分類行名錄》。香港：香港九龍商
　　業分類行名錄出版社，1939 年。

香港博物館：《本地華人傳統婚禮》。香港：香港市政局，1986 年。

香港歷史博物館：《百年時尚：香港長衫故事》。香港：香港歷史博物館，2013 年。

孫彥貞：《清代女性服飾文化研究》。上海：上海古籍出版社，2008 年。

袁仄、胡月：《百年衣裳 20 世紀中國服裝流變》。香港：香港中和出版有限公司，
　　2011 年。

張小虹：《時尚現代性》。台北：聯經出版事業股份有限公司，2016 年。

游淑芬：《承先啟後：有關 1940～1970 年代香港中式服裝的故事》。香港：香港中裝
　　藝文傳承，2018 年。

馮桂芳：《歲月留甘：一個世紀的中式服裝便覽》。香港：超媒體出版社，2020 年。

馮國強：《珠三角水上族群的語言傳承和文化變遷》。台灣：萬卷樓圖書股份有限公
　　司，2015 年。

黃能馥、陳娟娟：《中國服裝史》。北京：中國旅遊出版社，1995 年。

楊堅平：《潮繡抽紗》。廣州：廣東人民出版社，2009 年。

經濟資料社：《香港工商手冊》。香港：經濟資料社，1946 年。

葉秀雯、安東尼：《七十二行》。香港：三聯書店（香港）有限公司，2017 年。

廖書蘭：《被忽略的主角：新界鄉議局發展及其中華民族文化承傳》。香港：商務印
　　書館（香港）有限公司，2018 年。

趙波、候東昱、吳孟娜：《中國袍服史》。北京：中國紡織出版社有限公司，2022 年。

劉志文主編：《廣東民俗大觀 上》。廣州：廣東旅遊出版社，1993 年。

劉潤和：《新界簡史》。香港：三聯書店（香港 ）有限公司，1999 年。

蔡玉真、肖明：《廣繡》。廣州：暨南大學出版社，2020 年。

鄧子健：《香港老店「立體」遊 1》。香港：新雅文化事業有限公司，2016 年。

鄭宏泰、黃紹倫：《何家女子—三代婦女傳奇》。香港：三聯書店（香港）有限公司，
　　2010 年。

鄭嶸，張浩：《旗袍傳統工藝與現代設計》。北京：中國紡織出版社，2000 年。

魯金：《港人生活望後鏡》。香港：三聯書店（香港）有限公司，1992 年。

Clark, Hazel. *The Cheongsam*. New York: Oxford University Press, 2000.

Finnane, Antonia. *Changing Clothes in China: Fashion, Modernity, Nation*. New York: Columbia University, 2008.

Garrett, Valery M. *Chinese dress : from the Qing Dynasty to the present day*. Tokyo : Tuttle Publishing, 2019

Garrett, Valery M. *Traditional Chinese Clothing: in Hong Kong and South China 1840-1980 (Images of Asia)*. Hong Kong ; New York : Oxford University Press, 1991.

## 四、文章

期刊

劉芳：〈嫁衣‧傳承〉,《文史苑》, 10 期（2016 年）, 頁 122-125。

潘健華：〈中國深衣制研究〉,《戲劇藝術》, 4 期（1987 年）, 頁 113-124。

學位論文

段冰清：《清末民初中原地區民間婚服研究》。北京：北京服裝學院中國少數民族藝術專業碩士論文, 2014 年。

蔡睿恂：《袍而不旗？現代中國旗袍研究》。台北：國立政治大學歷史學系碩士論文, 2013 年。

Lau, Cheuk Wai. *The Changes in Chinese Wedding Rituals in Modern Times in Hong Kong*. Mss thesis Hong Kong: The University of Hong Kong, 2015.

## 五、網上資源

〈中式服裝〉, 聯合裁剪專業中心網站, 2023 年 5 月 31 日截取自網頁, www.updhk.com/courses?category=0cac2911-6532-4d14-9208-10e9b04c25c3。

〈水晶褂〉, 鴻運繡莊網站, 2023 年 5 月 31 日截取自網頁, lucky688.com/dresses/dresses_00.html。

〈長衫教育中心──製作及工藝〉, 香港高等教育科技學院網站, 2023 年 5 月 31 日截取自網頁, www.thei.edu.hk/tc/faculties-and-department/design-and-environment/facilities/cheongsam-database/cheongsam-database-techniques/cheongsam-database-tie。

〈長衫旗袍〉，女青活學中心網站，2023 年 5 月 31 日截取自網頁，https://clle.ywca. org.hk/Common/Reader/Channel/ShowPage.jsp?Cid=2120&Pid=101&Version=0&Chars et=big5_hkscs&page=0&cat=2&cat=1&cat=65。

〈香港中式長衫和裙褂製作技藝〉，非物質文化遺產辦事處網站，2023 年 5 月 31 日 截取自網頁，www.lcsd.gov.hk/CE/Museum/ICHO/zh_TW/web/icho/representative_ list_cheongsam_kwan_kwa.html。

〈香港非物質文化遺產 —— 代表作名錄〉，非物質文化遺產辦事處網站，2023 年 5 月 31 日截取自網頁，www.lcsd.gov.hk/CE/Museum/ICHO/zh_TW/web/icho/the_ representative_list_of_hkich.html。

〈朗豪坊啟動旺角更新效應〉，市區重建局網站，2023 年 5 月 31 日截取自網頁， www.ura.org.hk/tc/media/press-release/20050125。

〈國務院關於公佈第五批國家級非物質文化遺產代表性項目目錄的通知〉，中華人民 共和國中央人民政府網站，2023 年 5 月 31 日截取自網頁，www.gov.cn/zhengce/ content/2021-06/10/content_5616457.htm。

〈傳統手工藝 —— 香港中式長衫和裙褂製作技藝〉，香港非物質文化遺產資料庫網 站，2023 年 5 月 31 日截取自網頁，www.hkichdb.gov.hk/zht/item.html?4f2e92a4- c324-43a4-b472-3ed50c7ed012。

〈裙褂店歷史〉，冠南華網站，2023 年 5 月 31 日截取自網頁，www.koonnamwah.com. hk/main02.php。

〈鶴佬漁民新娘雲肩〉，水上人嫁　香港鶴佬漁民傳統婚嫁 Facebook 專頁，2023 年 5 月 31 日截取自網頁，https://www.facebook.com/permalink.php?story_fbid=1750639 68513440&id=100080295124295。

## 六、口述歷史

文英傑先生，2022 年 8 月 10 日。

李女士，2022 年 5 月 11 日。

吳蘭花女士，2021 年 3 月 18 日。

林小燕女士，2021 年 3 月 31 日。

林春菊女士，2022 年 7 月 27 日。

林美倩女士，2021 年 6 月 9 日。

林詠儀女士，2021 年 4 月 8 日。

封有才先生，2022 年 1 月 14 日。

秦長林先生，2022 年 5 月 24 日及 2022 年 8 月 17 日。

殷家萬先生，2022 年 1 月 19 日及 2022 年 5 月 6 日。

翁婷婷女士，2022 年 7 月 18 日。

黃一平先生，2021 年 9 月 1 日。

黃女士，2022 年 5 月 11 日。

黃國興先生，2021 年 6 月 30 日及 2022 年 11 月 17 日。

黃穗明女士，2021 年 6 月 25 日。

楊福先生，2022 年 7 月 18 日。

廖穎恆女士，2022 年 8 月 10 日。

劉安慶先生，2022 年 1 月 17 日。

關女士，2021 年 6 月 1 日。

顧月芳女士，2021 年 3 月 18 日。

# 鳴 謝

（按姓氏筆畫順序）

文英傑先生（金多寶時裝）

吳蘭花女士（永隆繡莊）

林小燕女士（德華繡莊）

林春菊女士（新裝如初・華服學堂）

林美倩女士（協義興繡莊）

林詠儀女士（冠南華）

封有才先生

殷家萬先生

秦長林先生（美華絲綢有限公司）

翁婷婷女士（嫣裳記）

郭淑雯女士（花嫁美集）

黃一平先生（Charming Image）

黃國興先生（鴻運繡莊）

黃穗明女士（京華褂裙）

楊福先生 （文興女服）

廖穎恆女士（Qipology）

廖駿駒先生

劉安慶先生

鄧若芝女士

關女士

顧月芳女士（永隆繡莊）

# 編撰小組

嶺南大學香港與華南歷史研究部
編撰小組

編著

劉智鵬教授

黃君健先生

盧惠玲女士

研究助理

羅菁小姐

陳韻如小姐

# 後記

2018 年，嶺南大學香港與華南歷史研究部開展賽馬會「傳‧創」非遺教育計劃，為香港九項特選的非遺手工藝作出有系統研究，其中包括香港中式長衫製作技藝。該計劃向香港碩果僅存的長衫師傅了解長衫的沿革及製作技藝的傳承，成為研究團隊探討傳統中裝的發端。2020 年，承蒙非物質文化遺產辦事處「伙伴合作項目」資助，研究團隊開展香港中式長衫和裙褂製作技藝的研究及出版計劃，歷時三年，撰成本專刊。

概括而言，非物質文化遺產可視為文化傳統的載體，呈現民間社會的集體記憶、生活智慧及禮俗信仰。香港的中式長衫和裙褂，在衣着形制上沿襲歷朝中國傳統服飾的特點——「深衣制」及「上衣下裳制」，更與社會各階級的日常生活有着密不可分的關係。時至今日，在大小社交或典禮儀式場合上，依然不乏長衫或裙褂的身影；香港中式長衫和裙褂製作技藝體現了非遺在日常生活中的傳承，技藝亦因應時代變遷而不斷推陳出新，讓此項目「活」起來。

研究團隊嘗試結合文獻資料搜集與口述歷史訪談，重塑香港中式男女裝長衫及裙褂的歷史圖像，探究製作技藝及其承載的歷史文化意義和價值。基於沈從文《中國古代服飾研究》及周錫保《中國古代服飾史》的研究，初步了解歷朝傳統中裝的形制，繼而探究長衫和裙褂的源流、歷史發展及技藝傳承。年逾古稀的長衫師傅細述來港學師的歲月，他們見證着長衫製作行業的高低起伏。一群年青幹勁的時裝設計師相繼出現，重新掌握長衫生態圈的運行狀況，他們既傳承傳統手藝，亦以自身擁有的設計能力，為長衫增添創新元素，長衫製作技藝正以另類方式繼續演進。另一邊廂，繡莊是裙褂傳承的載體，研究團隊先從年鑑及剪報掌握戰後香港繡莊林立的情況，繼而走訪香港現存的繡莊，與經營者細說行業今昔。不難發現繡莊已成為夕陽行業，面對業務轉型，行業龍頭仍堅持弘揚技藝，既要保留裙褂古典高雅的美感，又融入現代化的元素，嘗試為裙褂開創一片新天地。

香港中式長衫和裙褂製作技藝的研究與出版得以順利完成，實有賴各方協助，研究團隊向他們謹表謝忱。首先，本書的出版要特別感謝所有參與口述歷史計劃的長衫師傅及繡莊經營者，他們付出寶貴的時間，提供重要的資料，增補香港中式長衫和裙褂製作技藝的傳承體系。編撰小組的兩位研究助理——羅菁小姐和陳韻如小姐，他們為本書的編撰做了大量的工作；中華書局（香港）有限公司的編輯在出版付梓階段提供了寶貴的意見，在此一併致謝。

劉智鵬　黃君健　盧惠玲　敬識

香港非物質文化遺產系列

# 香港中式長衫和
# 裙褂製作技藝

劉智鵬　黃君健　盧惠玲　著
嶺南大學　策劃

| **責任編輯** | 白靜薇 |
| **版式設計** | 簡雋盈 |
| **排　　版** | 陳美連 |
| **印　　務** | 劉漢舉 |

**出　版**

中華書局（香港）有限公司
香港北角英皇道 499 號北角工業大廈一樓 B
電話：（852）2137 2338
傳真：（852）2713 8202
電子郵件：info@chunghwabook.com.hk
網址：http://www.chunghwabook.com.hk

**發　行**

香港聯合書刊物流有限公司
香港新界荃灣德士古道 220 － 248 號荃灣工業中心 16 樓
電話：（852）2150 2100
傳真：（852）2407 3062
電子郵件：info@suplogistics.com.hk

**印　刷**

寶華數碼印刷有限公司
香港柴灣吉勝街 45 號勝景工業大廈 4 樓 A 室

**版　次**

2023 年 7 月初版
©2023 中華書局（香港）有限公司

**規　格**

大 16 開（287mm x 178mm）

**ISBN**

978-988-8860-34-0